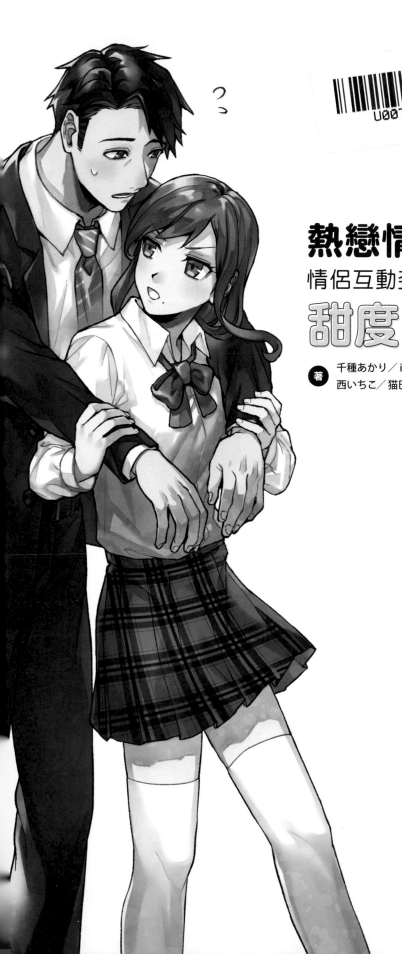

熱戀情侶繪製技法

情侶互動姿勢大集合

甜度 100％

著　千種あかり／iyutani／にーづま。
　　西いちこ／猫巳屋／駒城ミチヲ

Index

描繪親熱情境的方法

情侶介紹

下面介紹在本書登場的6對情侶。姿勢會隨著兩人關係性的不同而有所變化。
因此，建議先看過人物設定再閱讀。

男高中生 ♥ 女高中生

這對是粗眉下垂眼男高中生，
與雙眼皮中長髮女高中生情侶。
兩人才剛開始交往，
緊張感與青澀感相當明顯。

插畫家 **千種あかり**

漫畫家。2015年榮獲一迅社第13屆ZERO-SUM
漫畫大獎的獎勵賞。擅長戀愛喜劇風格，作品
《愛しすぎです、青桐くん。》現正連載中
（JIVE / NEXT F 漫畫）。

twitter @chikusaaa pixiv id 5178105

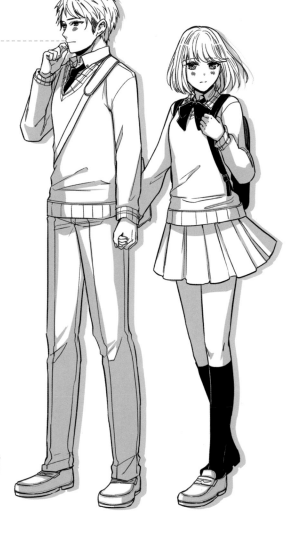

貓系男孩 ♥ 犬系女孩

這對是我行我素、個性彆扭的貓系男孩，
與開朗活潑、善於溝通的犬系女孩情侶。
兩人交往時間很長，給人不論做什麼姿勢
都不會動搖的穩定印象。

插畫家 **iyutani**

漫畫家。除了連載女性向漫畫作品外，也是為書
籍描繪封面及插圖的插畫家。另外還有從事小說
改編漫畫及少女遊戲的角色設定。

twitter @IYUnociw pixiv id 1810447

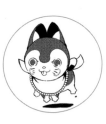

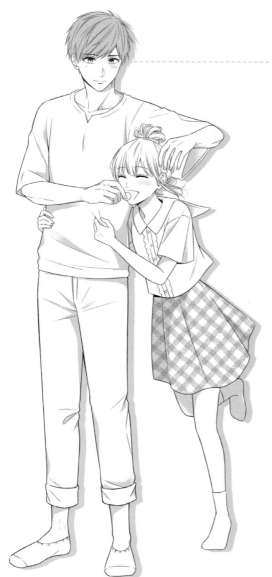

高個男孩 ♥ 嬌小女孩

這對是很會照顧人、有些靦腆的高個男孩，
與活力充沛、愛撒嬌的嬌小女孩情侶。
兩人身高相差約30公分，
因此常被人看作是兄妹。

插畫家 にーづま。

漫畫家。擅長戀愛喜劇及喜劇風格。常在SNS上
傳男孩插圖，描繪使用47都道府縣方言的「方言
男高中生」引起廣大迴響。

twitter @2_zuma_　pixiv id 14333437

不良男孩 ♥ 模範生女孩

這對是容易遭人誤解的不良男孩，
與綁著招牌辮子頭的模範生女孩情侶。
乍看下兩人的個性完全相反，
但其實他們是最了解彼此的人。

插畫家 西いちこ

漫畫家。擅長輕熟女漫畫，作品《旦那樣が朝か
ら晩まで放してくれない～エッチで甘いワケあり
婚!?》現正連載中（AmuComi ・禁忌戀愛）。最
喜歡吃梅乾。

twitter @greggia03　pixiv id 461336

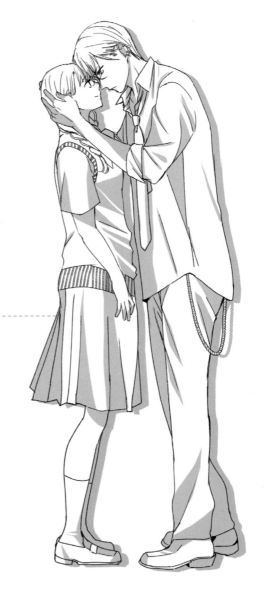

男教師 ♥ 女學生

這對是個性溫和、鮮少生氣的男教師，
與個性成熟強勢的女學生情侶。
由於兩人的關係是祕密，
行動時會比其他情侶更在意他人的眼光。

插畫家 貓巳屋

插畫家。從事遊戲插圖及書籍封面插圖等的繪
製。除了男女情侶外，也有描繪 BL 作品的插圖。
作品特徵是整體呈現黑暗的氣氛。

twitter @neco3ya_TM pixiv id 5759979

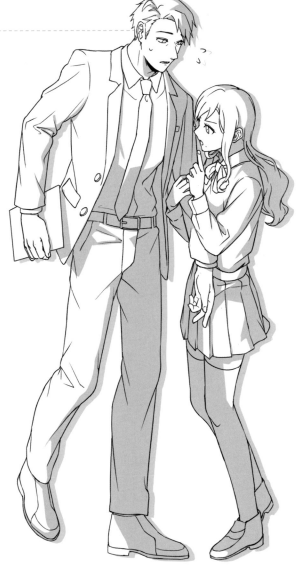

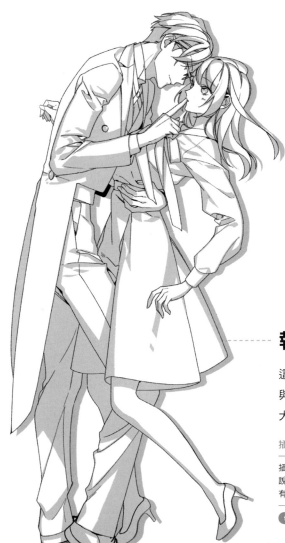

執事 ♥ 大小姐

這對是喜歡大小姐到無可救藥、身穿招牌燕尾服的執事，
與擅長撒嬌、怕寂寞的大小姐情侶。
大小姐被擅長捉弄人的執事玩弄是兩人關係的重點。

插畫家 駒城ミチヲ

插畫家。從事情境 CD、遊戲原畫、角色設計及小
說插圖等的製作，不論是輕熟女系或是 BL 作品均
有涉獵。喜歡西裝男子及眼鏡男子。

twitter @5046m pixiv id 16755960

本書的閱讀方式

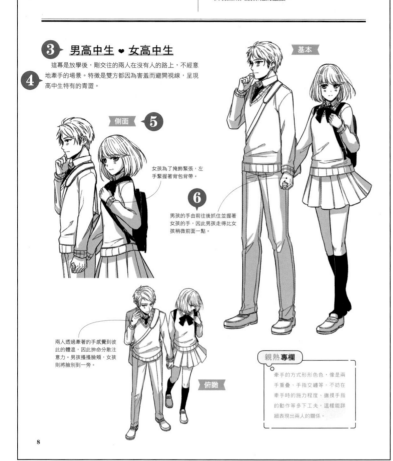

① 牽手

② 牽手的姿勢能自然表現出兩人的距離感。手臂及指尖等身體緊貼度及視線的方向等,是牽手時表現出兩人關係性的重點。

③ **男高中生 ♥ 女高中生**

④ 這幕是放學後,剛交往的兩人在沒有人的路上,不經意地牽手的場景。特徵是雙方都因為害羞而避開視線,呈現高中生特有的青澀。

⑤ 側面

女孩為了掩飾緊張,左手緊握著背包背帶。

⑥ 男孩的手由前往後抓住並握著女孩的手,因此男孩走得比女孩稍微前面一點。

兩人透過牽著的手感覺到彼此的體溫,因此拚命分散注意力。男孩搔搔臉頰,女孩則將臉別到一旁。

基本

俯瞰

親熱專欄

牽手的方式形形色色,像是兩手重疊、手指交纏等,不妨在牽手時的施力程度、撫摸手指的動作等多下工夫,這樣能詳細表現出兩人的關係。

8

① **姿勢名稱**

姿勢的分類名稱。6對情侶會做同一種姿勢。

② **姿勢解說**

各種姿勢的說明。另外,情侶做這種姿勢代表什麼意義及有什麼重點,也會一併解說。

③ **情侶名稱**

在該頁登場的情侶。

④ **情境解說**

情境的說明,解說情侶為何會做出這種姿勢。視每對情侶的設定而異,即使姿勢名稱相同,過程也不盡相同。

⑤ **角度**

基於「基本」圖,表示該圖是從哪個角度擷取的畫面。

⑥ **插圖解說**

情侶做出該姿勢後,針對焦點部位,說明如何描繪兩人的身體、又該如何動作等。

親熱專欄

牽手的方式形形色色,像是兩手重疊、手指交纏等。不妨在牽手時的施力程度、撫摸手指的動作等多下工夫,這樣能詳細表現出兩人的關係。

親熱專欄

解說如何下工夫提高親熱度及重點。

Point
重心的位置

在兩人以上的插圖中,重心的位置會隨著彼此動作的不同而改變,像是將體重放在對方身上或是拉著對方等。不妨仔細觀察重心的位置,維持姿勢的平衡。

Point

解說常見用語,或介紹表情的細節與角度的呈現。

特寫

特寫

介紹圖中特別放大並呈現細節的部分。

描繪親熱情境

How to draw couples by "Itya Love".

的方法

本書是為了

「想深入了解熱戀中的男女情侶畫法！」

的讀者所寫的姿勢集。

年齡、立場及外型等**不同設定的6對情侶**

會在書中登場，不僅可看到多樣化的畫法，

還能比較情境的不同之處。

卷末還有刊載**封面用插圖的繪製過程！**

牽手

牽手的姿勢能自然表現出兩人的距離感。手臂及指尖等身體緊貼度及視線的方向等，是牽手時表現出兩人關係性的重點。

男高中生 ♥ 女高中生

這幕是放學後，剛交往的兩人在沒有人的路上，不經意地牽手的場景。特徵是雙方都因為害羞而避開視線，呈現高中生特有的青澀。

基本

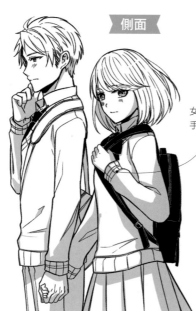

側面

女孩為了掩飾緊張，左手緊握著背包背帶。

男孩的手由前往後抓住並握著女孩的手，因此男孩走得比女孩稍微前面一點。

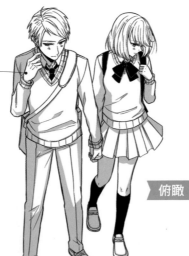

兩人透過牽著的手感覺到彼此的體溫，因此拚命分散注意力。男孩搔搔臉頰，女孩則將臉別到一旁。

俯瞰

親熱 專欄

牽手的方式形形色色，像是兩手重疊、手指交纏等。不妨在牽手時的施力程度、撫摸手指的動作等多下工夫，這樣能詳細表現出兩人的關係。

貓系男孩 ❤ 犬系女孩

這幕是女孩握著男孩的手，邀他去外面玩的場景。剛睡醒的男孩還有些懶洋洋的。對照之下，女孩很想去約會，宛如搖著尾巴的狗般興奮的模樣，讓人印象深刻。

基本

由於男孩被女孩拉著手，所以稍微伸直手臂，背部有些駝背。

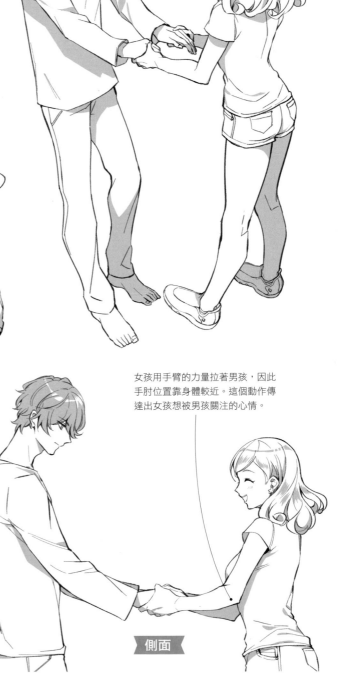

仰角

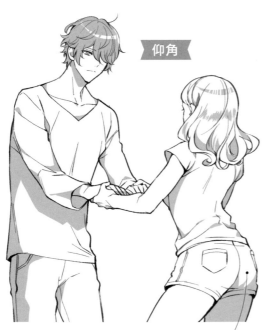

由於女孩兩腳張開站著，輕輕拉著男孩，因此呈現臀部翹起的姿勢。

女孩用手臂的力量拉著男孩，因此手肘位置靠身體較近。這個動作傳達出女孩想被男孩關注的心情。

Point
重心的位置

在兩人以上的插圖中，重心的位置會隨著彼此動作的不同而改變，像是將體重放在對方身上或是拉著對方等。不妨仔細觀察重心的位置，維持姿勢的平衡。

側面

高個男孩
♥ 嬌小女孩

這幕是在大學的課堂上,相鄰而坐的兩人偷偷在桌底下牽手的場景。女孩認真聽課。男孩覺得女孩很可愛,在不被他人看到的情況下表現感情。男孩的表情也是注目焦點。

基本

特寫

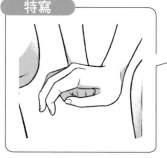

可知女孩沒有甩開手,接受男孩牽她的手。

由於體格上的差距,女孩僅腳尖著地。另一方面,男孩則是整個腳掌平貼地面。

側面

男孩將頭別到一旁,掩飾害羞。這時不只頭部,上半身也要稍微轉身才自然。

在偷偷牽手的情況下,男孩為避免旁人發現而身體朝正前方,佯裝平靜。可是他對這種事還不習慣,害羞之下將頭別到一旁。

仰角

不良男孩
♥
模範生女孩

　　這幕是男孩在放學後回家的路上埋伏等待結束委員會工作的女孩，上前牽她手的場景。男孩以眼神慰勞努力的女孩，稍微走在前方帶領女孩。

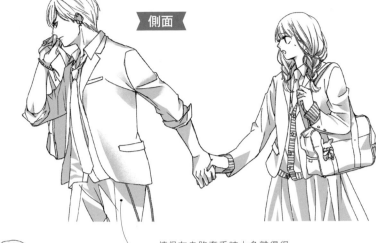

側面

情侶在走路牽手時大多離得很近，像是並肩而行等。但由於男孩硬是想帶領女孩，因此走在女孩的前方。

基本

親熱專欄

情侶牽手時會看著對方的樣子聊天。不過，這裡讓男孩的身體刻意朝向正前方，營造出不良少年的蠻橫感，藉此讓角色個性更鮮明。

他將走在後方的女孩拉往身旁，因此左肩稍微下垂。

俯瞰

男孩以自己的步調行走，步伐很穩定。另一方面，被拉到身旁的女孩則小跑步，步伐顯得慌張。

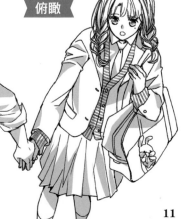

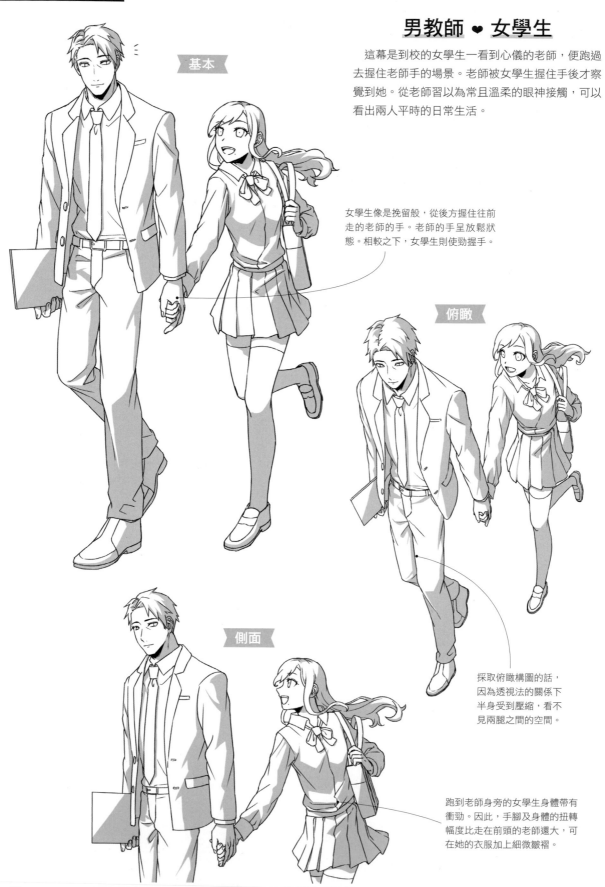

男教師 ♥ 女學生

這幕是到校的女學生一看到心儀的老師，便跑過去握住老師手的場景。老師被女學生握住手後才察覺到她。從老師習以為常且溫柔的眼神接觸，可以看出兩人平時的日常生活。

基本

女學生像是挽留般，從後方握住往前走的老師的手。老師的手呈放鬆狀態。相較之下，女學生則使勁握手。

俯瞰

採取俯瞰構圖的話，因為透視法的關係下半身受到壓縮，看不見兩腿之間的空間。

側面

跑到老師身旁的女學生身體帶有衝勁。因此，手腳及身體的扭轉幅度比走在前頭的老師還大，可在她的衣服加上細微皺褶。

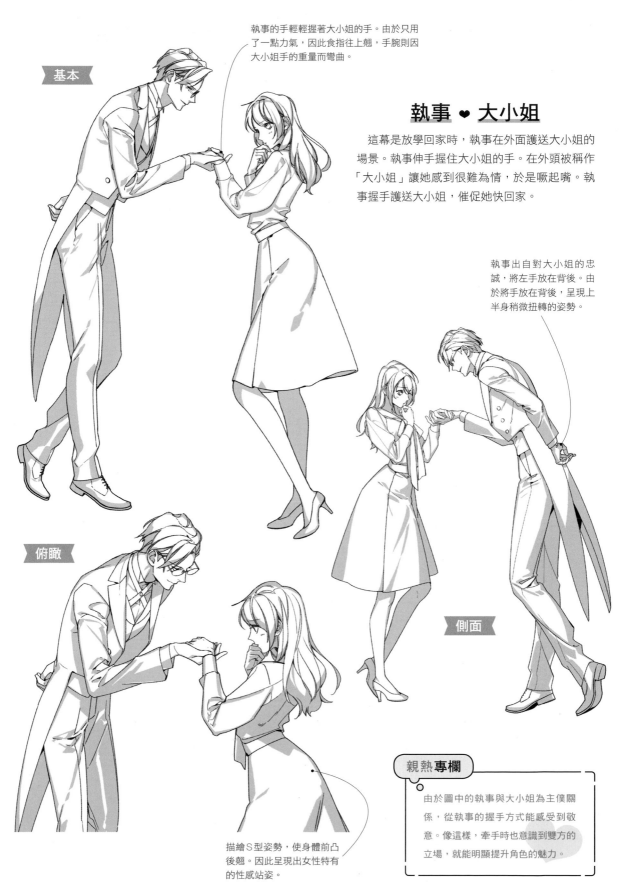

基本

執事的手輕輕握著大小姐的手。由於只用了一點力氣，因此食指往上翹，手腕則因大小姐手的重量而彎曲。

執事 ♥ 大小姐

這幕是放學回家時，執事在外面護送大小姐的場景。執事伸手握住大小姐的手。在外頭被稱作「大小姐」讓她感到很難為情，於是嘓起嘴。執事握手護送大小姐，催促她快回家。

執事出自對大小姐的忠誠，將左手放在背後。由於將手放在背後，呈現上半身稍微扭轉的姿勢。

俯瞰

側面

描繪S型姿勢，使身體前凸後翹。因此呈現出女性特有的性感站姿。

親熱 專欄

由於圖中的執事與大小姐為主僕關係，從執事的握手方式能感受到敬意。像這樣，牽手時也意識到雙方的立場，就能明顯提升角色的魅力。

挽手

兩人挽手同行的身體緊貼度比牽手還高，是信賴度高的情侶所做的舉動。誰先主動挽手、又緊張又高興的表情也是注目的重點。

男高中生 ❤ 女高中生

女孩幹勁十足，想在第一次約會做出情侶般的舉動。這幕是她主動挽著男孩手的場景。男孩看到女孩心情雀躍的模樣，不禁笑出來。看到男孩笑出來，女孩則是一臉氣嘟嘟。

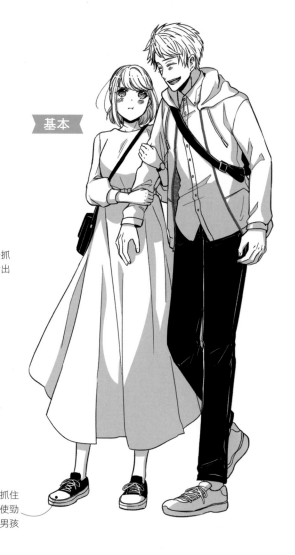

基本

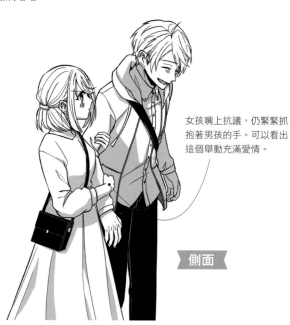

女孩嘴上抗議，仍緊緊抓抱著男孩的手。可以看出這個舉動充滿愛情。

側面

為了表達抗議，女孩抓住男孩的手，又開雙腳使勁站住。就這樣制止了男孩的腳步。

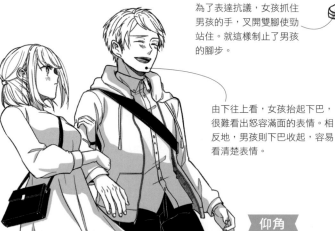

由下往上看，女孩抬起下巴，很難看出怒容滿面的表情。相反地，男孩則下巴收起，容易看清楚表情。

仰角

Point
生氣時的表現

其中一人面露怒色時，會提高插畫的緊張感。若雙方都在生氣的話，親熱的氣氛就會消失殆盡。最好讓另一人的表情柔和，呈現和諧的氣氛。

貓系男孩 ❤ 犬系女孩

這幕是兩人挽著手一起逛街的場景。兩人的視線及臉朝著相同的方向。換句話說,可知兩人是邊走邊看店頭展示的商品。

男孩在行人往來中被女孩挽著手。因為害羞,身體姿勢比起一般步行時來得僵硬。

基本

背面

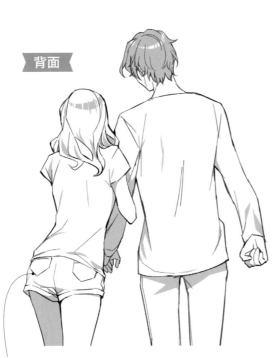

由於女孩用雙手抓住站在右側的男孩的手,因此稍微扭轉上半身,臀部向左翹起。

俯瞰

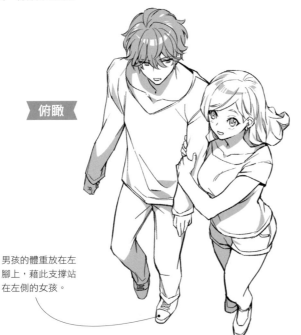

男孩的體重放在左腳上,藉此支撐站在左側的女孩。

親熱專欄

描繪挽手時,畫出女孩將胸部靠在男孩的手上,就能表現出親熱的樣子。不妨下點工夫畫出手臂陷在隆起的胸部裡。可呈現出女孩肌膚的質感。

高個男孩
♥
嬌小女孩

這個場景是由於沒有社團活動,兩人久違地一起走路回家,於是高興地挽著手。男孩難得主動邀說:「要不要一起回家?」女孩則喜不自禁地雀躍起來。從她的樣子及表情可見一斑。

女孩緊抓住男孩勾手臂,並將身體靠上去。

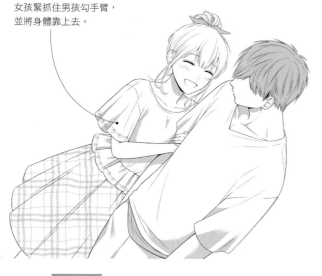

俯瞰

基本

為了看男孩的臉,女孩伸直脖子抬起頭。

個頭嬌小的女孩穿著喇叭裙,因此裙子會隨著女孩的動作搖曳擺動。

男孩低頭看著女孩。並對上女孩的視線,表現出愛意。

側面

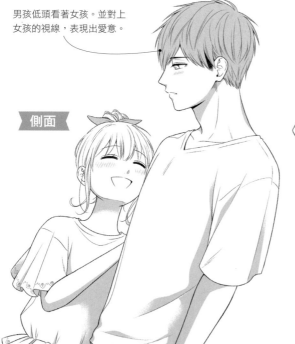

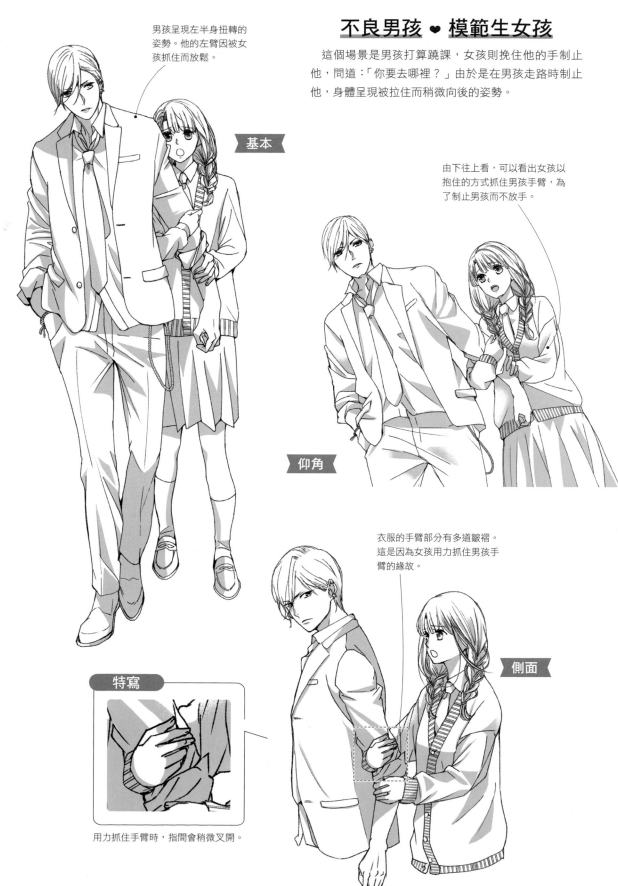

不良男孩 ♥ 模範生女孩

這個場景是男孩打算蹺課，女孩則挽住他的手制止他，問道：「你要去哪裡？」由於是在男孩走路時制止他，身體呈現被拉住而稍微向後的姿勢。

男孩呈現左半身扭轉的姿勢。他的左臂因被女孩抓住而放鬆。

基本

由下往上看，可以看出女孩以抱住的方式抓住男孩手臂，為了制止男孩而不放手。

仰角

衣服的手臂部分有多道皺褶。這是因為女孩用力抓住男孩手臂的緣故。

側面

特寫

用力抓住手臂時，指間會稍微叉開。

男教師 ♥ 女學生

這個場景是在路上埋伏等待的學生逮住下課後的老師。老師因突然被挽著手而表情僵硬。對此，學生則環視周遭情況，並以食指抵住嘴巴說：「別說話。」要老師保持沉默別亂動。

基本

仰角

女孩將對方的手往身體的中心抱住，表現出占有欲。

由於學生突然抱住老師的左手臂，因此老師的體重都放在左腳上。上半身稍微往學生方向靠。

特寫

側面

腋下夾緊，就能呈現出緊抱住對方手臂的感覺。

學生以右手將老師的手拉往胸前。接著疊上左手抱住，讓老師動彈不得。

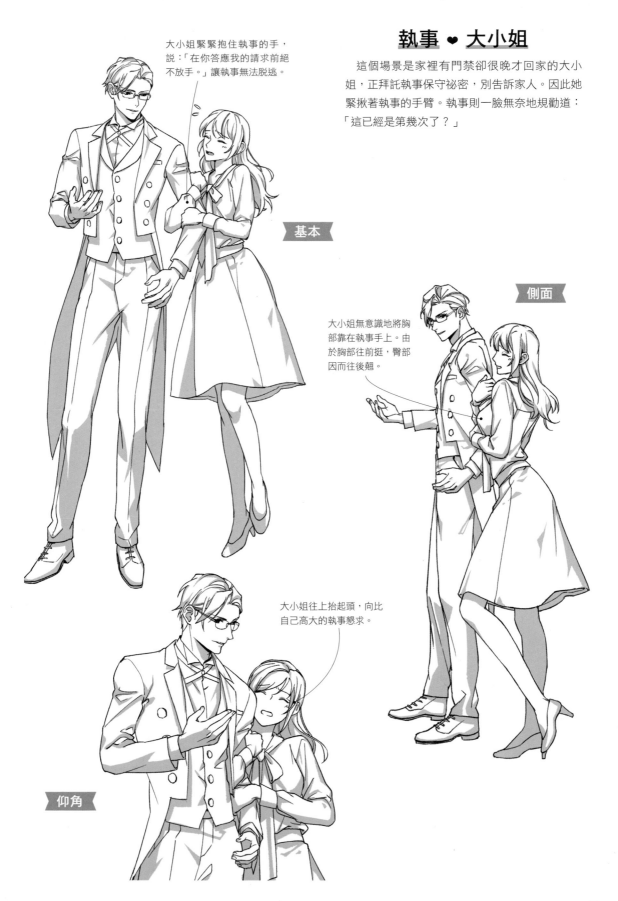

執事 ♥ 大小姐

　　這個場景是家裡有門禁卻很晚才回家的大小姐，正拜託執事保守祕密，別告訴家人。因此她緊揪著執事的手臂。執事則一臉無奈地規勸道：「這已經是第幾次了？」

大小姐緊緊抱住執事的手，說：「在你答應我的請求前絕不放手。」讓執事無法脫逃。

基本

側面

大小姐無意識地將胸部靠在執事手上。由於胸部往前挺，臀部因而往後翹。

大小姐往上抬起頭，向比自己高大的執事懇求。

仰角

摸頭

想引起對方注意或是想進行肢體接觸等時，會摸對方的頭。注意兩人的身高差距、被摸的頭髮髮質等細節來描繪，表現得會更自然。

男高中生 ♥ 女高中生

這幕是兩人坐在通往人少的屋頂樓梯上閒聊的場景。男孩默默聽著漫不經意的話，女孩則摸他的頭誇獎說道：「你真乖。」男孩露出害羞卻高興的表情。

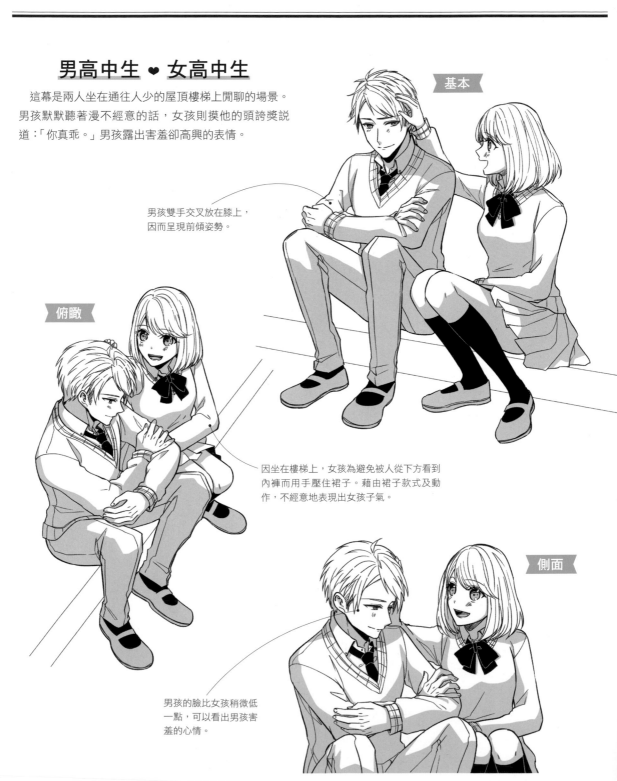

基本

男孩雙手交叉放在膝上，因而呈現前傾姿勢。

俯瞰

因坐在樓梯上，女孩為避免被人從下方看到內褲而用手壓住裙子。藉由裙子款式及動作，不經意地表現出女孩子氣。

側面

男孩的臉比女孩稍微低一點，可以看出男孩害羞的心情。

貓系男孩 ❤ 犬系女孩

這幕是女孩正在做料理,男孩走過來摸她的頭,不讓自己的表情被清楚看到的場景。男孩平時鮮少做出愛情表現。重點在於他用摸頭的行為來表達感謝之情。

基本

女孩被摸頭的同時,身體也被拉往左方,右半身呈現曲線般的姿勢。

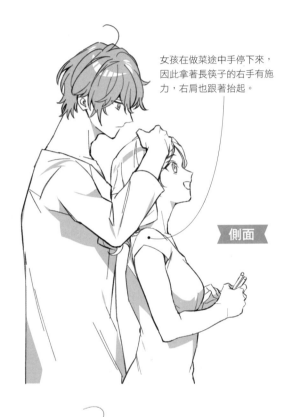

側面

女孩在做菜途中手停下來,因此拿著長筷子的右手有施力,右肩也跟著抬起。

俯瞰

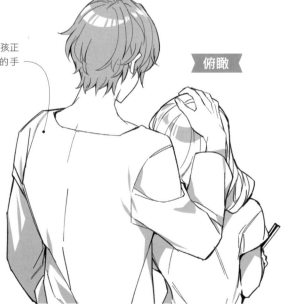

從上方往下看,可知男孩正探頭看女孩正在做菜的手上,有些駝背。

Point

用配件來說明情況

透過讓手拿配件,即使背景等沒有完全畫出來,也能傳達出情境。在本圖中女孩手上拿著長筷子。只要變更調理器具,就能讓人想像正在做的是哪種料理。

高個男孩 ♥ 嬌小女孩

這幕是兩人在家約會聊天時，女孩疼愛地摸著不善撒嬌男孩的頭充電的場景。男孩看起來也很高興地將女孩抱入懷裡，享受約會時光。

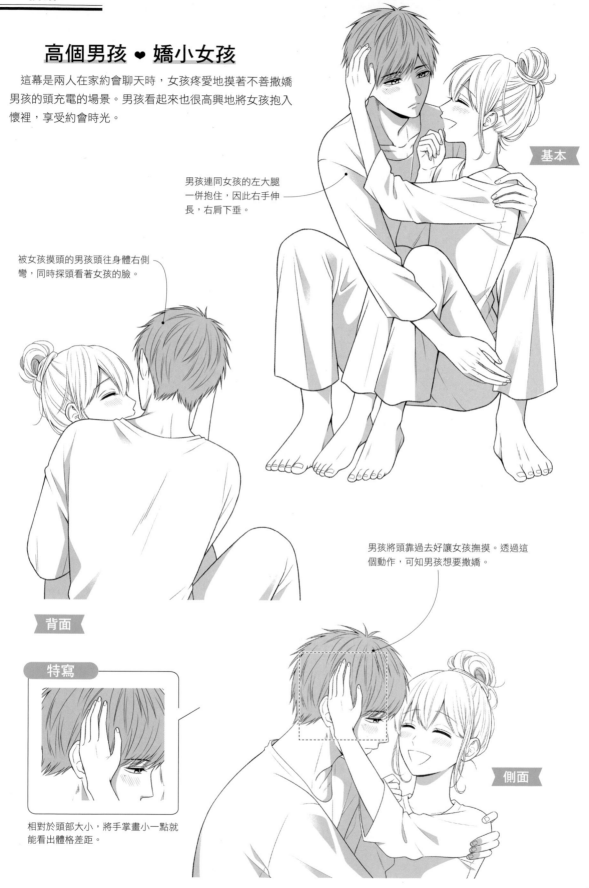

男孩連同女孩的左大腿一併抱住，因此右手伸長，右肩下垂。

基本

被女孩摸頭的男孩頭往身體右側彎，同時探頭看著女孩的臉。

男孩將頭靠過去好讓女孩撫摸。透過這個動作，可知男孩想要撒嬌。

背面

特寫

相對於頭部大小，將手掌畫小一點就能看出體格差距。

側面

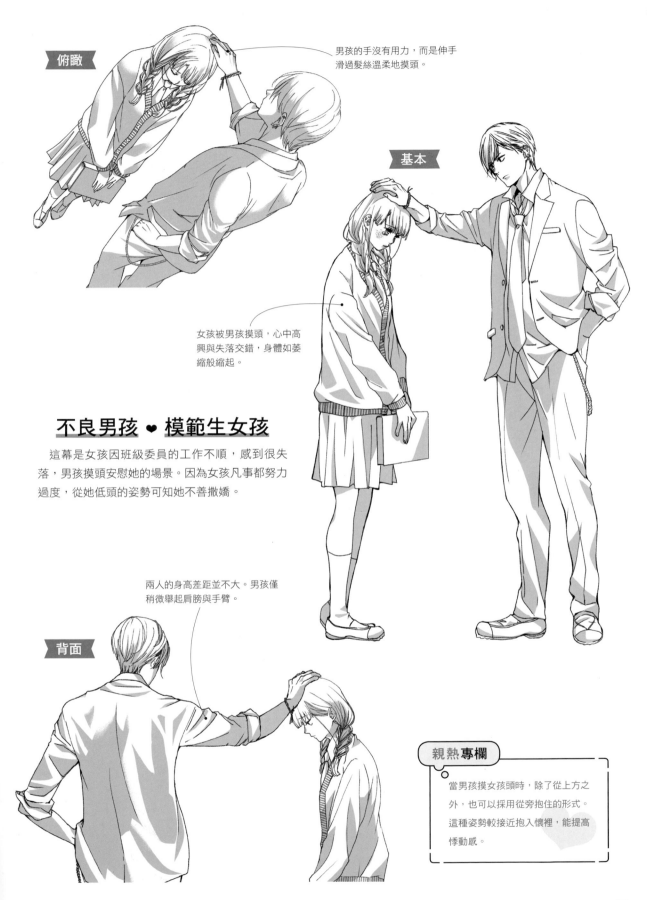

俯瞰

男孩的手沒有用力，而是伸手
滑過髮絲溫柔地摸頭。

基本

女孩被男孩摸頭，心中高
興與失落交錯，身體如萎
縮般縮起。

不良男孩 ❤ 模範生女孩

這幕是女孩因班級委員的工作不順，感到很失
落，男孩摸頭安慰她的場景。因為女孩凡事都努力
過度，從她低頭的姿勢可知她不善撒嬌。

兩人的身高差距並不大。男孩僅
稍微舉起肩膀與手臂。

背面

親熱專欄

當男孩摸女孩頭時，除了從上方之
外，也可以採用從旁抱住的形式。
這種姿勢較接近抱入懷裡，能提高
悸動感。

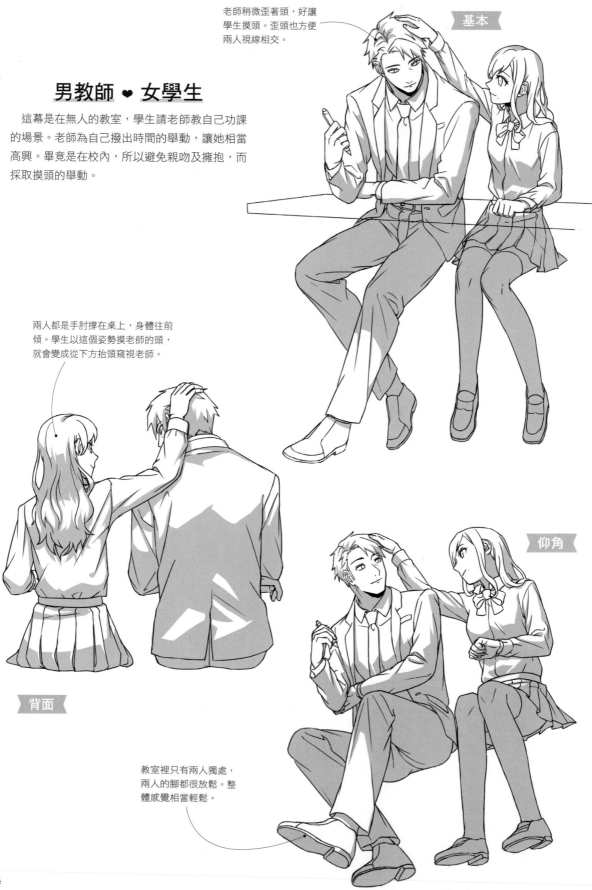

老師稍微歪著頭,好讓學生摸頭。歪頭也方便兩人視線相交。

基本

男教師 ♥ 女學生

這幕是在無人的教室,學生請老師教自己功課的場景。老師為自己撥出時間的舉動,讓她相當高興。畢竟是在校內,所以避免親吻及擁抱,而採取摸頭的舉動。

兩人都是手肘撐在桌上,身體往前傾。學生以這個姿勢摸老師的頭,就會變成從下方抬頭窺視老師。

背面

仰角

教室裡只有兩人獨處,兩人的腳都很放鬆。整體感覺相當輕鬆。

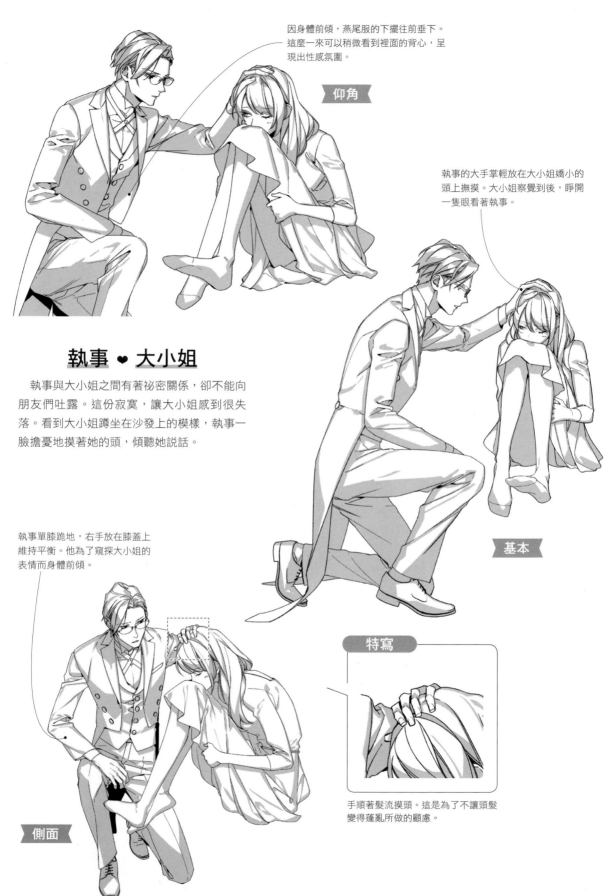

因身體前傾，燕尾服的下擺往前垂下。這麼一來可以稍微看到裡面的背心，呈現出性感氛圍。

仰角

執事的大手掌輕放在大小姐嬌小的頭上撫摸。大小姐察覺到後，睜開一隻眼看著執事。

執事 ♥ 大小姐

執事與大小姐之間有著祕密關係，卻不能向朋友們吐露。這份寂寞，讓大小姐感到很失落。看到大小姐蹲坐在沙發上的模樣，執事一臉擔憂地摸著她的頭，傾聽她說話。

基本

執事單膝跪地，右手放在膝蓋上維持平衡。他為了窺探大小姐的表情而身體前傾。

特寫

手順著髮流摸頭。這是為了不讓頭髮變得蓬亂所做的顧慮。

側面

擁入懷中

擁入懷中的姿勢用於對對方的占有欲上升，或是想守護對方時。將對方的身體拉到身邊，使身體緊貼著，就會產生親密感。

男高中生 ❤ 女高中生

放學回家的路上，男孩對只顧講話，沒注意到有車子的女孩說：「危險！」將她拉到身邊保護她。男孩在叫她的同時將她擁入懷中。因為事出突然，女孩稍微露出驚訝的表情。

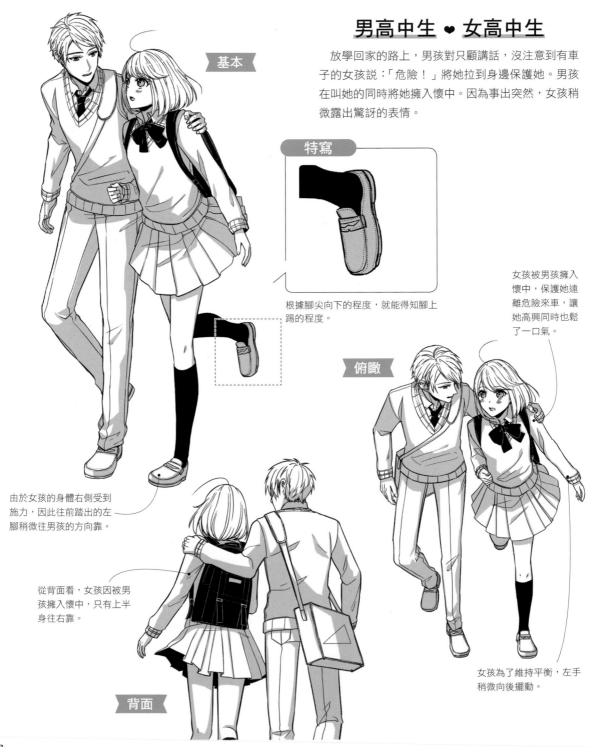

基本

特寫

根據腳尖向下的程度，就能得知腳上踢的程度。

女孩被男孩擁入懷中，保護她遠離危險來車，讓她高興同時也鬆了一口氣。

俯瞰

由於女孩的身體右側受到施力，因此往前踏出的左腳稍微往男孩的方向靠。

從背面看，女孩因被男孩擁入懷中，只有上半身往右靠。

背面

女孩為了維持平衡，左手稍微向後擺動。

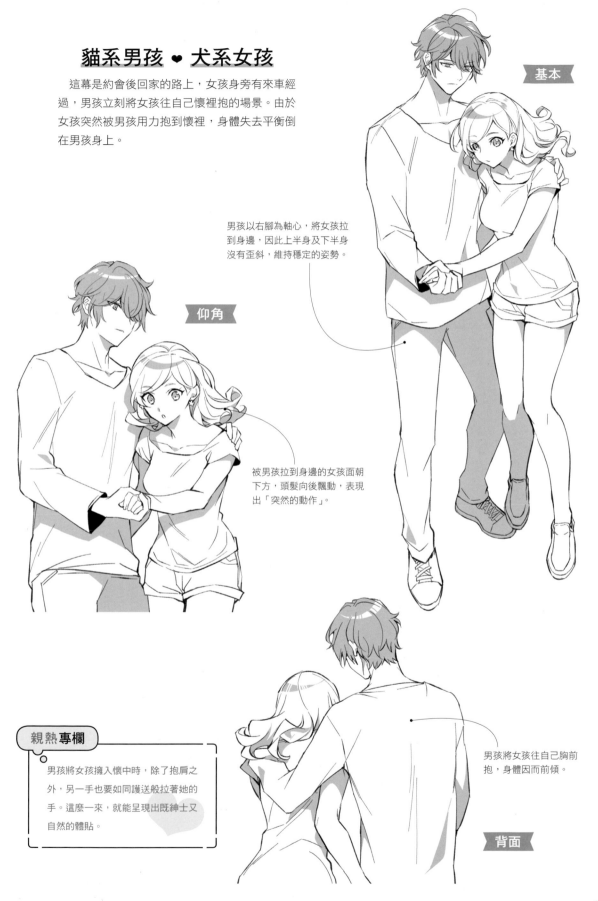

貓系男孩 ♥ 犬系女孩

這幕是約會後回家的路上，女孩身旁有來車經過，男孩立刻將女孩往自己懷裡抱的場景。由於女孩突然被男孩用力抱到懷裡，身體失去平衡倒在男孩身上。

基本

男孩以右腳為軸心，將女孩拉到身邊，因此上半身及下半身沒有歪斜，維持穩定的姿勢。

仰角

被男孩拉到身邊的女孩面朝下方，頭髮向後飄動，表現出「突然的動作」。

親熱專欄

男孩將女孩擁入懷中時，除了抱肩之外，另一手也要如同護送般拉著她的手。這麼一來，就能呈現出既紳士又自然的體貼。

男孩將女孩往自己胸前抱，身體因而前傾。

背面

高個男孩 ♥ 嬌小女孩

這幕是在電車的尖峰時段,男孩為了保護女孩不被人潮擠壓,將她擁入懷中的場景。他運用身高的優勢,在沒人注意下保護了女孩。因事出突然,女孩嚇了一跳。

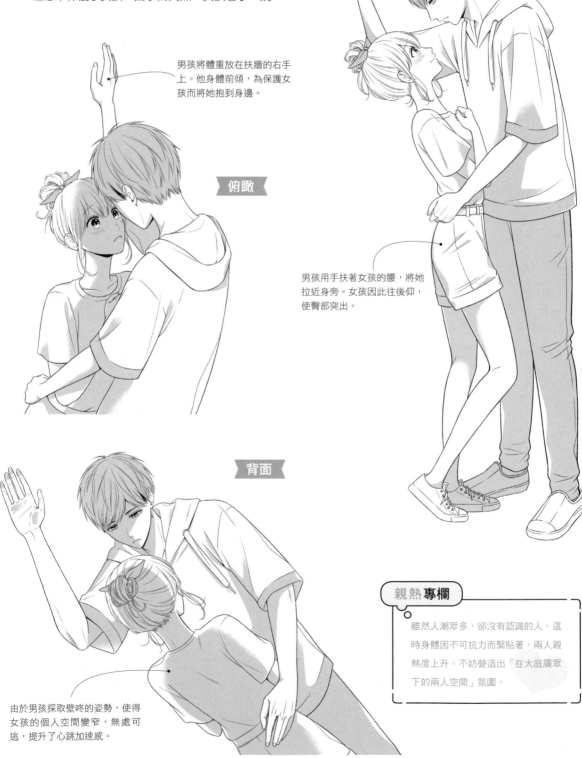

基本

俯瞰

男孩將體重放在扶牆的右手上。他身體前傾,為保護女孩而將她抱到身邊。

男孩用手扶著女孩的腰,將她拉近身旁。女孩因此往後仰,使臀部突出。

背面

由於男孩採取壁咚的姿勢,使得女孩的個人空間變窄,無處可逃,提升了心跳加速感。

親熱專欄

雖然人潮眾多,卻沒有認識的人。這時身體因不可抗力而緊貼著,兩人親熱度上升。不妨營造出「在大庭廣眾下的兩人空間」氛圍。

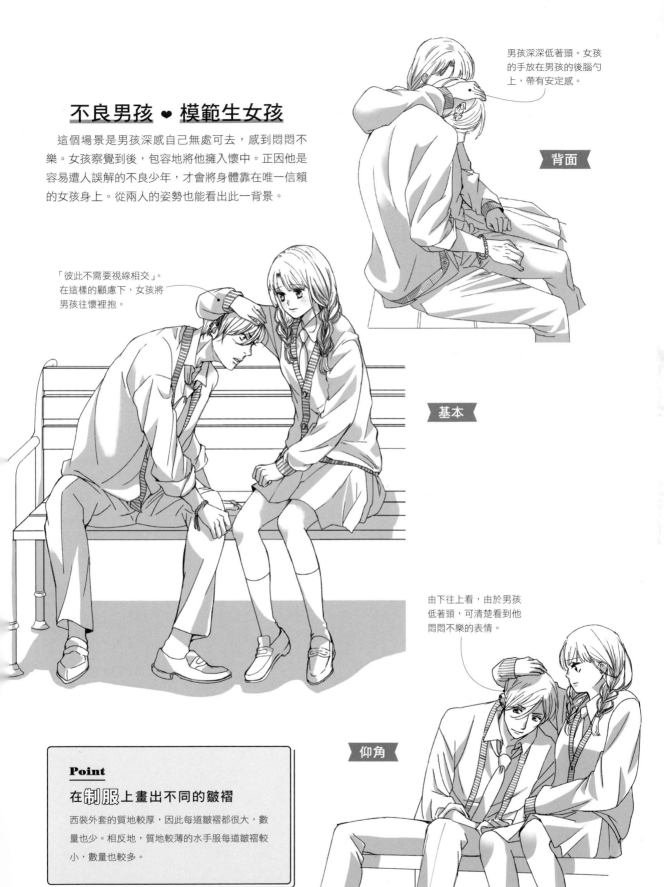

不良男孩 ♥ 模範生女孩

這個場景是男孩深感自己無處可去，感到悶悶不樂。女孩察覺到後，包容地將他擁入懷中。正因他是容易遭人誤解的不良少年，才會將身體靠在唯一信賴的女孩身上。從兩人的姿勢也能看出此一背景。

男孩深深低著頭。女孩的手放在男孩的後腦勺上，帶有安定感。

背面

「彼此不需要視線相交」。在這樣的顧慮下，女孩將男孩往懷裡抱。

基本

由下往上看，由於男孩低著頭，可清楚看到他悶悶不樂的表情。

仰角

Point

在制服上畫出不同的皺褶

西裝外套的質地較厚，因此每道皺褶都很大，數量也少。相反地，質地較薄的水手服每道皺褶較小，數量也較多。

男教師 ♥ 女學生

課間休息時間，學生在無人的樓梯暗處用雙手環住老師的腰，將老師擁入懷中。老師慌忙說道：「萬一被人看見怎麼辦？」學生則不顧老師的擔憂，從她的表情中可以看出，連老師慌張的模樣都讓她樂在其中。

老師在意他人的眼光，右手沒有碰觸學生，只能伸手空抓。

水手服的裙子沒有緊貼著老師身體。最好畫出裙擺翻動，看起來會比較自然。

俯瞰

側面

由於學生用手環住老師的腰，將他拉到身旁，因此兩人的上半身緊密貼合。

描繪裙子的陰影時要留意大腿根部及內褲線條。

親熱 專欄

在「短短的時間內」親熱也是一種刺激。既然兩人的關係不能被人發現，索性就享受刺激。女孩玩弄一臉困惑的對象時的表情是一大重點。

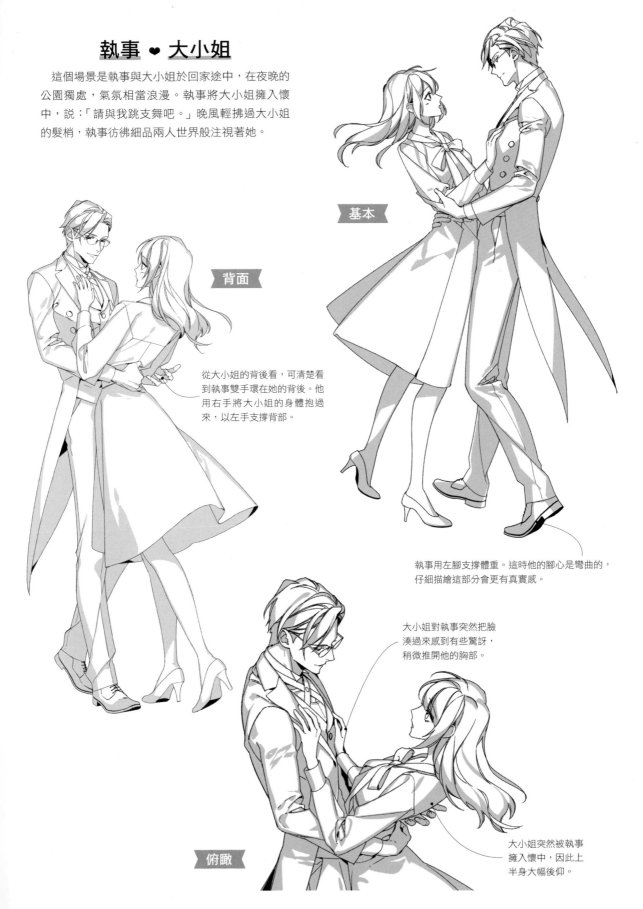

執事 ♥ 大小姐

這個場景是執事與大小姐於回家途中，在夜晚的
公園獨處，氣氛相當浪漫。執事將大小姐擁入懷
中，說：「請與我跳支舞吧。」晚風輕拂過大小姐
的髮梢，執事彷彿細品兩人世界般注視著她。

基本

背面

從大小姐的背後看，可清楚看
到執事雙手環在她的背後。他
用右手將大小姐的身體抱過
來，以左手支撐背部。

執事用左腳支撐體重。這時他的腳心是彎曲的，
仔細描繪這部分會更有真實感。

大小姐對執事突然把臉
湊過來感到有些驚訝，
稍微推開他的胸部。

俯瞰

大小姐突然被執事
擁入懷中，因此上
半身大幅後仰。

31

正面擁抱

正面擁抱的姿勢用於對對方情不自禁、想守護對方、想讓對方安心等時候。是適用於各種場面且通用性高的姿勢。

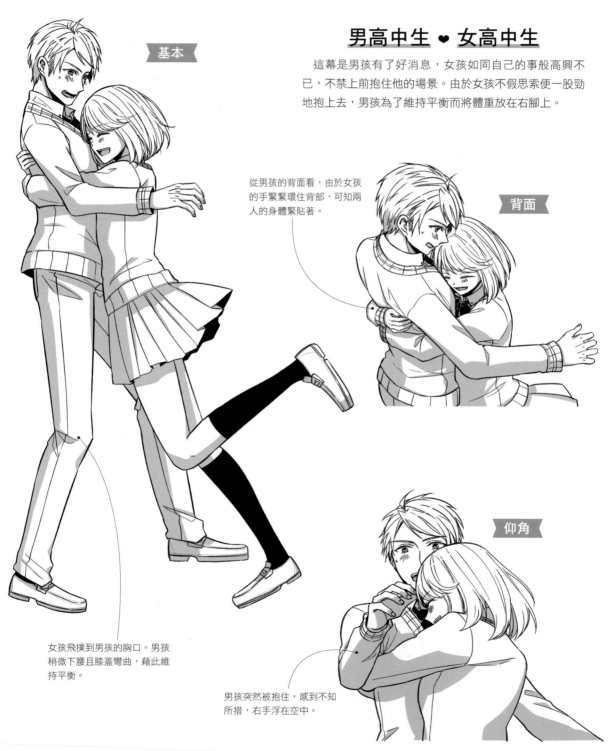

基本

男高中生 ♥ 女高中生

這幕是男孩有了好消息，女孩如同自己的事般高興不已，不禁上前抱住他的場景。由於女孩不假思索便一股勁地抱上去，男孩為了維持平衡而將體重放在右腳上。

從男孩的背面看，由於女孩的手緊緊環住背部，可知兩人的身體緊貼著。

背面

女孩飛撲到男孩的胸口。男孩稍微下腰且膝蓋彎曲，藉此維持平衡。

仰角

男孩突然被抱住，感到不知所措，右手浮在空中。

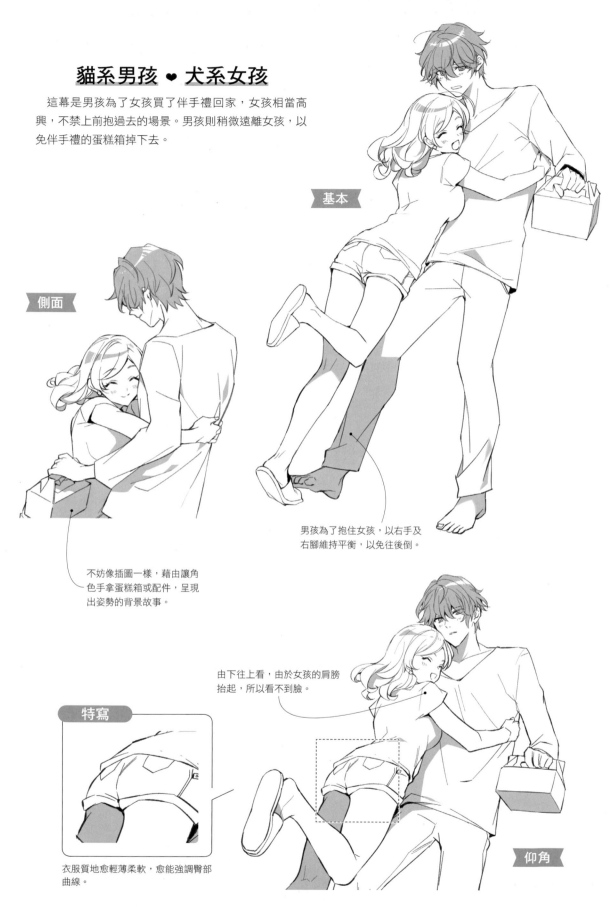

貓系男孩 ❤ 犬系女孩

這幕是男孩為了女孩買了伴手禮回家，女孩相當高興，不禁上前抱過去的場景。男孩則稍微遠離女孩，以免伴手禮的蛋糕箱掉下去。

基本

側面

不妨像插圖一樣，藉由讓角色手拿蛋糕箱或配件，呈現出姿勢的背景故事。

男孩為了抱住女孩，以右手及右腳維持平衡，以免往後倒。

由下往上看，由於女孩的肩膀抬起，所以看不到臉。

特寫

衣服質地愈輕薄柔軟，愈能強調臀部曲線。

仰角

高個男孩 ❤ 嬌小女孩

女孩到男孩家玩。她從正面擁抱男孩,彷彿在說著「我好想你」。由於女孩一鼓作氣地撲向男孩,因此雙腳離地,姿勢帶有動感。

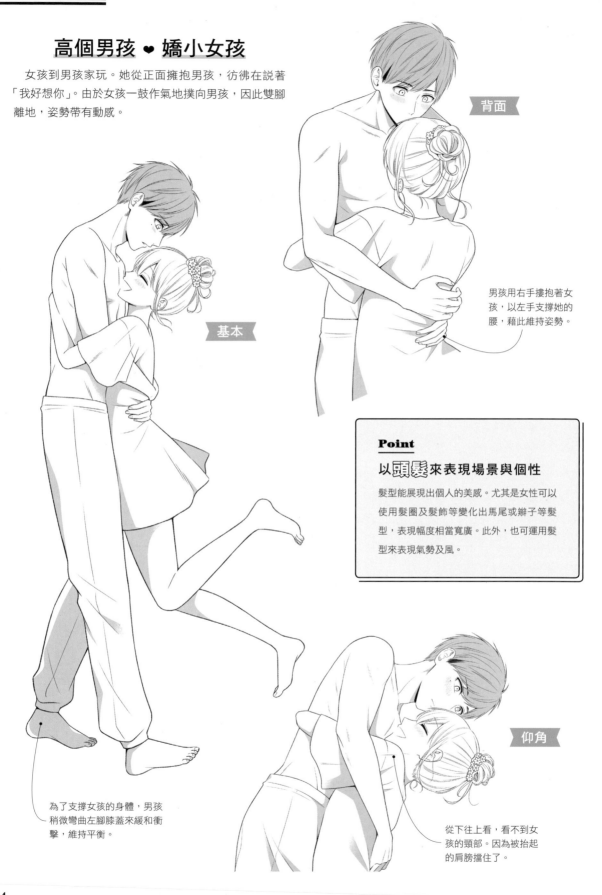

背面

基本

仰角

男孩用右手摟抱著女孩,以左手支撐她的腰,藉此維持姿勢。

Point

以頭髮來表現場景與個性

髮型能展現出個人的美感。尤其是女性可以使用髮圈及髮飾等變化出馬尾或辮子等髮型,表現幅度相當寬廣。此外,也可運用髮型來表現氣勢及風。

為了支撐女孩的身體,男孩稍微彎曲左腳膝蓋來緩和衝擊,維持平衡。

從下往上看,看不到女孩的頸部。因為被抬起的肩膀擋住了。

不良男孩 ❤ 模範生女孩

這幕場景是發生了對兩人而言值得高興的事情。女孩為了分享喜悅的心情，從正面擁抱男孩。女孩飛撲過去抱住男孩，長辮子也跟著搖曳飄動。

由於女孩一鼓作氣地抱上去，因此位置比男孩還高。兩人的頭部位置也相同。

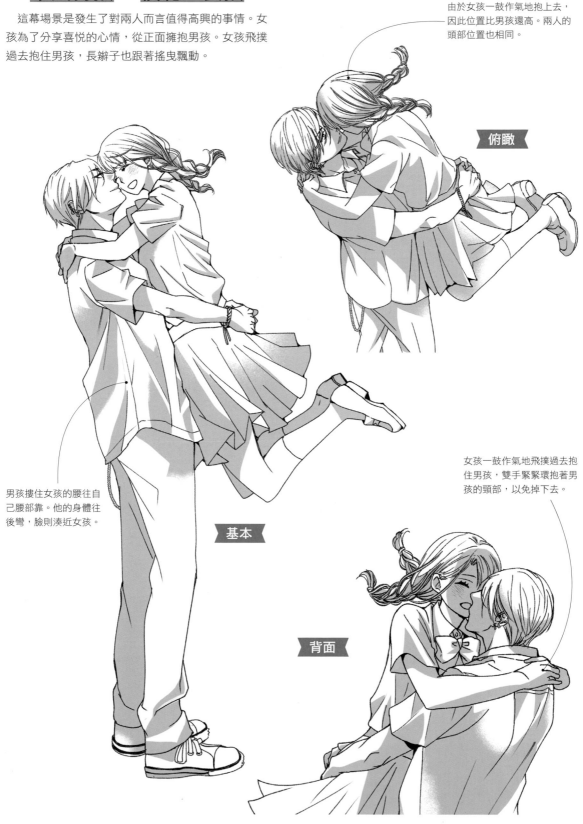

俯瞰

男孩摟住女孩的腰往自己腰部靠。他的身體往後彎，臉則湊近女孩。

基本

女孩一鼓作氣地飛撲過去抱住男孩，雙手緊緊環抱著男孩的頸部，以免掉下去。

背面

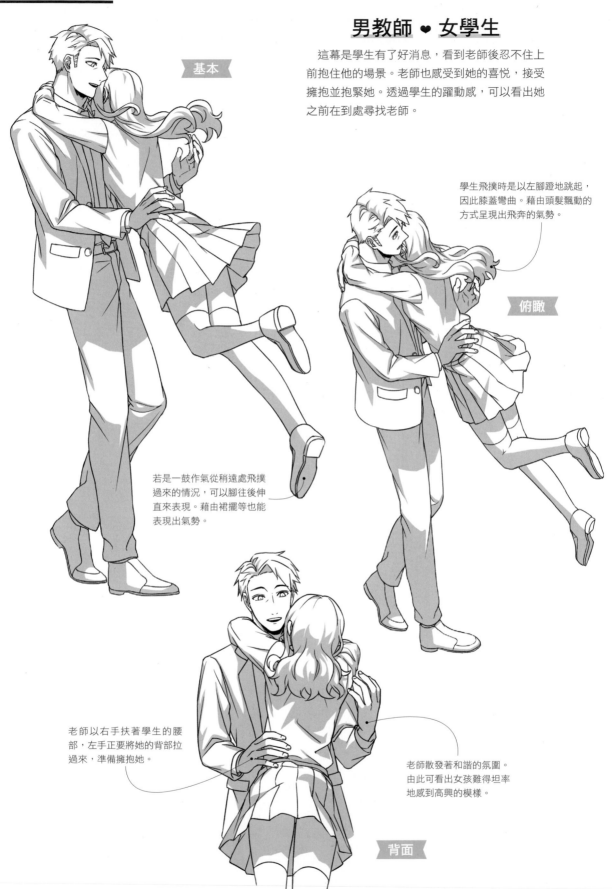

男教師 ❤ 女學生

這幕是學生有了好消息，看到老師後忍不住上前抱住他的場景。老師也感受到她的喜悅，接受擁抱並抱緊她。透過學生的躍動感，可以看出她之前在到處尋找老師。

基本

學生飛撲時是以左腳蹬地跳起，因此膝蓋彎曲。藉由頭髮飄動的方式呈現出飛奔的氣勢。

俯瞰

若是一鼓作氣從稍遠處飛撲過來的情況，可以腳往後伸直來表現。藉由裙擺等也能表現出氣勢。

老師以右手扶著學生的腰部，左手正要將她的背部拉過來，準備擁抱她。

老師散發著和諧的氛圍。由此可看出女孩難得坦率地感到高興的模樣。

背面

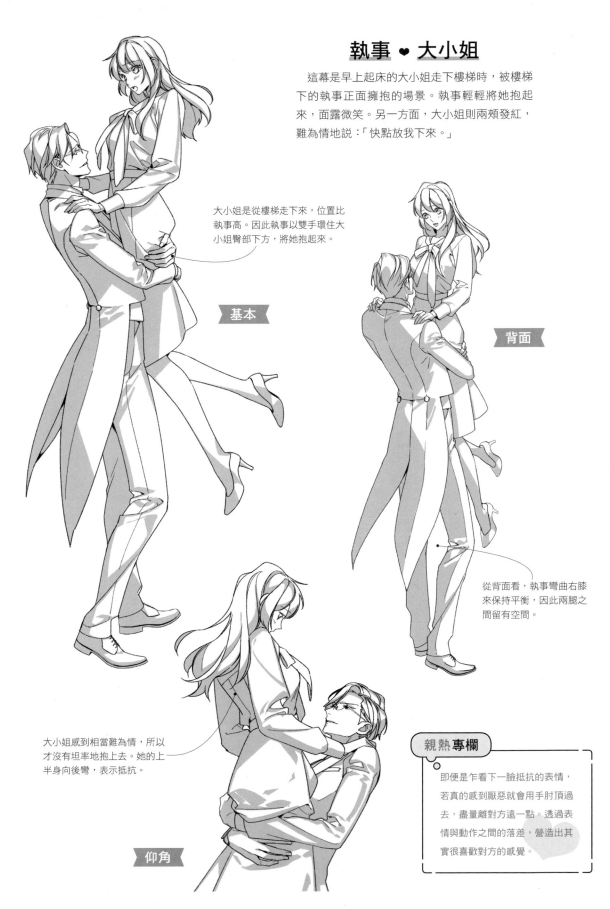

執事 ♥ 大小姐

這幕是早上起床的大小姐走下樓梯時，被樓梯下的執事正面擁抱的場景。執事輕輕將她抱起來，面露微笑。另一方面，大小姐則兩頰發紅，難為情地說：「快點放我下來。」

大小姐是從樓梯走下來，位置比執事高。因此執事以雙手環住大小姐臀部下方，將她抱起來。

基本

背面

從背面看，執事彎曲右膝來保持平衡，因此兩腿之間留有空間。

大小姐感到相當難為情，所以才沒有坦率地抱上去。她的上半身向後彎，表示抵抗。

親熱專欄

即便是乍看下一臉抵抗的表情，若真的感到厭惡就會用手肘頂過去，盡量離對方遠一點。透過表情與動作之間的落差，營造出其實很喜歡對方的感覺。

仰角

背後擁抱

背後擁抱是身體緊貼著背部的姿勢，能營造出安心感。由於男女的體格差異相當顯著，必須分別畫出男女肌肉的不同。

男高中生 ♥ 女高中生

這幕是午休時，兩人坐在緊急樓梯聊天。男孩趁沒人注意時從背後擁抱女孩的場景。女孩害羞中似乎帶著些許不滿的表情是一大重點。

男孩不僅用手臂緊緊抱住女孩的肩膀，同時也抱住她的雙手。女孩因此動彈不得。

從上往下看，女孩的頭部正靠在男孩的胸膛上。可知兩人的身體緊密地貼著。

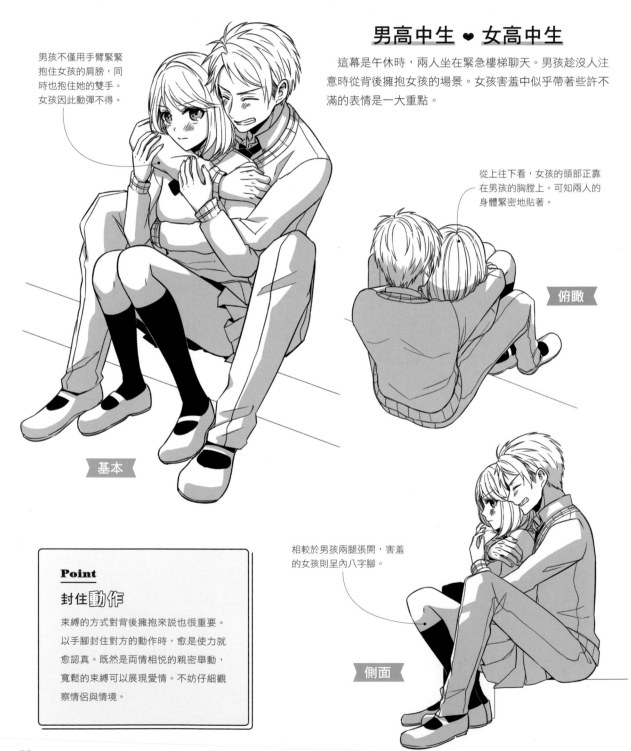

俯瞰

基本

相較於男孩兩腿張開，害羞的女孩則呈內八字腳。

側面

Point

封住動作

束縛的方式對背後擁抱來說也很重要。以手腳封住對方的動作時，愈是使力就愈是認真。既然是兩情相悅的親密舉動，寬鬆的束縛可以展現愛情。不妨仔細觀察情侶與情境。

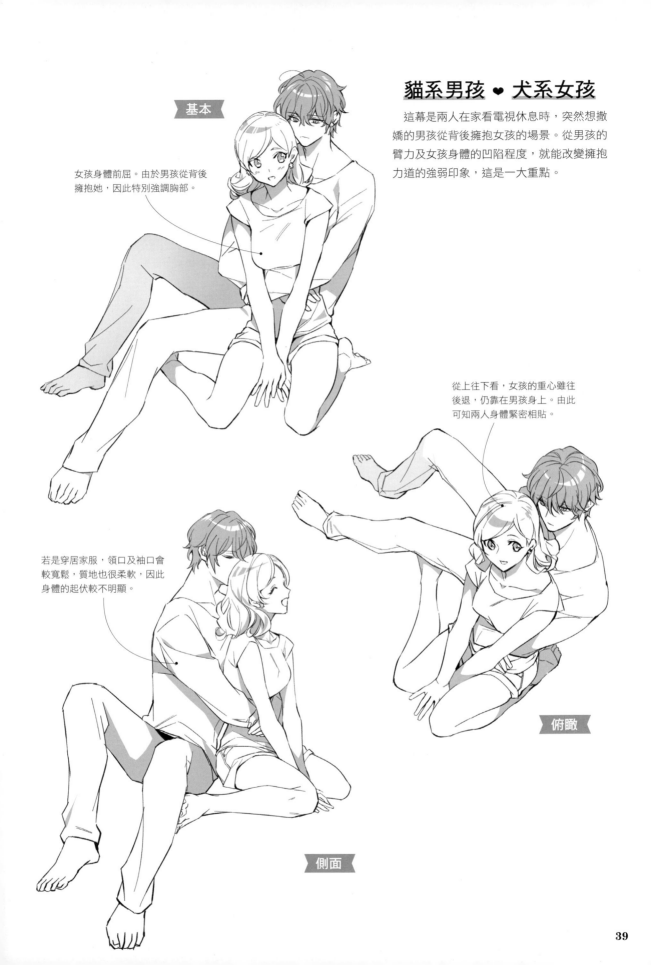

貓系男孩 ❤ 犬系女孩

這幕是兩人在家看電視休息時,突然想撒嬌的男孩從背後擁抱女孩的場景。從男孩的臂力及女孩身體的凹陷程度,就能改變擁抱力道的強弱印象,這是一大重點。

女孩身體前屈。由於男孩從背後擁抱她,因此特別強調胸部。

從上往下看,女孩的重心雖往後退,仍靠在男孩身上。由此可知兩人身體緊密相貼。

若是穿居家服,領口及袖口會較寬鬆,質地也很柔軟,因此身體的起伏較不明顯。

俯瞰

側面

39

高個男孩 ♥ 嬌小女孩

這幕是男孩在家中為自己及女孩下廚,不過女孩等不及,便從背後擁抱男孩的場景。從男孩嘴上雖提醒想偷吃的女孩說:「不行。」仍給她吃一口的模樣,可以看出他的體貼。

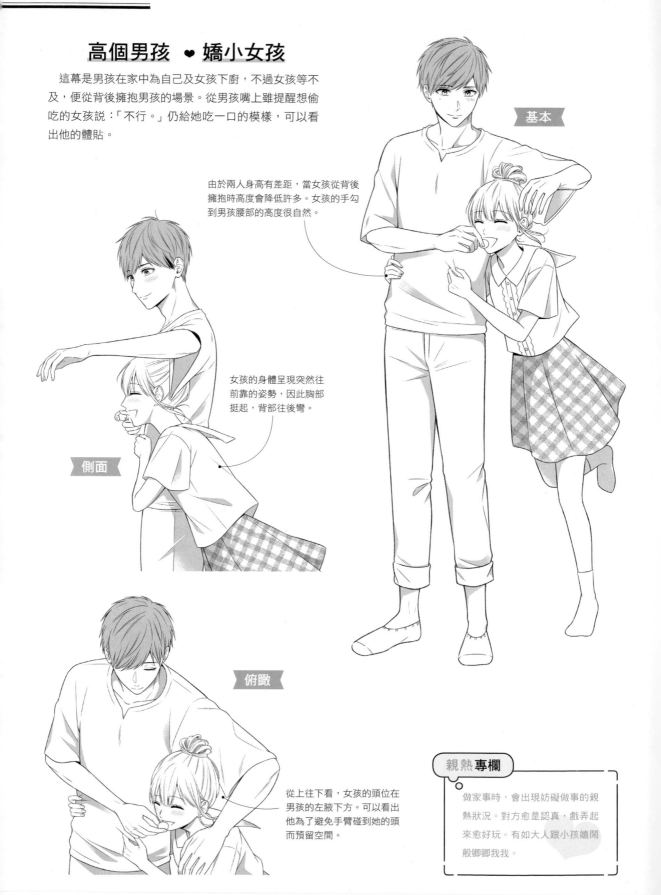

基本

由於兩人身高有差距,當女孩從背後擁抱時高度會降低許多。女孩的手勾到男孩腰部的高度很自然。

側面

女孩的身體呈現突然往前靠的姿勢,因此胸部挺起,背部往後彎。

俯瞰

從上往下看,女孩的頭位在男孩的左腋下方。可以看出他為了避免手臂碰到她的頭而預留空間。

親熱 專欄

做家事時,會出現妨礙做事的親熱狀況。對方愈是認真,戲弄起來愈好玩。有如大人跟小孩嬉鬧般卿卿我我。

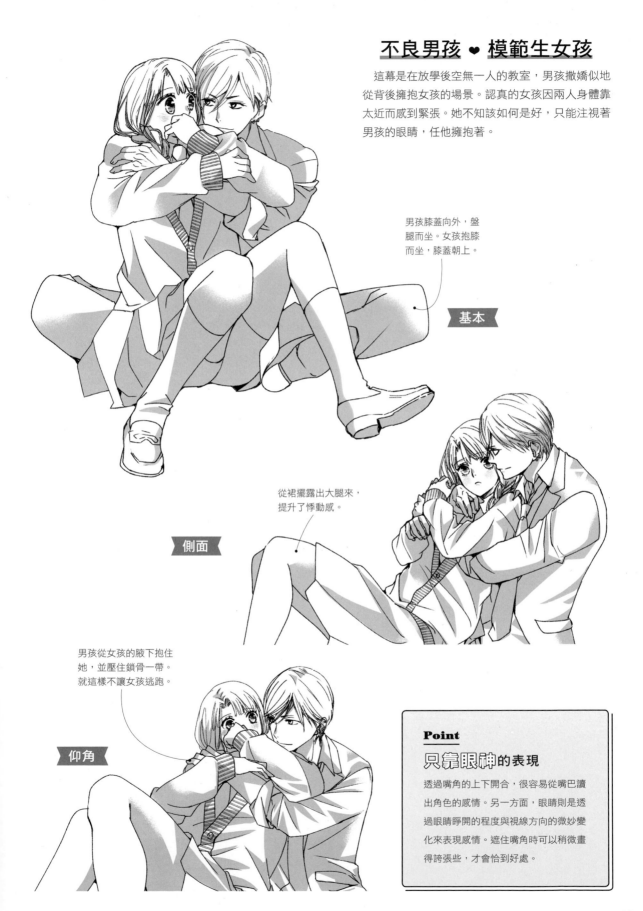

不良男孩 ♥ 模範生女孩

這幕是在放學後空無一人的教室，男孩撒嬌似地從背後擁抱女孩的場景。認真的女孩因兩人身體靠太近而感到緊張。她不知該如何是好，只能注視著男孩的眼睛，任他擁抱著。

男孩膝蓋向外，盤腿而坐。女孩抱膝而坐，膝蓋朝上。

基本

從裙擺露出大腿來，提升了悸動感。

側面

男孩從女孩的腋下抱住她，並壓住鎖骨一帶。就這樣不讓女孩逃跑。

仰角

Point

只靠眼神的表現

透過嘴角的上下開合，很容易從嘴巴讀出角色的感情。另一方面，眼睛則是透過眼睛睜開的程度與視線方向的微妙變化來表現感情。遮住嘴角時可以稍微畫得誇張些，才會恰到好處。

男教師 ❤ 女學生

兩人在老師家的房間各自休息。學生吃醋地盯著老師所讀的書本，嘟著嘴說：「難得兩人在家獨處。」想要人搭理似地調戲老師。

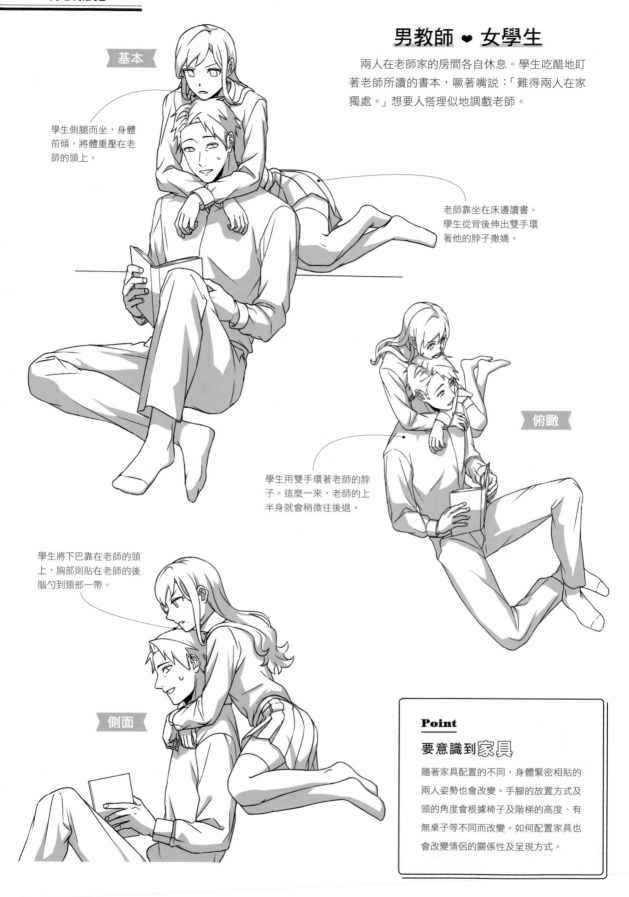

基本

學生側腿而坐，身體前傾，將體重壓在老師的頭上。

老師靠坐在床邊讀書。學生從背後伸出雙手環著他的脖子撒嬌。

俯瞰

學生用雙手環著老師的脖子。這麼一來，老師的上半身就會稍微往後退。

學生將下巴靠在老師的頭上，胸部則貼在老師的後腦勺到頸部一帶。

側面

Point
要意識到家具

隨著家具配置的不同，身體緊密相貼的兩人姿勢也會改變。手腳的放置方式及頭的角度會根據椅子及階梯的高度、有無桌子等不同而改變。如何配置家具也會改變情侶的關係性及呈現方式。

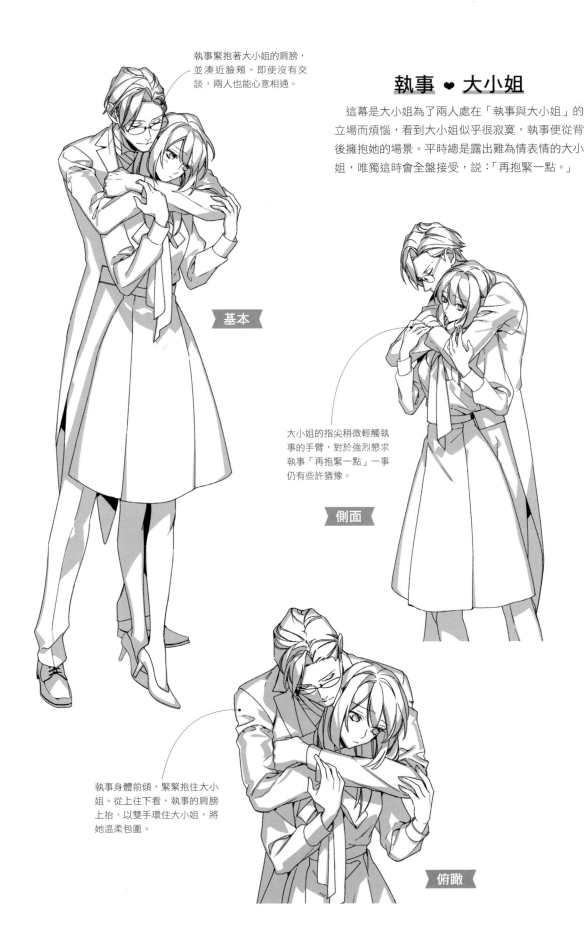

執事緊抱著大小姐的肩膀，並湊近臉頰。即使沒有交談，兩人也能心意相通。

執事 ♥ 大小姐

這幕是大小姐為了兩人處在「執事與大小姐」的立場而煩惱，看到大小姐似乎很寂寞，執事便從背後擁抱她的場景。平時總是露出難為情表情的大小姐，唯獨這時會全盤接受，說：「再抱緊一點。」

基本

大小姐的指尖稍微輕觸執事的手臂，對於強烈懇求執事「再抱緊一點」一事仍有些許猶豫。

側面

執事身體前傾，緊緊抱住大小姐。從上往下看，執事的肩膀上抬，以雙手環住大小姐，將她溫柔包圍。

俯瞰

高個男孩
♥
嬌小女孩

　　這幕是在家中一起入浴的場景。兩人絲毫不害羞，相當信賴對方。兩人一起泡澡讓女孩覺得很舒服，因此靠在男孩身上放鬆，男孩也感到很放鬆。

男孩兩腳之間空出空間，剛好能容納女孩。要注意男女手肘與膝蓋的位置會隨著體格上的差異而有落差。

兩人的腿長不同。因此這個角度可以看到男孩的腳掌。女孩則伸直腳尖。

通常入浴場景會讓人覺得難為情。當兩人建立起堅固的信賴關係，就會露出安心的表情及沉穩的坐姿。

Point
露出部分的加減程度

入浴時，可藉由水蒸氣及浴池的熱水隱藏肌膚。不妨利用這點，表現出若隱若現的悸動感。此外，由於熱水（水）的折射，身體在浴池裡看起來會顯得歪斜。不妨多觀察實物。

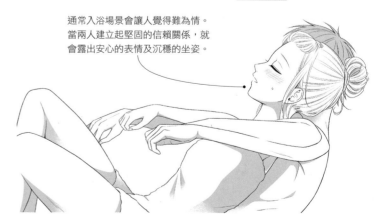

不良男孩 ♥ 模範生女孩

這幕是兩人在家中浴室洗澡的場景。男孩泰然自若地坐著，並伸手戳女孩戲弄她。女孩則難為情地縮起身子靠著浴缸，掩飾不了羞紅的臉。

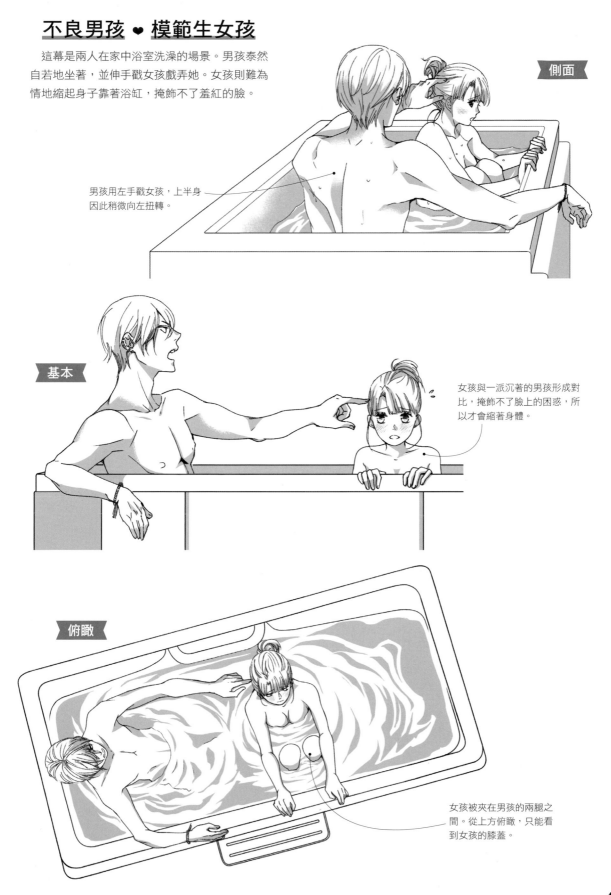

側面

男孩用左手戳女孩，上半身因此稍微向左扭轉。

基本

女孩與一派沉著的男孩形成對比，掩飾不了臉上的困惑，所以才會縮著身體。

俯瞰

女孩被夾在男孩的兩腿之間。從上方俯瞰，只能看到女孩的膝蓋。

男教師 ♥ 女學生

這天學生在老師家過夜,趁老師在洗澡時偷偷溜進浴室。學生冷不防的突襲,讓老師羞得想出去也出不了。學生則將自己的身體靠近老師,在他耳邊説話戲弄他。

這是獨居用的狹小浴缸。學生以上半身貼近老師,讓他無處可逃。

基本

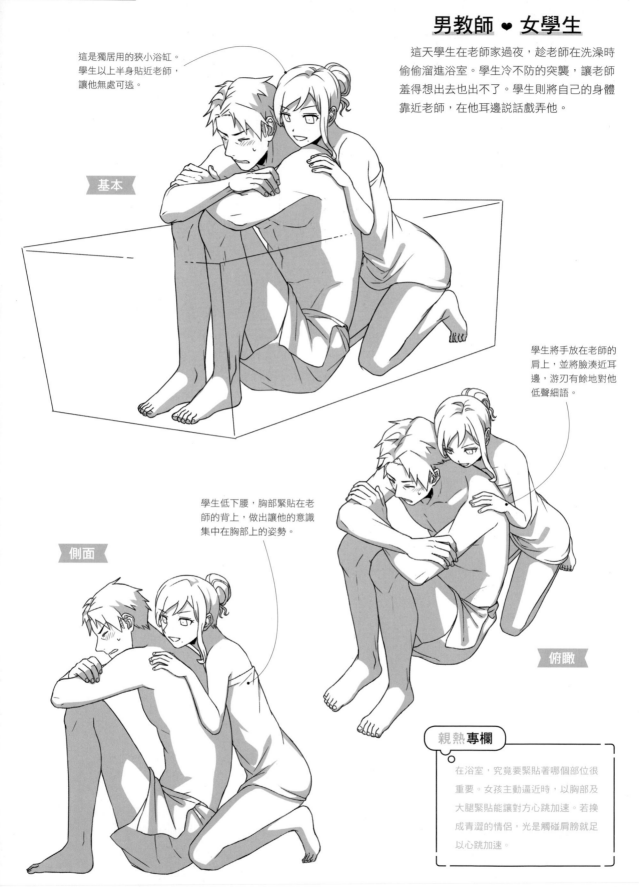

學生將手放在老師的肩上,並將臉湊近耳邊,游刃有餘地對他低聲細語。

學生低下腰,胸部緊貼在老師的背上,做出讓他的意識集中在胸部上的姿勢。

側面

俯瞰

親熱**專欄**

在浴室,究竟要緊貼著哪個部位很重要。女孩主動逼近時,以胸部及大腿緊貼能讓對方心跳加速。若換成青澀的情侶,光是觸碰肩膀就足以心跳加速。

執事 ❤ 大小姐

這幕是執事壞心眼地在大小姐的入浴時間闖入浴室的場景。執事脫掉外套，挽起袖子，身體逼近大小姐戲弄她。另一方面，由於事出突然，讓大小姐嚇了一跳，立刻拿毛巾遮住胸部。

執事以手指劃過大小姐袒露的背部誘惑她。從她將被手指劃過的右半身轉過來，可以看出這種舉動讓她感到困擾。

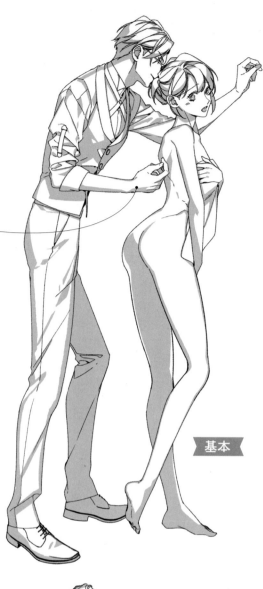

基本

俯瞰

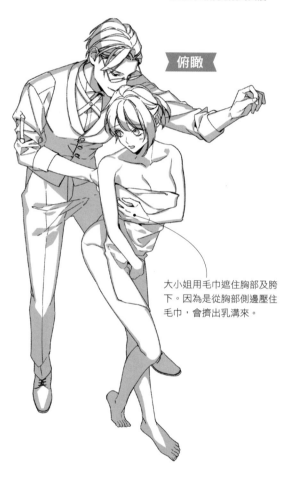

大小姐用毛巾遮住胸部及胯下。因為是從胸部側邊壓住毛巾，會擠出乳溝來。

執事伸手扶牆，身體逼近大小姐。他僅用手扶著牆，並沒有將體重放在手上。

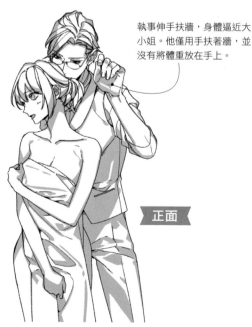

正面

Point

描繪不同的臀部

男女臀部的構造截然不同。男性的臀部呈四方形且有稜有角，由於肌肉發達，有著如同酒窩般的凹陷。另一方面，女性的臀部呈渾圓的圓形，由於腰部較窄，強調了臀寬。

揹人

描繪揹人的姿勢時，必須從各種角度看都不會感到突兀才行。重點在於手臂如何彎曲、放鬆程度及重心移動等。

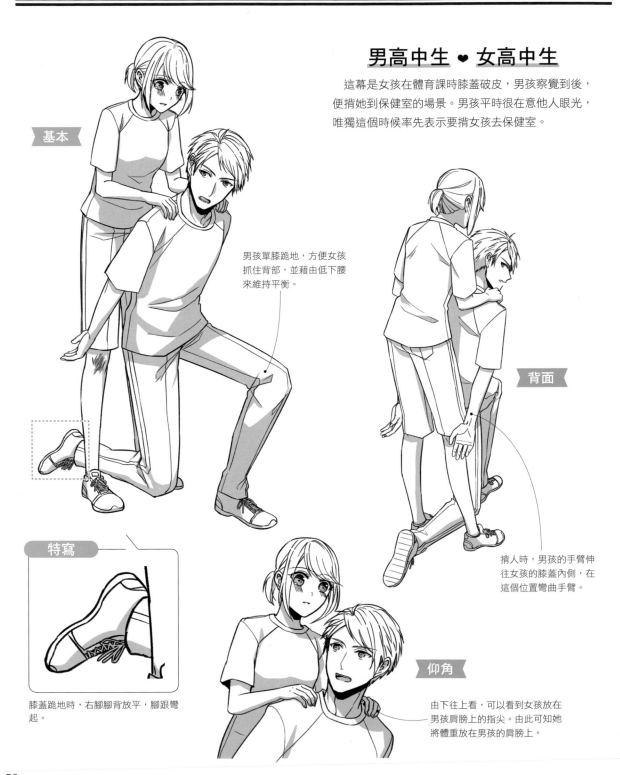

男高中生 ❤ 女高中生

這幕是女孩在體育課時膝蓋破皮，男孩察覺到後，便揹她到保健室的場景。男孩平時很在意他人眼光，唯獨這個時候率先表示要揹女孩去保健室。

基本

男孩單膝跪地，方便女孩抓住背部，並藉由低下腰來維持平衡。

背面

揹人時，男孩的手臂伸往女孩的膝蓋內側，在這個位置彎曲手臂。

特寫

膝蓋跪地時，右腳腳背放平，腳跟彎起。

仰角

由下往上看，可以看到女孩放在男孩肩膀上的指尖。由此可知她將體重放在男孩的肩膀上。

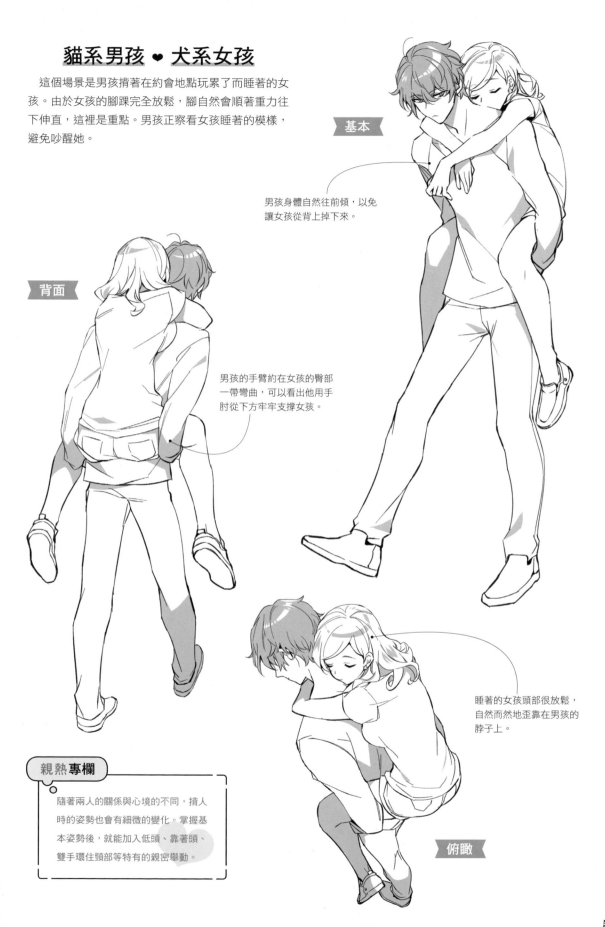

貓系男孩 ❤ 犬系女孩

這個場景是男孩揹著在約會地點玩累了而睡著的女孩。由於女孩的腳踝完全放鬆，腳自然會順著重力往下伸直，這裡是重點。男孩正察看女孩睡著的模樣，避免吵醒她。

基本

男孩身體自然往前傾，以免讓女孩從背上掉下來。

背面

男孩的手臂約在女孩的臀部一帶彎曲，可以看出他用手肘從下方牢牢支撐女孩。

睡著的女孩頭部很放鬆，自然而然地歪靠在男孩的脖子上。

親熱專欄

隨著兩人的關係與心境的不同，揹人時的姿勢也會有細微的變化。掌握基本姿勢後，就能加入低頭、靠著頭、雙手環住頸部等特有的親密舉動。♥

俯瞰

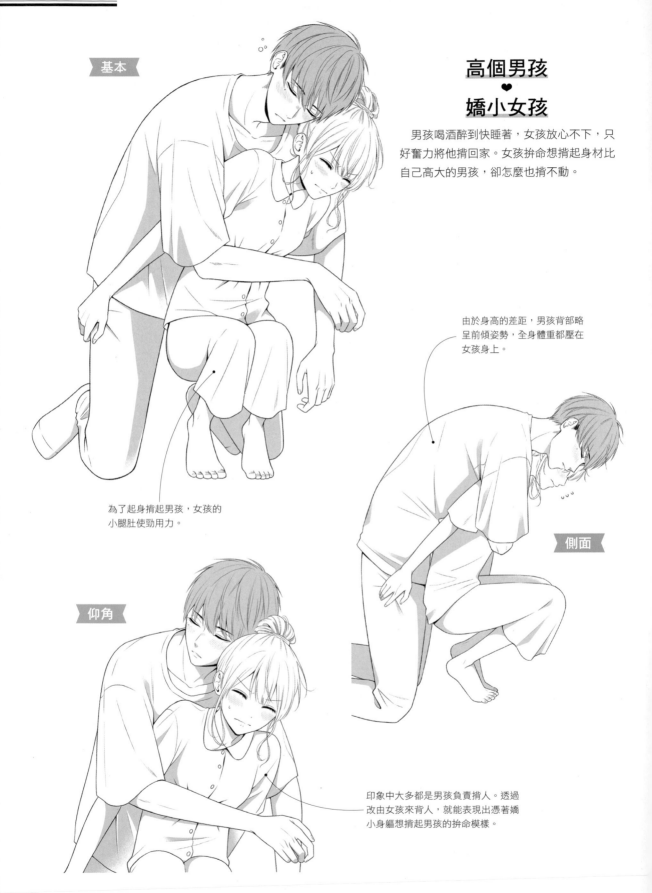

基本

高個男孩
♥
嬌小女孩

男孩喝酒醉到快睡著,女孩放心不下,只好奮力將他揹回家。女孩拚命想揹起身材比自己高大的男孩,卻怎麼也揹不動。

由於身高的差距,男孩背部略呈前傾姿勢,全身體重都壓在女孩身上。

為了起身揹起男孩,女孩的小腿肚使勁用力。

側面

仰角

印象中大多都是男孩負責揹人。透過改由女孩來背人,就能表現出憑著嬌小身軀想揹起男孩的拚命模樣。

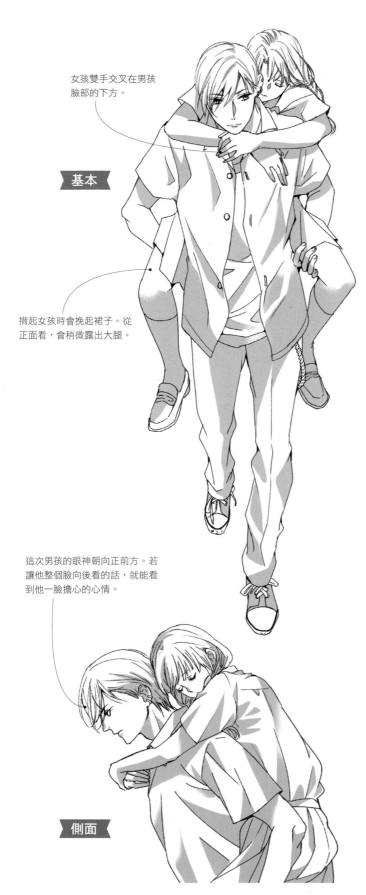

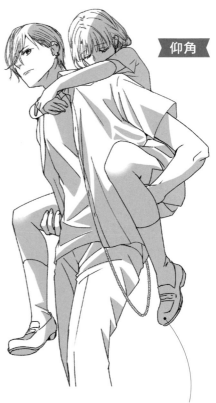

女孩雙手交叉在男孩
臉部的下方。

基本

揹起女孩時會挽起裙子。從
正面看，會稍微露出大腿。

這次男孩的眼神朝向正前方。若
讓他整個臉向後看的話，就能看
到他一臉擔心的心情。

側面

不良男孩 ♥ 模範生女孩

這幕是男孩揹起累到睡著的女孩，送
她回家的場景。男孩不僅要預防女孩跌
下來，還得留意避免吵醒她。

仰角

女孩全身放鬆無力，腳尖
軟趴趴地往下垂。

親熱專欄

背著女孩時，可藉由男孩觸碰到
女孩腿部的表情表現其個性。像
是守護著女孩、驚慌失措等，呈
現出不同的角色個性。

男教師 ♥ 女學生

這個場景是老師在校內受傷，偶然碰到了女學生，她對老師說：「不要勉強。」試著將老師揹到保健室去。明明兩人體格有差，女學生卻拚命地想揹起老師，老師反而擔心起她來，這裡的表情也是一大重點。

基本

學生兩腳張開並膝蓋彎曲，使勁站穩，打算撐起比自己高大的老師。

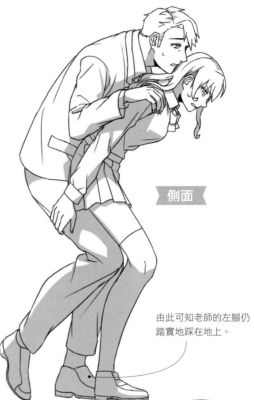

側面

由此可知老師的左腳仍踏實地踩在地上。

老師僅雙手輕扶著她的肩膀，沒有緊緊環住學生。由此可知老師心裡感到過意不去。

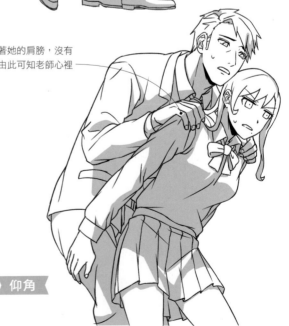

仰角

Point

試著改變姿勢的主體

背人及公主抱等都是以男性為主體所做的姿勢。透過改成由女性來做這些姿勢，就能放大那股奮不顧身的意志。因為得揹起體重比自己重的男生，也能強調無法順利揹起的焦躁感。

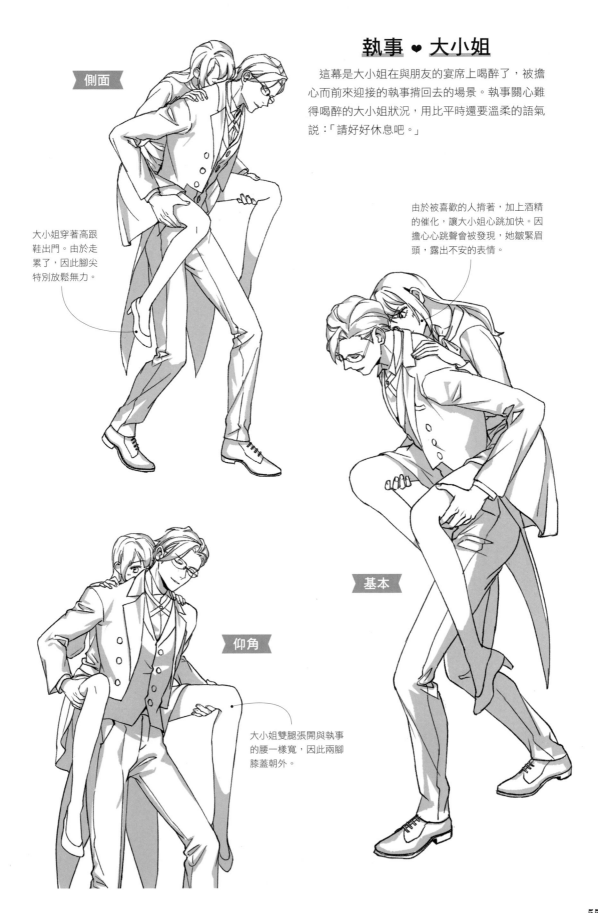

執事 ♥ 大小姐

側面

這幕是大小姐在與朋友的宴席上喝醉了，被擔心而前來迎接的執事揹回去的場景。執事關心難得喝醉的大小姐狀況，用比平時還要溫柔的語氣說：「請好好休息吧。」

大小姐穿著高跟鞋出門。由於走累了，因此腳尖特別放鬆無力。

由於被喜歡的人揹著，加上酒精的催化，讓大小姐心跳加快。因擔心心跳聲會被發現，她皺緊眉頭，露出不安的表情。

基本

仰角

大小姐雙腿張開與執事的腰一樣寬，因此兩腳膝蓋朝外。

公主抱

公主抱是用全身的力氣將對方的身體抱起來，因此重點在於放低腰身的方式及前傾姿勢。描繪被公主抱的人時，則要注意如何抓住對方及身體如何扭轉等。

男高中生 ❤ 女高中生

這幕是兩人正在努力進行公主抱的場景。男孩還沒有足夠的肌力將女孩抱起來，怎麼都不起來讓他相當焦慮。女孩在感到難為情的同時，也擔心地看著男孩。

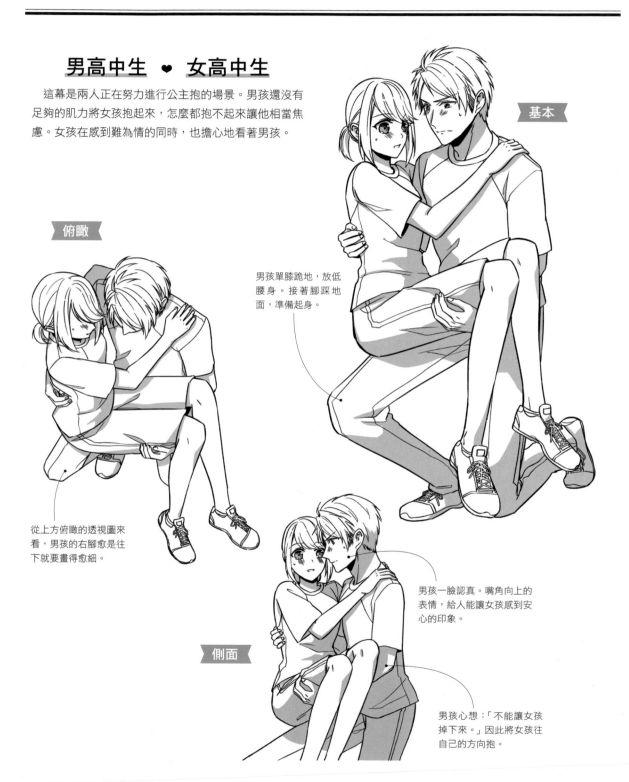

基本

俯瞰

男孩單膝跪地，放低腰身。接著腳踩地面，準備起身。

從上方俯瞰的透視圖來看，男孩的右腳愈是往下就要畫得愈細。

側面

男孩一臉認真。嘴角向上的表情，給人能讓女孩感到安心的印象。

男孩心想：「不能讓女孩掉下來。」因此將女孩往自己的方向抱。

貓系男孩 ♥ 犬系女孩

這幕是女孩在家中看電影看到睡著，男孩將她公主抱抱到床上的場景。他以熟練的動作將女孩抱到床上。從這個情況可知，公主抱對兩人而言是稀鬆平常的事。

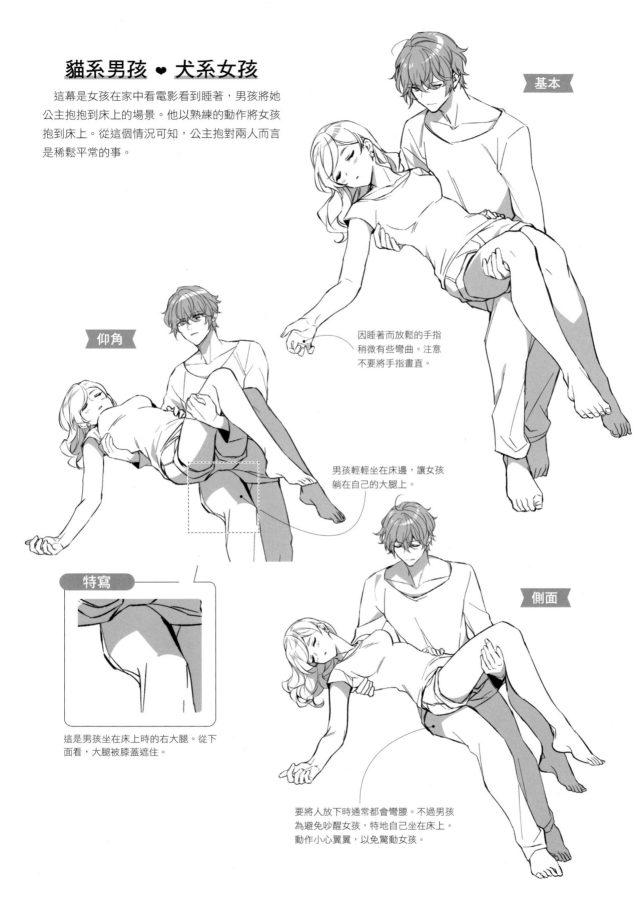

基本

因睡著而放鬆的手指稍微有些彎曲。注意不要將手指畫直。

仰角

男孩輕輕坐在床邊，讓女孩躺在自己的大腿上。

特寫

這是男孩坐在床上時的右大腿。從下面看，大腿被膝蓋遮住。

側面

要將人放下時通常都會彎腰。不過男孩為避免吵醒女孩，特地自己坐在床上。動作小心翼翼，以免驚動女孩。

高個男孩 ♥ 嬌小女孩

一直不擅長表現愛意的男孩，突然啟動開關，撒嬌似地將女孩公主抱。坐著進行公主抱時，對方被緊緊抱住，無處可逃，很適合卿卿我我。

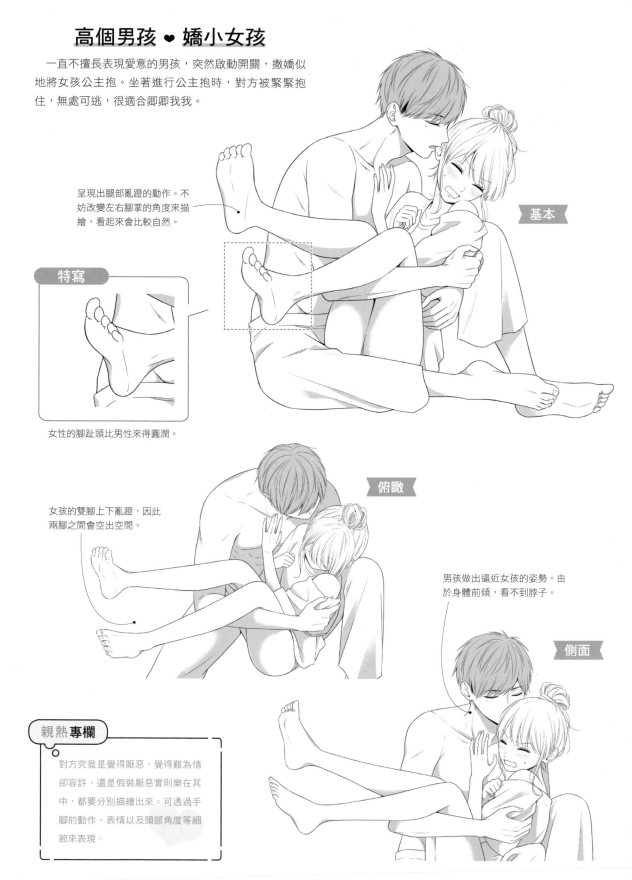

呈現出腿部亂蹬的動作。不妨改變左右腳掌的角度來描繪，看起來會比較自然。

特寫

女性的腳趾頭比男性來得圓潤。

基本

女孩的雙腳上下亂蹬，因此兩腳之間會空出空間。

俯瞰

男孩做出逼近女孩的姿勢。由於身體前傾，看不到脖子。

側面

親熱專欄

對方究竟是覺得厭惡、覺得難為情卻容許，還是假裝厭惡實則樂在其中，都要分別描繪出來。可透過手腳的動作、表情以及頭部角度等細節來表現。

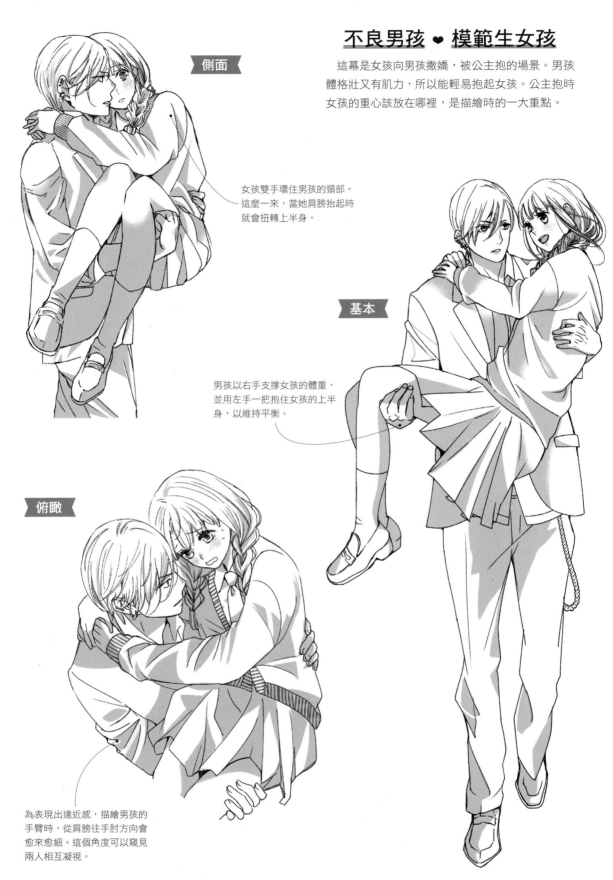

不良男孩 ♥ 模範生女孩

這幕是女孩向男孩撒嬌，被公主抱的場景。男孩體格壯又有肌力，所以能輕易抱起女孩。公主抱時女孩的重心該放在哪裡，是描繪時的一大重點。

側面

女孩雙手環住男孩的頸部。這麼一來，當她肩膀抬起時就會扭轉上半身。

基本

男孩以右手支撐女孩的體重，並用左手一把抱住女孩的上半身，以維持平衡。

俯瞰

為表現出遠近感，描繪男孩的手臂時，從肩膀往手肘方向會愈來愈細。這個角度可以窺見兩人相互凝視。

男教師 ♥ 女學生

這幕是兩人在家約會時,學生站在床邊將老師公主抱的場景。她不喜歡自己總被當作小孩子看待,於是賭氣地説:「我也辦得到!」想將老師抱起來。

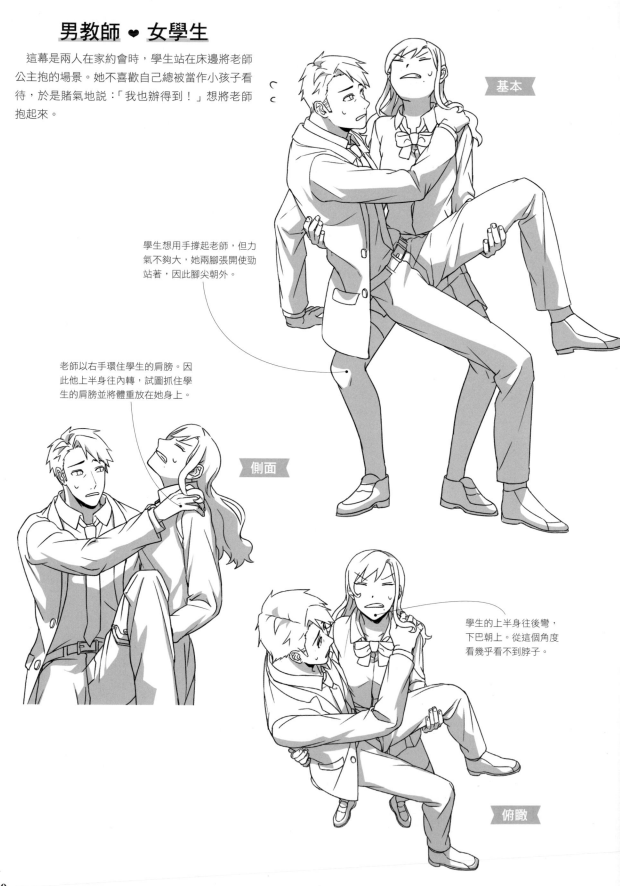

基本

學生想用手撐起老師,但力氣不夠大,她兩腳張開使勁站著,因此腳尖朝外。

老師以右手環住學生的肩膀。因此他上半身往內轉,試圖抓住學生的肩膀並將體重放在她身上。

側面

學生的上半身往後彎,下巴朝上。從這個角度看幾乎看不到脖子。

俯瞰

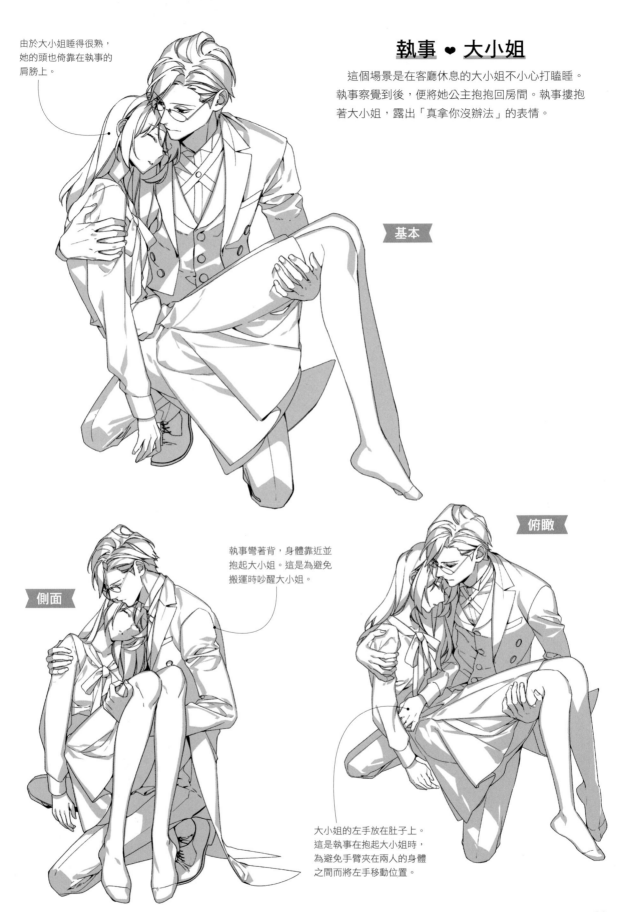

由於大小姐睡得很熟，
她的頭也倚靠在執事的
肩膀上。

執事 ♥ 大小姐

這個場景是在客廳休息的大小姐不小心打瞌睡。
執事察覺到後，便將她公主抱抱回房間。執事摟抱
著大小姐，露出「真拿你沒辦法」的表情。

基本

側面

執事彎著背，身體靠近並
抱起大小姐。這是為避免
搬運時吵醒大小姐。

俯瞰

大小姐的左手放在肚子上。
這是執事在抱起大小姐時，
為避免手臂夾在兩人的身體
之間而將左手移動位置。

餵食

餵食是想確認對方反應以及想親熱等時候的一種愛情表現。因為毫無警戒地張開嘴巴，也能表現出對對方的信賴。

男高中生 ♥ 女高中生

這幕是兩人去到冰淇淋店，互餵吃冰淇淋的場景。女孩有些難為情地張開嘴巴，男孩則一臉疼愛地餵她吃冰淇淋。

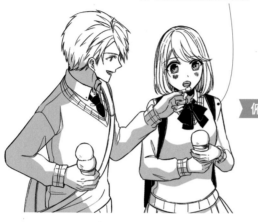

女孩因為感到緊張而挺直腰板。可以看出她的肩膀稍微往後垂下。

俯瞰

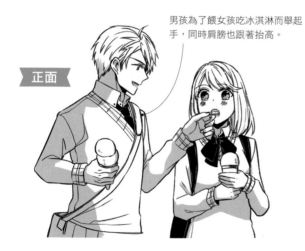

男孩為了餵女孩吃冰淇淋而舉起手，同時肩膀也跟著抬高。

正面

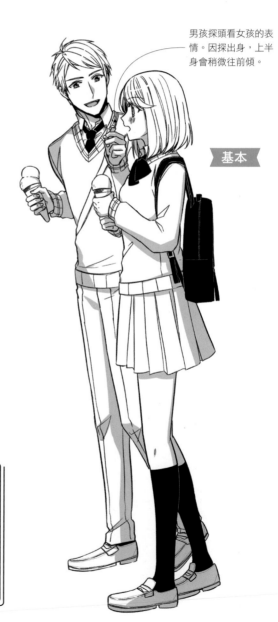

男孩探頭看女孩的表情。因探出身，上半身會稍微往前傾。

基本

Point

決定最佳角度

所謂最佳角度，是指確實將焦點聚集在想呈現的地方。因此，最佳角度會隨著想呈現的地方不同而改變。建議先思考想在畫中呈現什麼，再決定角度。

貓系男孩 ♥ 犬系女孩

這幕是兩人在約會地點的咖啡廳吧台餵食甜點的場景。女孩煩惱該點甜甜圈還是聖代。男孩兩種都點，並餵女孩吃。女孩便興高采烈地大快朵頤。

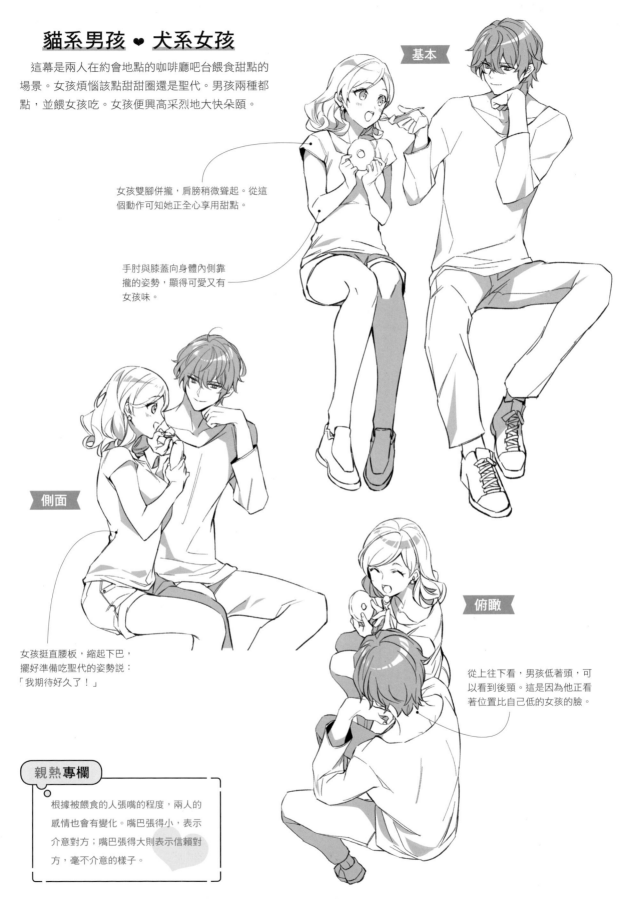

基本

女孩雙腳併攏，肩膀稍微聳起。從這個動作可知她正全心享用甜點。

手肘與膝蓋向身體內側靠攏的姿勢，顯得可愛又有女孩味。

側面

女孩挺直腰板，縮起下巴，擺好準備吃聖代的姿勢說：「我期待好久了！」

俯瞰

從上往下看，男孩低著頭，可以看到後頸。這是因為他正看著位置比自己低的女孩的臉。

親熱專欄

根據被餵食的人張嘴的程度，兩人的感情也會有變化。嘴巴張得小，表示介意對方；嘴巴張得大則表示信賴對方，毫不介意的樣子。

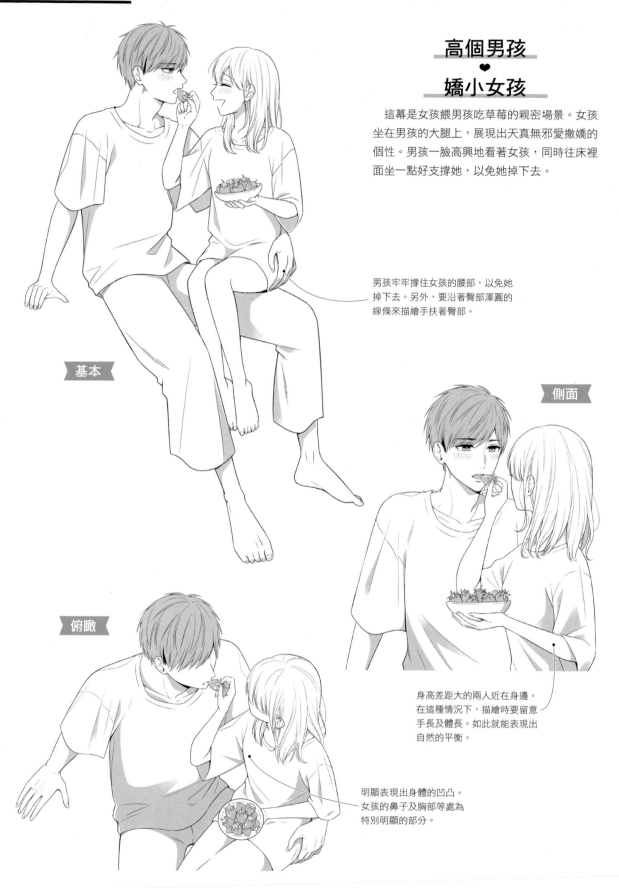

高個男孩 ♥ 嬌小女孩

這幕是女孩餵男孩吃草莓的親密場景。女孩坐在男孩的大腿上，展現出天真無邪愛撒嬌的個性。男孩一臉高興地看著女孩，同時往床裡面坐一點好支撐她，以免她掉下去。

男孩牢牢撐住女孩的腰部，以免她掉下去。另外，要沿著臀部渾圓的線條來描繪手扶著臀部。

基本

側面

俯瞰

身高差距大的兩人近在身邊。在這種情況下，描繪時要留意手長及體長。如此就能表現出自然的平衡。

明顯表現出身體的凹凸。女孩的鼻子及胸部等處為特別明顯的部分。

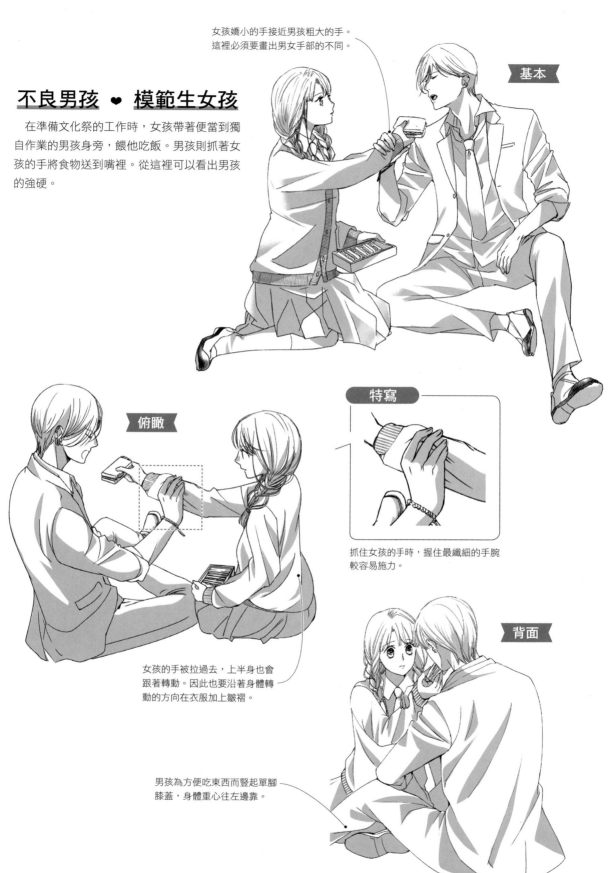

女孩嬌小的手接近男孩粗大的手。
這裡必須要畫出男女手部的不同。

基本

不良男孩 ♥ 模範生女孩

在準備文化祭的工作時，女孩帶著便當到獨自作業的男孩身旁，餵他吃飯。男孩則抓著女孩的手將食物送到嘴裡。從這裡可以看出男孩的強硬。

俯瞰

特寫

抓住女孩的手時，握住最纖細的手腕較容易施力。

女孩的手被拉過去，上半身也會跟著轉動。因此也要沿著身體轉動的方向在衣服加上皺褶。

背面

男孩為方便吃東西而豎起單腳膝蓋，身體重心往左邊靠。

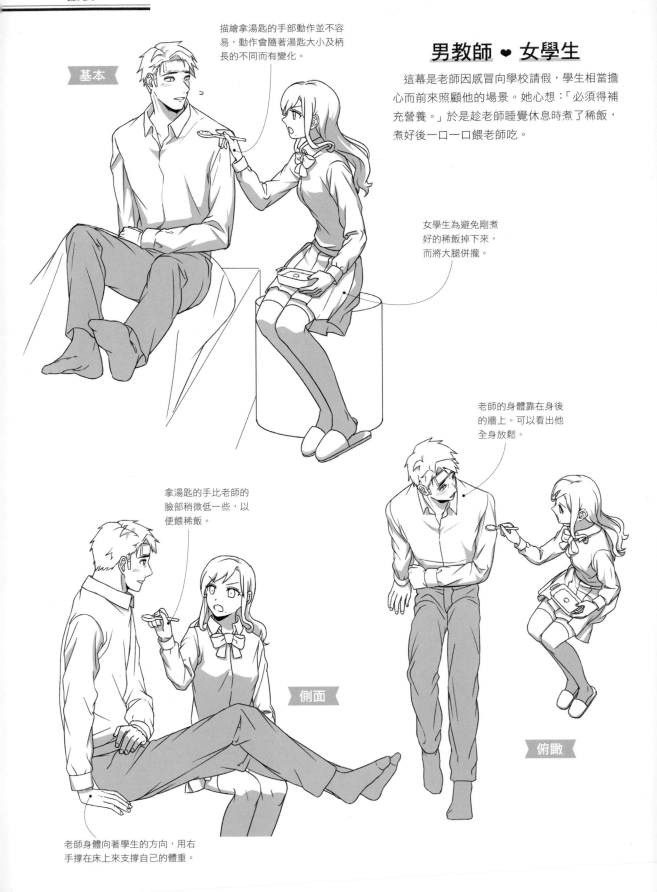

基本

描繪拿湯匙的手部動作並不容易，動作會隨著湯匙大小及柄長的不同而有變化。

男教師 ❤ 女學生

這幕是老師因感冒向學校請假，學生相當擔心而前來照顧他的場景。她心想：「必須得補充營養。」於是趁老師睡覺休息時煮了稀飯，煮好後一口一口餵老師吃。

女學生為避免剛煮好的稀飯掉下來，而將大腿併攏。

老師的身體靠在身後的牆上。可以看出他全身放鬆。

拿湯匙的手比老師的臉部稍微低一些，以便餵稀飯。

側面

俯瞰

老師身體向著學生的方向，用右手撐在床上來支撐自己的體重。

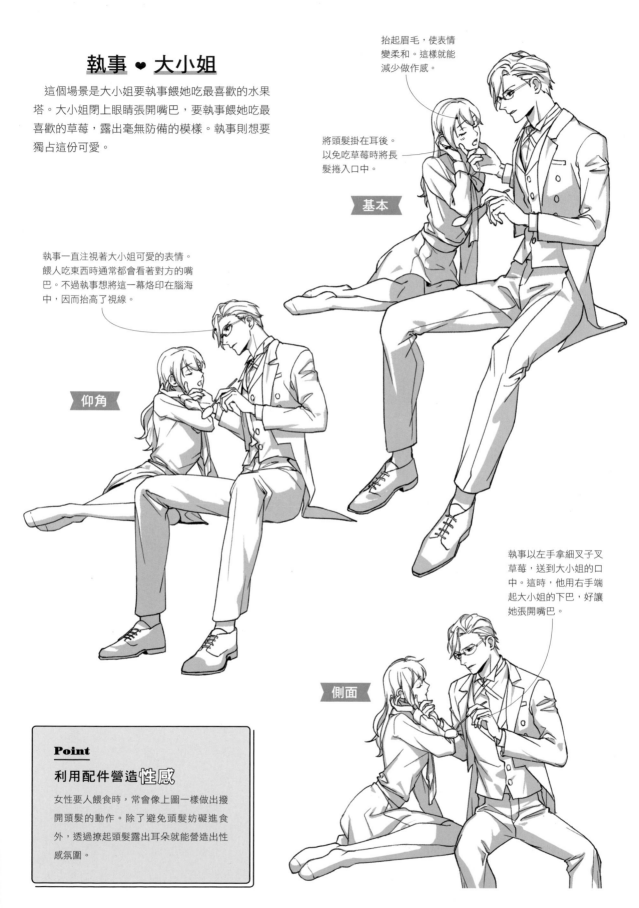

執事 ♥ 大小姐

這個場景是大小姐要執事餵她吃最喜歡的水果塔。大小姐閉上眼睛張開嘴巴,要執事餵她吃最喜歡的草莓,露出毫無防備的模樣。執事則想要獨占這份可愛。

抬起眉毛,使表情變柔和。這樣就能減少做作感。

將頭髮掛在耳後。以免吃草莓時將長髮捲入口中。

基本

執事一直注視著大小姐可愛的表情。餵人吃東西時通常都會看著對方的嘴巴。不過執事想將這一幕烙印在腦海中,因而抬高了視線。

仰角

執事以左手拿細叉子叉草莓,送到大小姐的口中。這時,他用右手端起大小姐的下巴,好讓她張開嘴巴。

側面

Point

利用配件營造性感

女性要人餵食時,常會像上圖一樣做出撥開頭髮的動作。除了避免頭髮妨礙進食外,透過撩起頭髮露出耳朵就能營造出性感氛圍。

親額頭

親吻額頭蘊含著母愛與無償的愛之意。因為湊近臉在額頭親吻的姿勢無法視線相對,可以從兩人的表情呈現出真心。

男高中生 ❤ 女高中生

在休息時間臨別之際,女孩突然對男孩說出可愛的對白。男孩喜不自禁,便將女孩的手拉過來,在她額頭上親吻。女孩沒想到會被吻,臉上藏不住困惑。

基本

兩人身高差距不大,因此男孩維持背部挺直的姿勢。

女孩的視線朝上,下巴抬起,所以能看清楚她的表情。

俯瞰

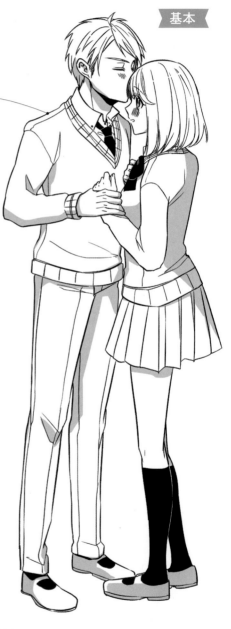

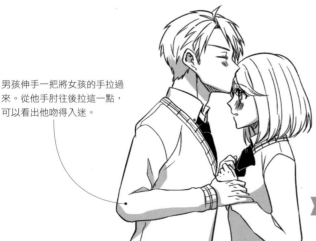

男孩伸手一把將女孩的手拉過來。從他手肘往後拉這一點,可以看出他吻得入迷。

側面

貓系男孩 ♥ 犬系女孩

這幕是女孩在睡前央求男孩親吻，男孩便在她額頭上親吻的場景。看著男孩毫不遲疑地吻下去，女孩雙手交叉在後，臉上露出滿足的笑容。

女孩正在等男孩吻額頭，因此伸出額頭。這時，她伸直背挺起胸。

基本

男孩吻的是身高比自己矮的女孩。因此他將上半身靠往女孩，膝蓋稍微彎曲。

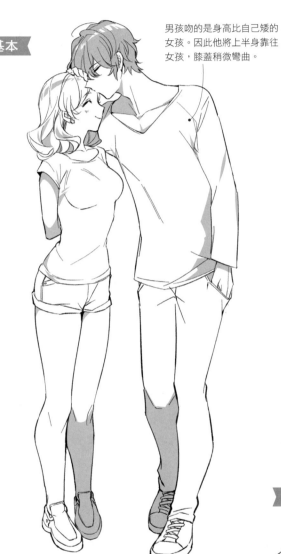

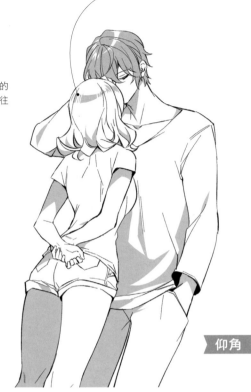

仰角

為了親吻額頭，男孩以右手撥開女孩的瀏海。

背面

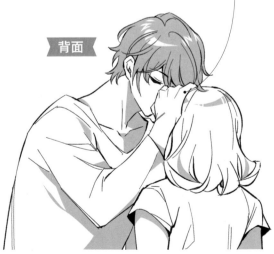

親熱專欄

女孩以雙手交叉在後的姿勢被男孩親額頭。在這個情境，這是對知心的對象才會做的姿勢。刻意讓女孩做出稍微放鬆的姿勢，就能表現出兩人之間的信賴關係。

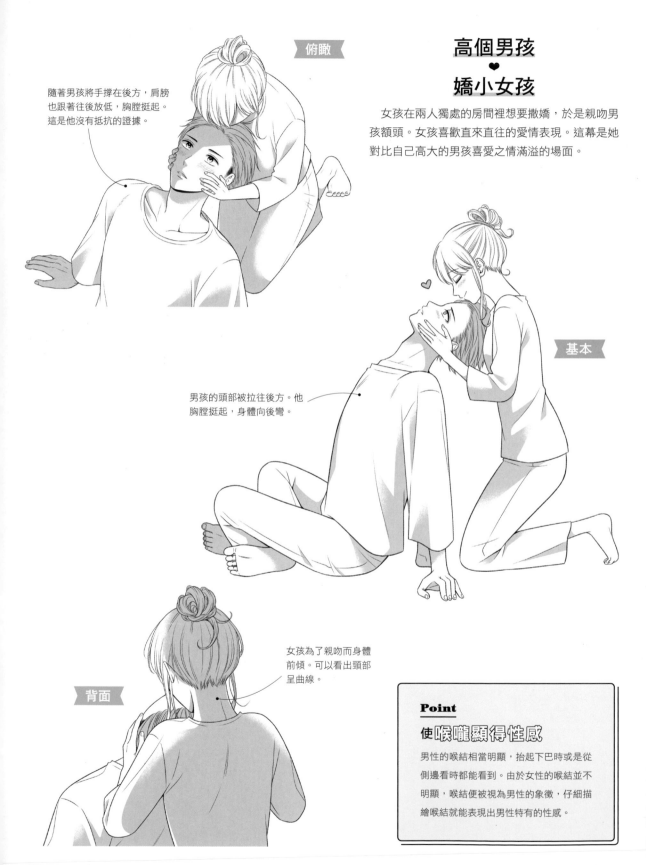

高個男孩 ♥ 嬌小女孩

女孩在兩人獨處的房間裡想要撒嬌，於是親吻男孩額頭。女孩喜歡直來直往的愛情表現。這幕是她對比自己高大的男孩喜愛之情滿溢的場面。

俯瞰

隨著男孩將手撐在後方，肩膀也跟著往後放低，胸膛挺起。這是他沒有抵抗的證據。

基本

男孩的頭部被拉往後方。他胸膛挺起，身體向後彎。

背面

女孩為了親吻而身體前傾。可以看出頸部呈曲線。

Point

使喉嚨顯得性感

男性的喉結相當明顯，抬起下巴時或是從側邊看時都能看到。由於女性的喉結並不明顯，喉結便被視為男性的象徵，仔細描繪喉結就能表現出男性特有的性感。

不良男孩 ❤ 模範生女孩

這幕是休息時間結束時，男孩不捨分離而在女孩額頭上親吻的場景。正因看不到彼此的表情，身體緊貼著更讓人心跳加速。從女孩摀住嘴巴的手，可以看出她對於直接的愛情表現感到難為情的模樣。

俯瞰

女孩雙手遮住嘴巴，抬眼凝視著男孩。

男孩將女孩的身體抱到身旁。可以看到他伸直脖子，低頭親吻。

基本

背面

兩人身高差距不大，因此男孩挺直背部，在女孩的額頭上親吻。

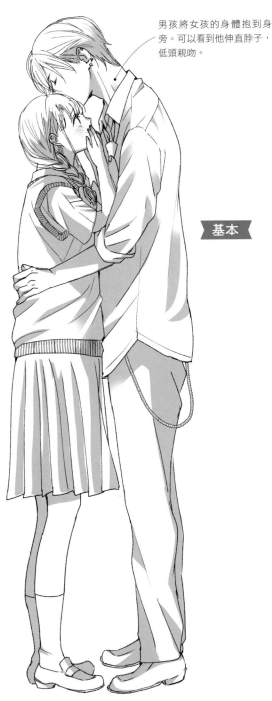

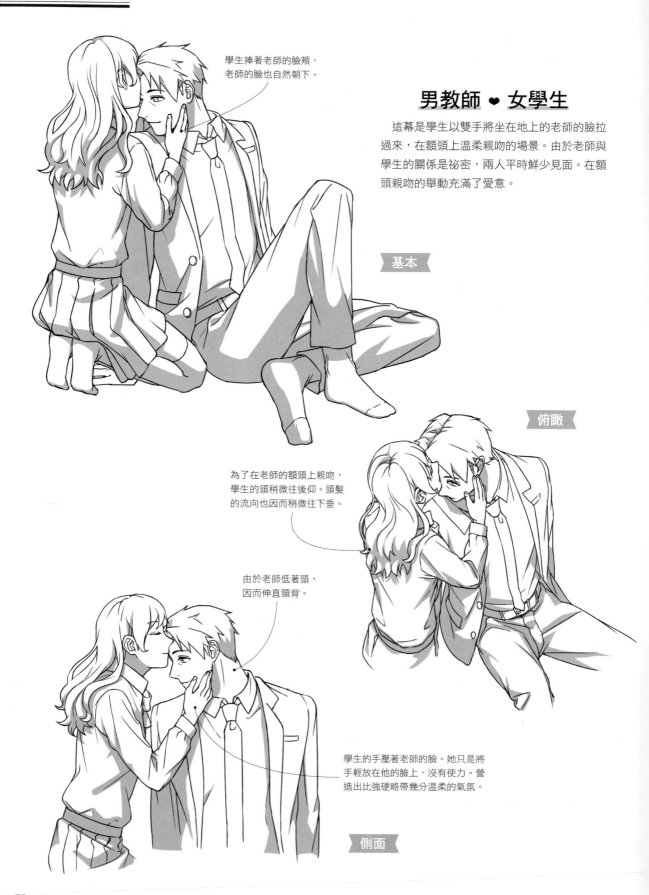

學生捧著老師的臉頰，老師的臉也自然朝下。

男教師 ♥ 女學生

這幕是學生以雙手將坐在地上的老師的臉拉過來，在額頭上溫柔親吻的場景。由於老師與學生的關係是祕密，兩人平時鮮少見面。在額頭親吻的舉動充滿了愛意。

基本

俯瞰

為了在老師的額頭上親吻，學生的頭稍微往後仰。頭髮的流向也因而稍微往下垂。

由於老師低著頭，因而伸直頸背。

學生的手壓著老師的臉。她只是將手輕放在他的臉上，沒有使力。營造出比強硬略帶幾分溫柔的氣氛。

側面

執事 ❤ 大小姐

這幕是大小姐坐在沙發上看書，走到沙發旁的執事突然在她額頭上親吻的場景。執事很清楚現在是兩人獨處的空間，因而忘我地親吻。另一方面，大小姐則因事出突然，嚇得鬆手放開書本。

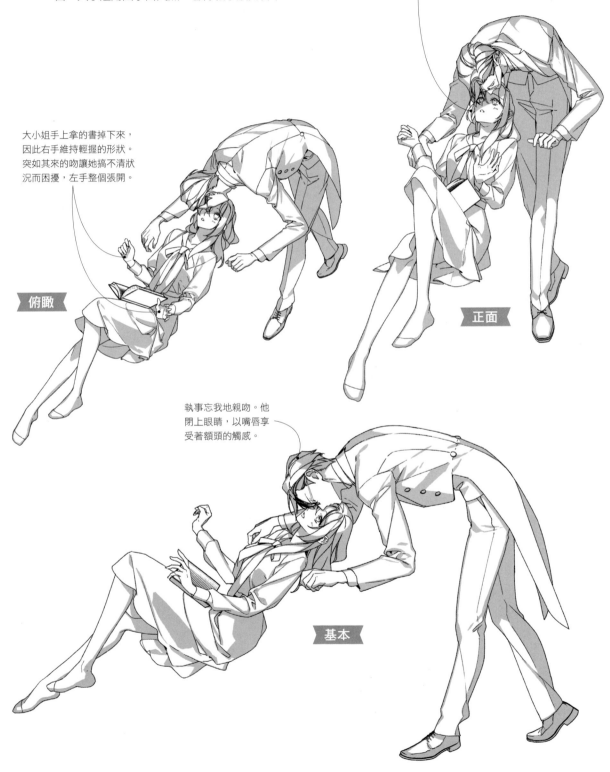

大小姐維持身體後仰的狀態，注視著吻她額頭的執事的表情。這個突如其來的舉動提升了悸動感，使她滿臉通紅。

大小姐手上拿的書掉下來，因此右手維持輕握的形狀。突如其來的吻讓她搞不清狀況而困擾，左手整個張開。

俯瞰

正面

執事忘我地親吻。他閉上眼睛，以嘴唇享受著額頭的觸感。

基本

73

相對而坐

兩人面對面而坐的姿勢。也很常用在逼近對方，使之無處可逃的場面。這個姿勢可清楚看見彼此的表情，身體也相當接近，能夠產生緊張感。

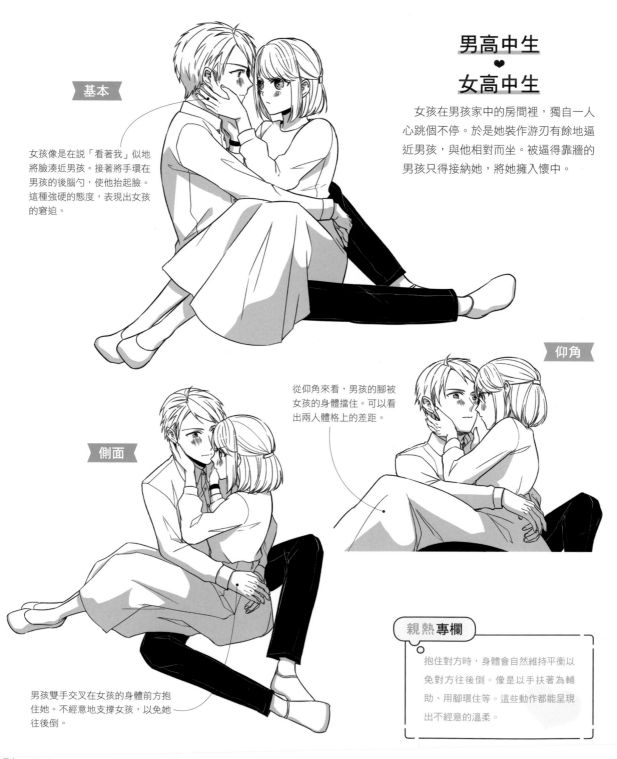

基本

女孩像是在說「看著我」似地將臉湊近男孩。接著將手環在男孩的後腦勺，使他抬起臉。這種強硬的態度，表現出女孩的窘迫。

男高中生 ♥ 女高中生

女孩在男孩家中的房間裡，獨自一人心跳個不停。於是她裝作游刃有餘地逼近男孩，與他相對而坐。被逼得靠牆的男孩只得接納她，將她擁入懷中。

仰角

從仰角來看，男孩的腳被女孩的身體擋住。可以看出兩人體格上的差距。

側面

男孩雙手交叉在女孩的身體前方抱住她。不經意地支撐女孩，以免她往後倒。

親熱專欄

抱住對方時，身體會自然維持平衡以免對方往後倒。像是以手扶著為輔助、用腳環住等。這些動作都能呈現出不經意的溫柔。

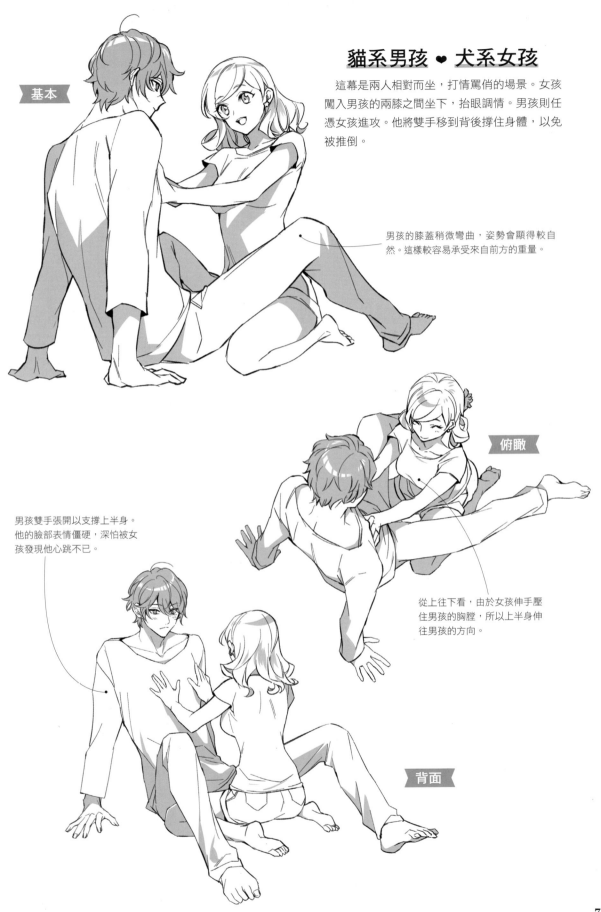

基本

貓系男孩 ❤ 犬系女孩

這幕是兩人相對而坐，打情罵俏的場景。女孩闖入男孩的兩膝之間坐下，抬眼調情。男孩則任憑女孩進攻。他將雙手移到背後撐住身體，以免被推倒。

男孩的膝蓋稍微彎曲，姿勢會顯得較自然。這樣較容易承受來自前方的重量。

俯瞰

男孩雙手張開以支撐上半身。他的臉部表情僵硬，深怕被女孩發現他心跳不已。

從上往下看，由於女孩伸手壓住男孩的胸膛，所以上半身伸往男孩的方向。

背面

高個男孩 ❤ 嬌小女孩

這幕是兩人相對而坐,感情融洽地一起刷牙的場景。女孩看著手鏡刷牙,男孩一邊刷牙一邊看著她,覺得她很可愛。

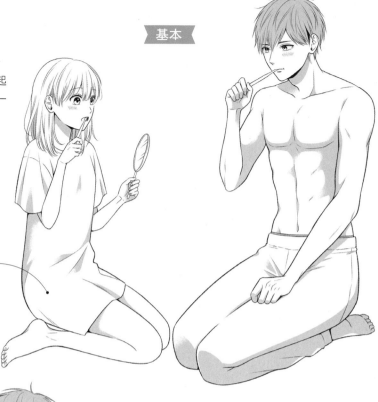

基本

兩人都採取正座姿勢。女孩的腿部略帶肉感及曲線。相對地,男孩的腿部則是線條筆直、肌肉結實。

女孩邊看著鏡子邊刷牙,因此臉與鏡子幾乎平行。

側面

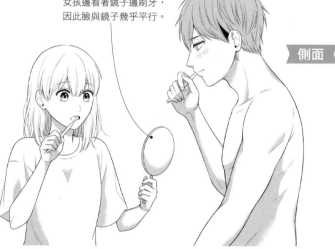

親熱 專欄

兩人一起刷牙、做料理、做好出門的準備等,即使身體沒有交疊在一塊,也能呈現隨性不造作的感情。表現出兩人做同一件事的樂趣。

兩人握牙刷握柄的方式也不同。相對於女孩用手指握牙刷,男孩則是用整個手掌握牙刷。

俯瞰

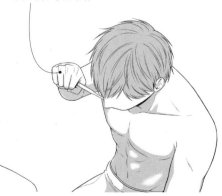

不良男孩 ❤ 模範生女孩

這幕是女孩伸手挽留男孩，兩人對面而坐的
場景。藉由女孩拉住男孩頸部的領帶，呈現出
兩人間的距離近到鼻尖貼鼻尖。男孩以不良少
年般的姿勢蹲著，突顯兩人的反差。

比起膝蓋相碰，透過只有
男孩呈蹲姿，更能拉近兩
人身體的距離。

基本

由於領帶被拉，男孩的腰部到
背部一帶彎曲，呈前傾姿勢。

背面

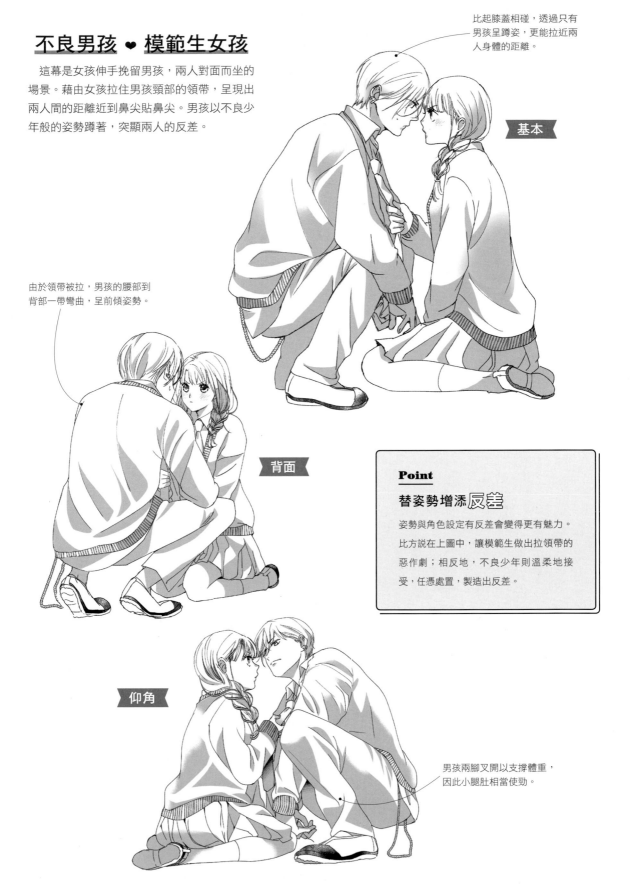

Point
替姿勢增添反差

姿勢與角色設定有反差會變得更有魅力。
比方說在上圖中，讓模範生做出拉領帶的
惡作劇；相反地，不良少年則溫柔地接
受，任憑處置，製造出反差。

仰角

男孩兩腳叉開以支撐體重，
因此小腿肚相當使勁。

男教師 ❤ 女學生

這幕是學生在兩人獨處的時間，戲弄似地逼近老師的場景。她與老師面對面緊貼而坐，而非坐在他旁邊。從學生將身體貼近並抓住老師的姿勢，可以看出她的個性。

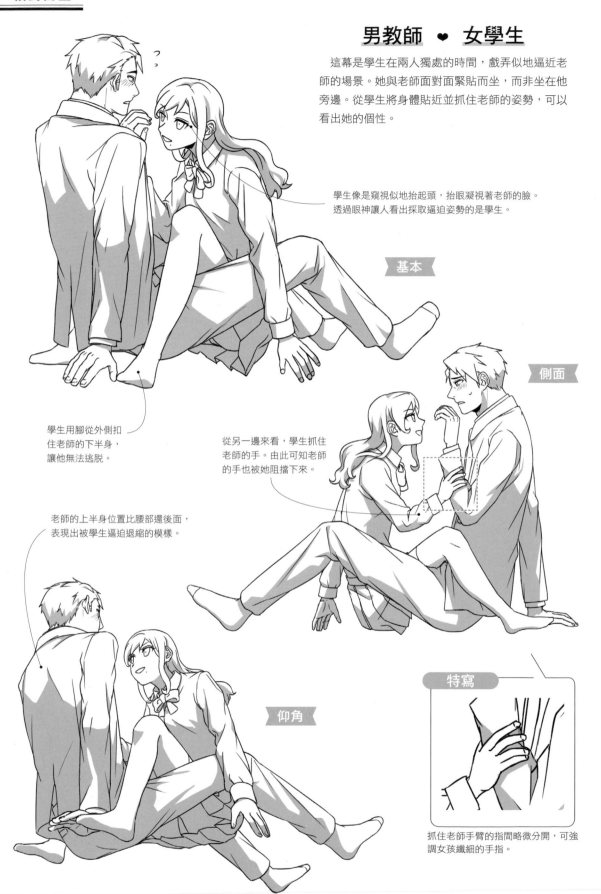

學生像是窺視似地抬起頭，抬眼凝視著老師的臉。透過眼神讓人看出採取逼迫姿勢的是學生。

基本

側面

學生用腳從外側扣住老師的下半身，讓他無法逃脫。

從另一邊來看，學生抓住老師的手。由此可知老師的手也被她阻擋下來。

老師的上半身位置比腰部還後面，表現出被學生逼迫退縮的模樣。

特寫

仰角

抓住老師手臂的指間略微分開，可強調女孩纖細的手指。

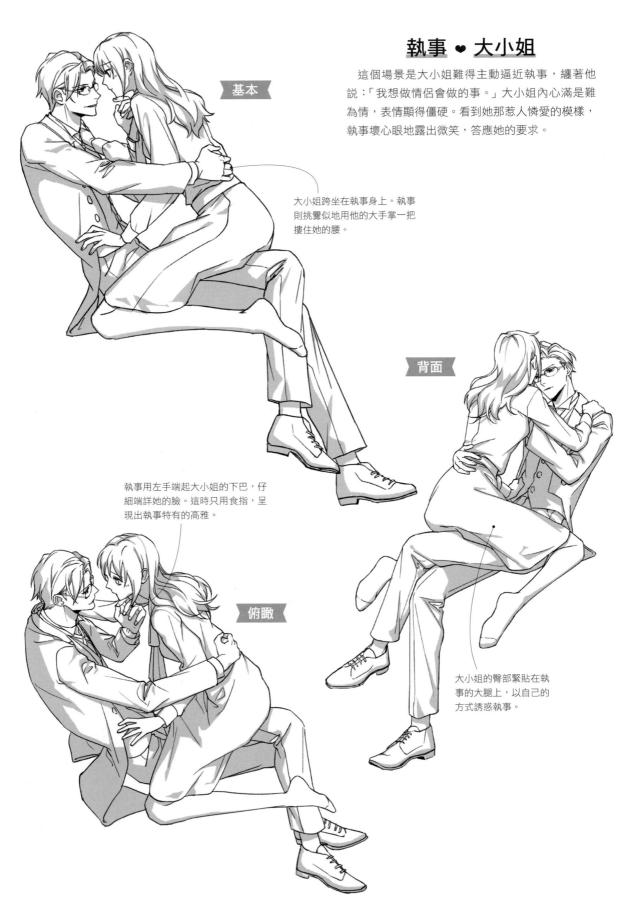

執事 ❤ 大小姐

這個場景是大小姐難得主動逼近執事，纏著他説：「我想做情侶會做的事。」大小姐內心滿是難為情，表情顯得僵硬。看到她那惹人憐愛的模樣，執事壞心眼地露出微笑，答應她的要求。

基本

大小姐跨坐在執事身上。執事則挑釁似地用他的大手掌一把摟住她的腰。

背面

俯瞰

執事用左手端起大小姐的下巴，仔細端詳她的臉。這時只用食指，呈現出執事特有的高雅。

大小姐的臀部緊貼在執事的大腿上，以自己的方式誘惑執事。

輕吻

親吻是基本且正統的愛情表現。若是只有輕輕觸碰的吻，不光是嘴唇，隨著臉頰、額頭、頸背等接觸部位的不同，其意義也會跟著改變。也能享受不同的表現方式。

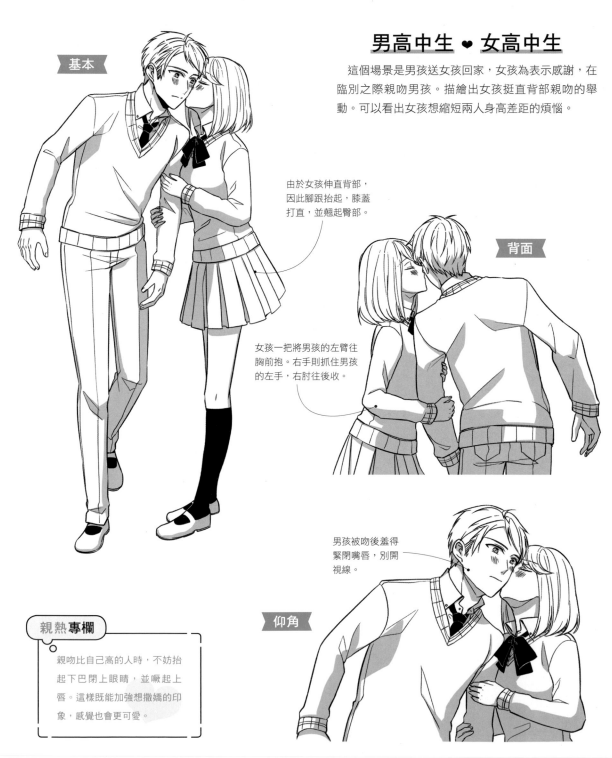

男高中生 ♥ 女高中生

這個場景是男孩送女孩回家，女孩為表示感謝，在臨別之際親吻男孩。描繪出女孩挺直背部親吻的舉動。可以看出女孩想縮短兩人身高差距的煩惱。

基本

背面

由於女孩伸直背部，因此腳跟抬起，膝蓋打直，並翹起臀部。

女孩一把將男孩的左臂往胸前抱。右手則抓住男孩的左手，右肘往後收。

男孩被吻後羞得緊閉嘴唇，別開視線。

仰角

親熱專欄

親吻比自己高的人時，不妨抬起下巴閉上眼睛，並�’起上唇。這樣既能加強想撒嬌的印象，感覺也會更可愛。

貓系男孩 ♥ 犬系女孩

這個場景是兩人起身移動到房間之際，女孩淘氣地想親熱而輕吻男孩。由於女孩押住男孩的胸膛，冷不防地靠過去，男孩慌忙地想撐住她。

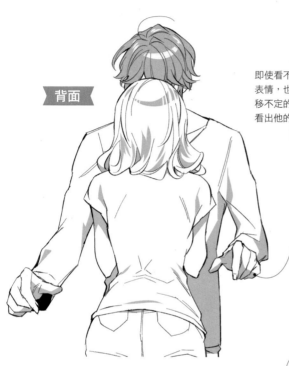

背面

基本

即使看不見男孩的表情，也能從他游移不定的手部動作看出他的心情。

避免將女孩伸直的雙腿畫得像是筆直的木棒。重點在於正確描繪小腿肚肌肉的起伏。

女孩將身體的重心放在腳尖，因此腳趾往上弓起。

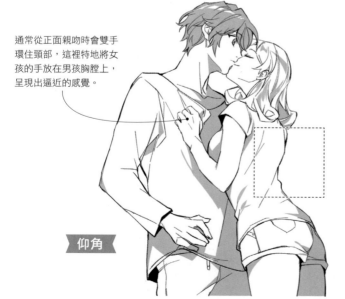

仰角

通常從正面親吻時會雙手環住頸部，這裡特地將女孩的手放在男孩胸膛上，呈現出逼近的感覺。

特寫

描繪女孩挺出胸部時，背部呈〈字型會比較自然。

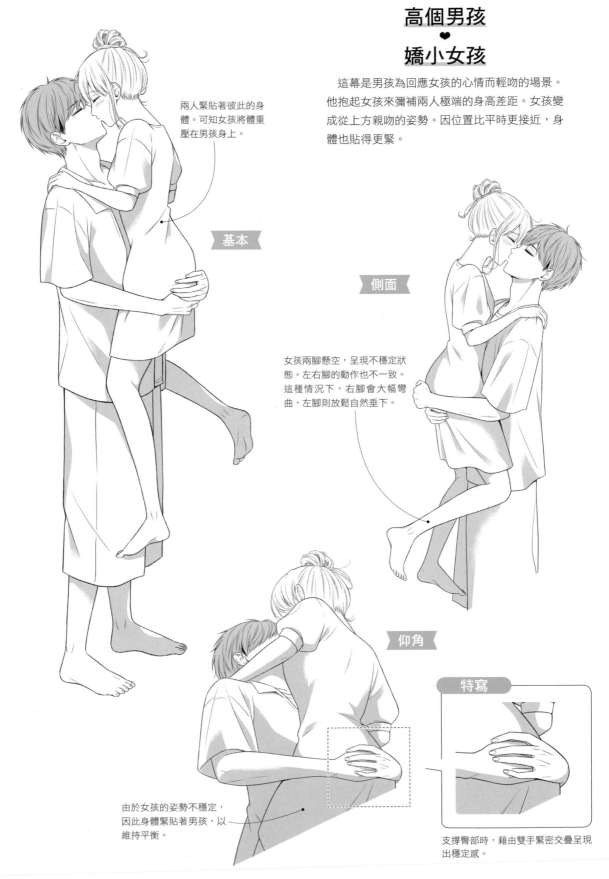

高個男孩
❤
嬌小女孩

這幕是男孩為回應女孩的心情而輕吻的場景。他抱起女孩來彌補兩人極端的身高差距。女孩變成從上方親吻的姿勢。因位置比平時更接近，身體也貼得更緊。

兩人緊貼著彼此的身體。可知女孩將體重壓在男孩身上。

基本

側面

女孩兩腳懸空，呈現不穩定狀態。左右腳的動作也不一致。這種情況下，右腳會大幅彎曲，左腳則放鬆自然垂下。

仰角

特寫

由於女孩的姿勢不穩定，因此身體緊貼著男孩，以維持平衡。

支撐臀部時，藉由雙手緊密交疊呈現出穩定感。

不良男孩 ❤ 模範生女孩

不良少年與模範生情侶容易引人注目。這幕是兩人珍惜獨處時間而接吻的場景。女孩抬起頭，伸長脖子，嘴唇自然地靠近，男孩則微微閉上眼睛，做出接吻的姿勢。

基本

女孩抬起左腳腳跟，背部挺直，以便將臉稍微湊近男孩的臉。

側面

女孩抓住男孩的手，封住他的動作。這是為了專注於接吻所做的動作。

俯瞰

由於女孩的左肩往後收，因此在肩膀及腋下周圍要多加上衣服的皺褶。

親熱專欄

腳部能呈現兩人的信賴關係。男孩兩腿張開與肩同寬，女孩則不經意地將腿伸進他的兩腿之間，藉此讓兩人的地盤重疊，表現出敞開心扉的感覺。

男教師 ♥ 女學生

這個場景是即將開始上課。分別時，女學生對於老師重視上課更甚於自己感到妒火上升，不禁上前吻他。老師對於這突如其來的吻束手無策，只能維持毫無抵抗的姿勢。

基本

女學生挺直背部親吻。藉由這個姿勢，呈現女學生無論如何都想吻老師的感覺。

背面

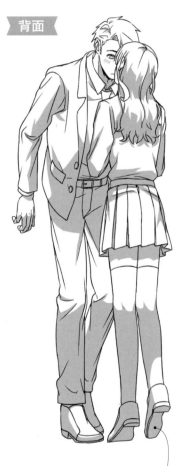

從女學生踮起腳尖，拉住領帶的動作，可知她想要超越老師與學生的立場。

仰角

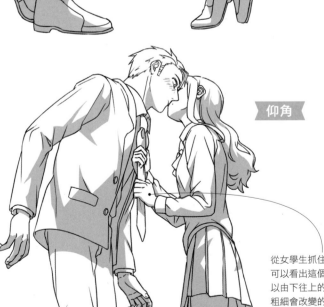

從女學生抓住領帶往正下方拉，可以看出這個吻很強硬。此外，以由下往上的角度描繪頸部以下粗細會改變的領帶並不容易，建議盡量多觀察實物。

執事 ❤ 大小姐

這是晚上大小姐待在執事的房間裡說:「我不想回去。」執事便要吻她的場景。原以為自己鬧脾氣會遭到責罵,這個突如其來的吻讓她相當驚訝。執事考慮到兩人的立場,心中五味雜陳。

執事伸手摀住大小姐的嘴,並隔著手掌吻她。如同表現出兩人之間有一道不能越過的界線。

基本

大小姐對於這個意想不到的吻,顯得毫無抵抗而順從。因此,她的頭被執事摀住臉而往後傾。

側面

俯瞰

執事用左手將大小姐的腰摟入懷中,維持方便接吻的距離。

親熱專欄

親吻時,畫出對方被壓在牆上無處可逃的情境,就會提升強硬度與親熱度。藉由描繪被對方玩弄的模樣表現出悸動感。

深吻

深吻能確認彼此的心意。描寫深吻時，重點在於氣氛的表現。因此拉近身邊的手、下巴的角度以及兩人的視線等描寫，必須顯得很自然。

男高中生 ❤ 女高中生

這個場景是在放學後的教室裡，兩人想著「沒有別人在」便接吻，享受獨處時光。女孩坐在想撒嬌男孩的兩腿之間，因沒人看到而感到安心，盡情享受親熱時光。

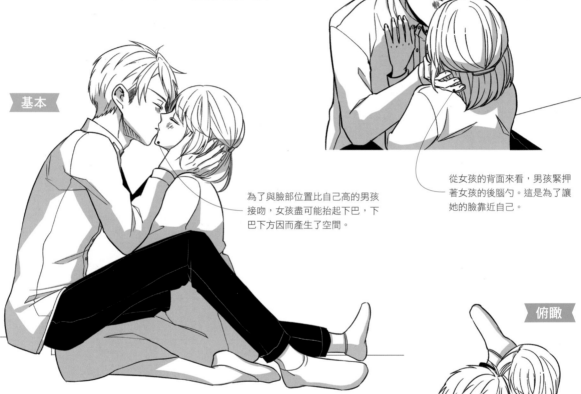

基本

為了與臉部位置比自己高的男孩接吻，女孩盡可能抬起下巴，下巴下方因而產生了空間。

背面

從女孩的背面來看，男孩緊押著女孩的後腦勺。這是為了讓她的臉靠近自己。

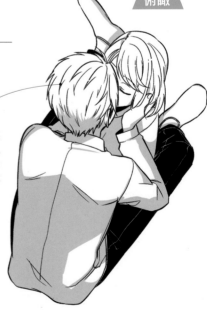

俯瞰

接吻是相當戲劇性的場面。採用宛如從天上俯瞰的角度呈現遠眺的畫面，就能提高感動度，營造出兩人臉部重疊時戲劇化的瞬間。

Point
引人注目的接吻表情

接吻時，眼睛的開闔、嘴巴張開程度、是否伸出舌頭等都會改變表情的印象。比方說接吻時緊閉著眼睛，就能表現出注意力集中在舌頭的觸覺上，細細品嘗接吻滋味的模樣。

貓系男孩 ❤ 犬系女孩

這幕是男孩在房間主動吻女孩的場景。他將臉湊近女孩抱緊她,享受親吻時光。還一把抱緊女孩的腹部,奪去她動作的自由。

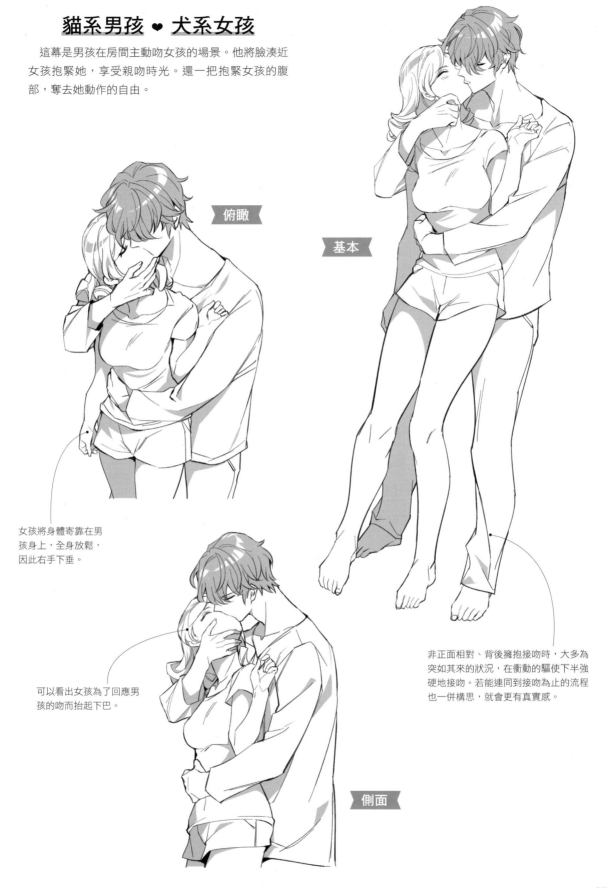

俯瞰

基本

女孩將身體寄靠在男孩身上,全身放鬆,因此右手下垂。

可以看出女孩為了回應男孩的吻而抬起下巴。

側面

非正面相對、背後擁抱接吻時,大多為突如其來的狀況,在衝動的驅使下半強硬地接吻。若能連同到接吻為止的流程也一併構思,就會更有真實感。

高個男孩
❤
嬌小女孩

這幕是啟動了愛情開關的男孩認真吻女孩的場景。重點在於男孩身體前傾,想壓倒女孩讓她無處可逃的姿勢。因此女孩雙腳也無法踏地,只能用手抵抗。

基本

男孩以左手支撐女孩的頭,為方便接吻而將她往自己方向抱。

女孩伸直腳尖,全身緊張僵硬。

背面

俯瞰

由於接吻時會碰到鼻子,兩人便自然將臉往反方向傾斜。

親熱專欄

接吻是使兩人的心情與身體欲求交疊的第一步。加上對方的抵抗程度、周圍的環境與時段等的悸動,更能讓兩人的感情加溫。

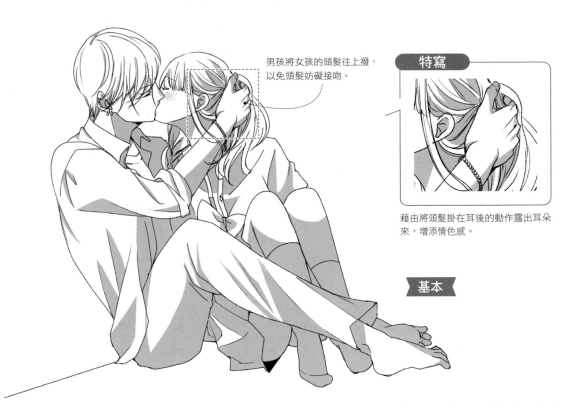

男孩將女孩的頭髮往上撥，以免頭髮妨礙接吻。

特寫

藉由將頭髮掛在耳後的動作露出耳朵來，增添情色感。

基本

不良男孩 ♥ 模範生女孩

這幕是兩人在家中獨處的空間認真接吻的場景。在沒有旁人干擾的空間，不用顧慮他人眼光，讓兩人洋溢著喜歡對方的心情。在學校作為模範生的女孩，與喜歡的人獨處時，也會小鹿亂撞。

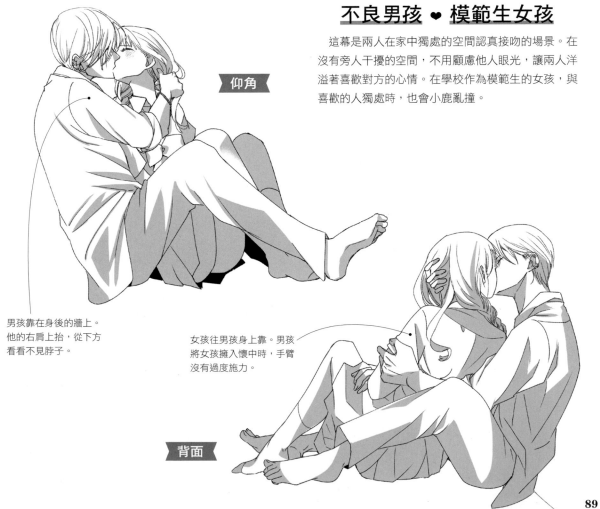

仰角

男孩靠在身後的牆上。他的右肩上抬，從下方看看不見脖子。

女孩往男孩身上靠。男孩將女孩擁入懷中時，手臂沒有過度施力。

背面

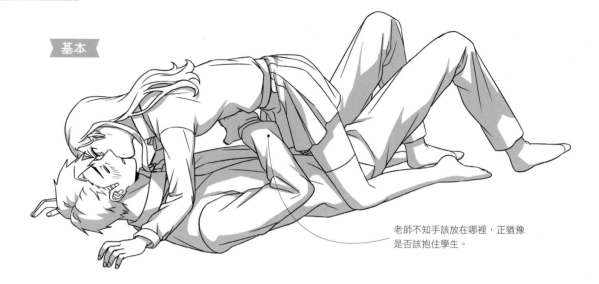

基本

老師不知手該放在哪裡，正猶豫
是否該抱住學生。

男教師 ❤ 女學生

這幕是兩人加速親熱，學生跨騎在老師身上認真接吻的
場景。她無法停止對老師的喜歡而吻個不停。對此，老師
也顧不得心跳加速而接受她。

學生用兩腳從腰部緊緊夾住
兩腳亂蹬的老師。

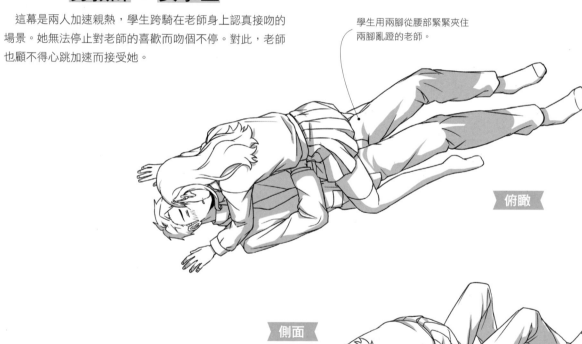

俯瞰

側面

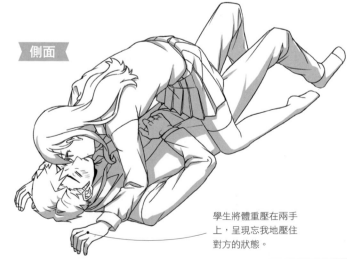

Point

接吻時臉部傾斜

接吻時，兩人會刻意側著臉以免撞到彼
此的鼻子。若是在其中一人逼近親吻的
場景，就要讓被逼近的人臉朝正面，逼
近的人臉部則大幅傾斜，藉此呈現強硬
逼迫的模樣。

學生將體重壓在兩手
上，呈現忘我地壓住
對方的狀態。

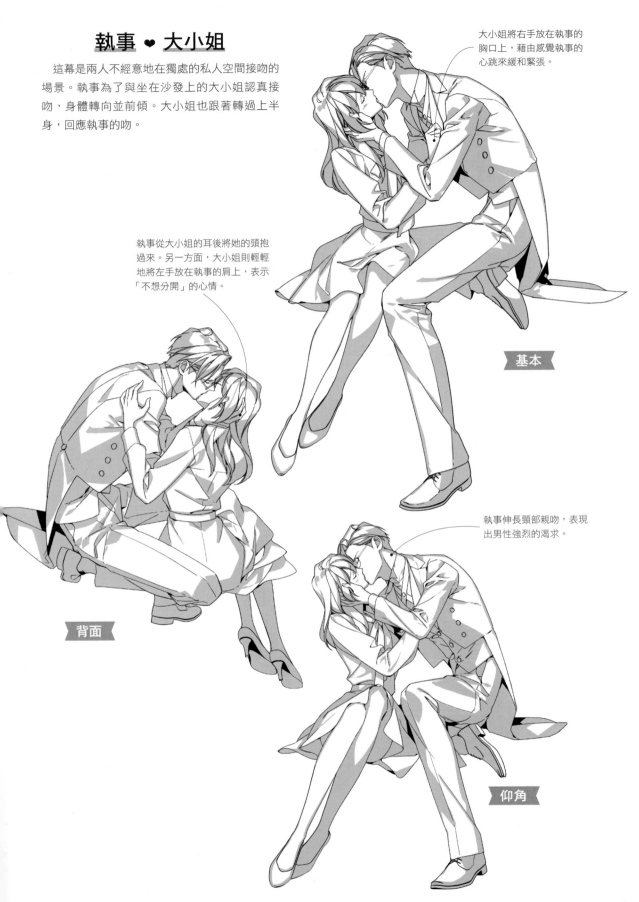

執事 ♥ 大小姐

這幕是兩人不經意地在獨處的私人空間接吻的場景。執事為了與坐在沙發上的大小姐認真接吻,身體轉向並前傾。大小姐也跟著轉過上半身,回應執事的吻。

大小姐將右手放在執事的胸口上,藉由感覺執事的心跳來緩和緊張。

執事從大小姐的耳後將她的頭抱過來。另一方面,大小姐則輕輕地將左手放在執事的肩上,表示「不想分開」的心情。

基本

背面

執事伸長頸部親吻,表現出男性強烈的渴求。

仰角

91

額頭碰額頭

藉由額頭碰額頭讓兩人的臉幾乎零距離。諸如擔心身體時、想撒嬌時、想細細回味幸福等，這個動作會隨著兩人關係性的不同而呈現差異。

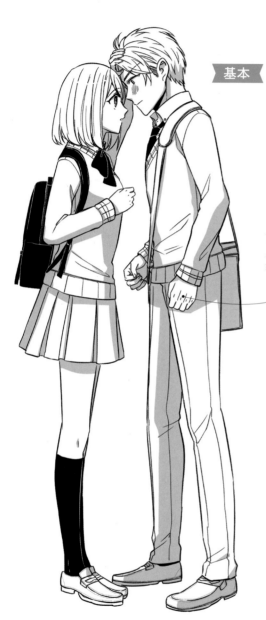

基本

男高中生 ❤ 女高中生

男孩的臉很紅，女孩因擔心而將額頭貼在他的額頭上。男孩不顧女孩的擔心，反倒因為緊張而變得僵硬。再加上視線相對，更讓他感到難為情。

兩人的臉近得讓人心跳不已。男孩緊緊握住拳頭，表現出他靠理性拚命壓抑自己的心理。

俯瞰

男孩因緊張而全身使力，因此腳張得比平時還開。另一方面，女孩並不緊張，兩腳張開程度與平時相同。

側面

從另一邊來看，女孩一邊用額頭貼著男孩額頭，一邊用左手將他頭髮往上撥，露出額頭。

貓系男孩 ♥ 犬系女孩

這個場景是兩人在房裡親熱時，男孩難得主動與女孩額頭相碰撒嬌。女孩高興地露出滿面笑容，任憑男孩碰額頭，沒有特別抵抗。她以全身接受男孩的撒嬌。

基本

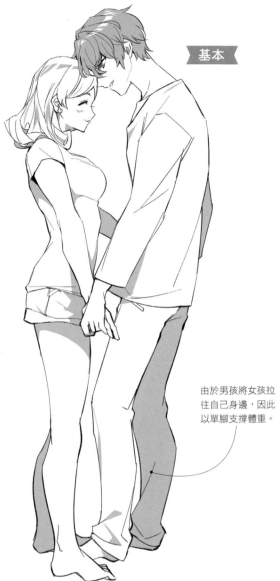

由於男孩將女孩拉往自己身邊，因此以單腳支撐體重。

背面

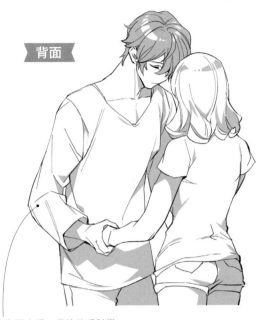

從女孩的背面來看，男孩的手肘彎曲。這是因為他將對方的手往自己的方向拉。是帶有撒嬌之意的動作。

仰角

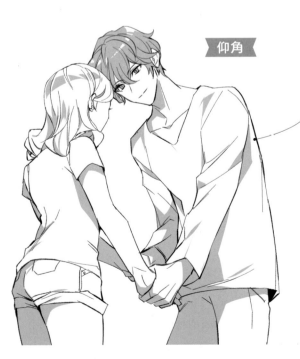

男孩的身高比女孩高。他背部彎曲，呈前傾姿勢，以便與女孩額頭相碰。

> ### Point
> ### 相碰的只有額頭嗎？
> 做額頭碰額頭的姿勢時，有時兩人的鼻子與嘴唇也像是填補彼此臉部凹凸似地緊貼著。除了額頭碰額頭外，讓臉部諸多部位接觸也能提高親熱度。

高個男孩 ❤ 嬌小女孩

這個場景是兩人在親熱途中，停止原本的對話。之後，兩人不發一語地額頭相碰。由於兩人的臉靠得更近，不妨用表情來表現出心情，這樣就能描繪出更親密的模樣。

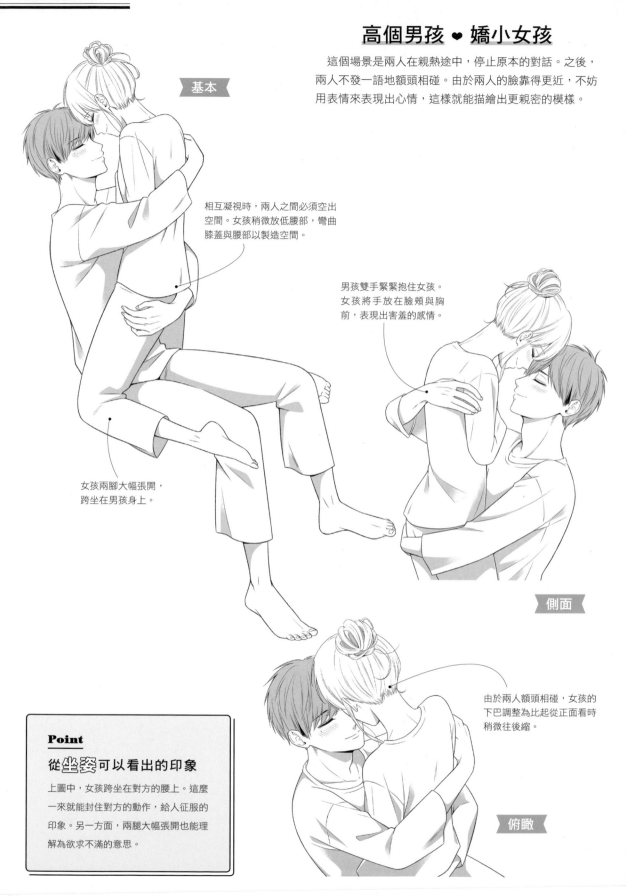

基本

相互凝視時，兩人之間必須空出空間。女孩稍微放低腰部，彎曲膝蓋與腰部以製造空間。

男孩雙手緊緊抱住女孩。女孩將手放在臉頰與胸前，表現出害羞的感情。

女孩兩腳大幅張開，跨坐在男孩身上。

側面

由於兩人額頭相碰，女孩的下巴調整為比起從正面看時稍微往後縮。

俯瞰

Point

從坐姿可以看出的印象

上圖中，女孩跨坐在對方的腰上。這麼一來就能封住對方的動作，給人征服的印象。另一方面，兩腿大幅張開也能理解為欲求不滿的意思。

不良男孩 ♥ 模範生女孩

女孩喪失了自信，男孩為了鼓勵女孩，便以額頭貼額頭的方式替她打氣。藉由近得快要貼近鼻尖的距離，可以傳達彼此的氣息及體溫，讓人感受到親密的樣子。

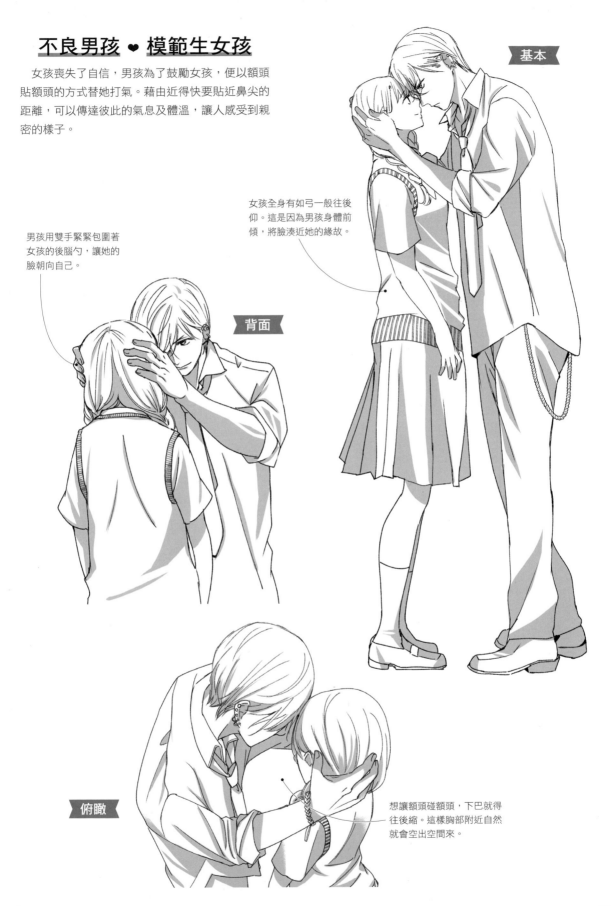

基本

女孩全身有如弓一般往後仰。這是因為男孩身體前傾，將臉湊近她的緣故。

男孩用雙手緊緊包圍著女孩的後腦勺，讓她的臉朝向自己。

背面

俯瞰

想讓額頭碰額頭，下巴就得往後縮。這樣胸部附近自然就會空出空間來。

男教師 ♥ 女學生

兩人在睡前彼此額頭相貼,享受獨處時光。
從學生坐在老師的膝蓋上並將體重壓在他身上
的姿勢,表現出兩人彼此信賴。兩人就這樣額
頭貼額頭,感受彼此的體溫。

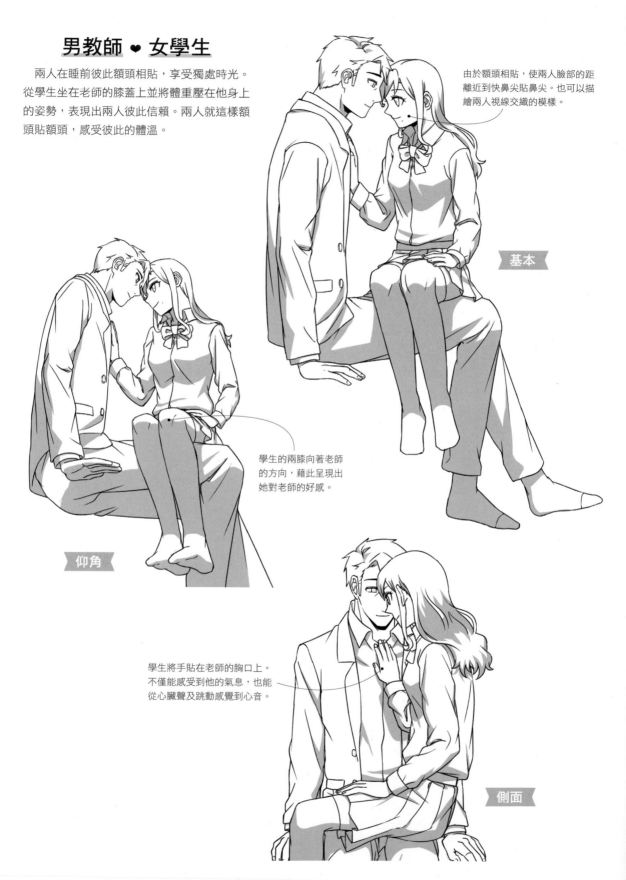

由於額頭相貼,使兩人臉部的距離近到快鼻尖貼鼻尖。也可以描繪兩人視線交織的模樣。

基本

學生的兩膝向著老師的方向,藉此呈現出她對老師的好感。

仰角

學生將手貼在老師的胸口上。不僅能感受到他的氣息,也能從心臟聲及跳動感覺到心音。

側面

96

執事 ♥ 大小姐

這幕是執事在家中走廊的轉角一把抱住大小姐，並以額頭碰額頭的場景。執事以食指抵住大小姐的嘴巴，說：「這是我們兩人的祕密。」藉由額頭碰額頭，使兩人的眼中只看得到彼此。

執事以食指抵住大小姐的嘴唇。藉由豎起食指，讓人感受到骨感手部散發的男人味。

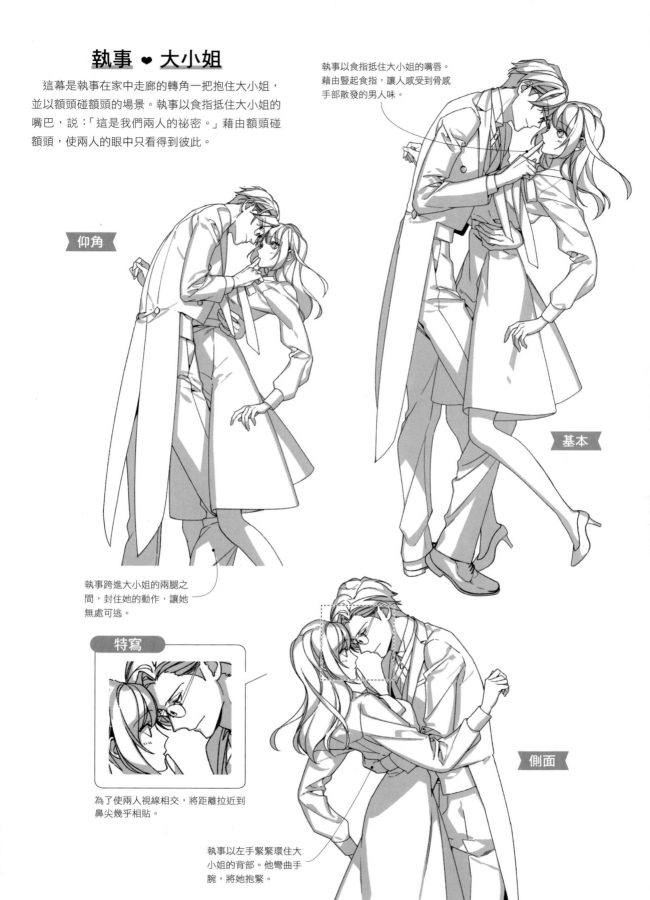

仰角

基本

執事跨進大小姐的兩腿之間，封住她的動作，讓她無處可逃。

特寫

為了使兩人視線相交，將距離拉近到鼻尖幾乎相貼。

側面

執事以左手緊緊環住大小姐的背部。他彎曲手腕，將她抱緊。

撒嬌

撒嬌姿勢的自由度相當高。可隨著兩人的關係性與場景的不同改變撒嬌方式。撒嬌程度也會隨著抱到懷裡、湊近臉等身體緊貼程度的不同而異。

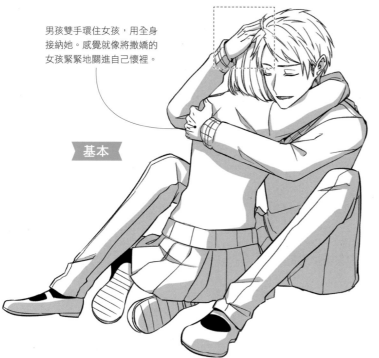

男孩雙手環住女孩，用全身接納她。感覺就像將撒嬌的女孩緊緊地關進自己懷裡。

基本

特寫

撫摸向自己撒嬌對象的頭，從手部動作中表現出溫柔。

男高中生 ♥ 女高中生

這幕是女孩感到沮喪，向最喜歡的男孩盡情撒嬌的場景。她飛撲到男孩懷中抱緊他，全身感受到就近被人摸頭的安心感，以及有人接納自己的放心感。

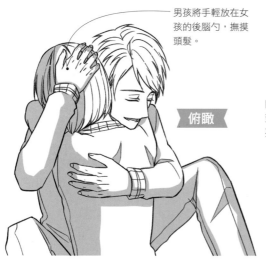

男孩將手輕放在女孩的後腦勺，撫摸頭髮。

俯瞰

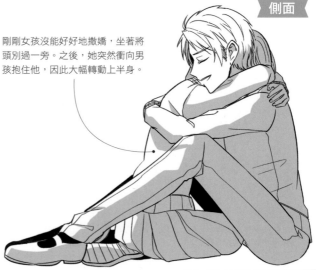

側面

剛剛女孩沒能好好地撒嬌，坐著將頭別過一旁。之後，她突然衝向男孩抱住他，因此大幅轉動上半身。

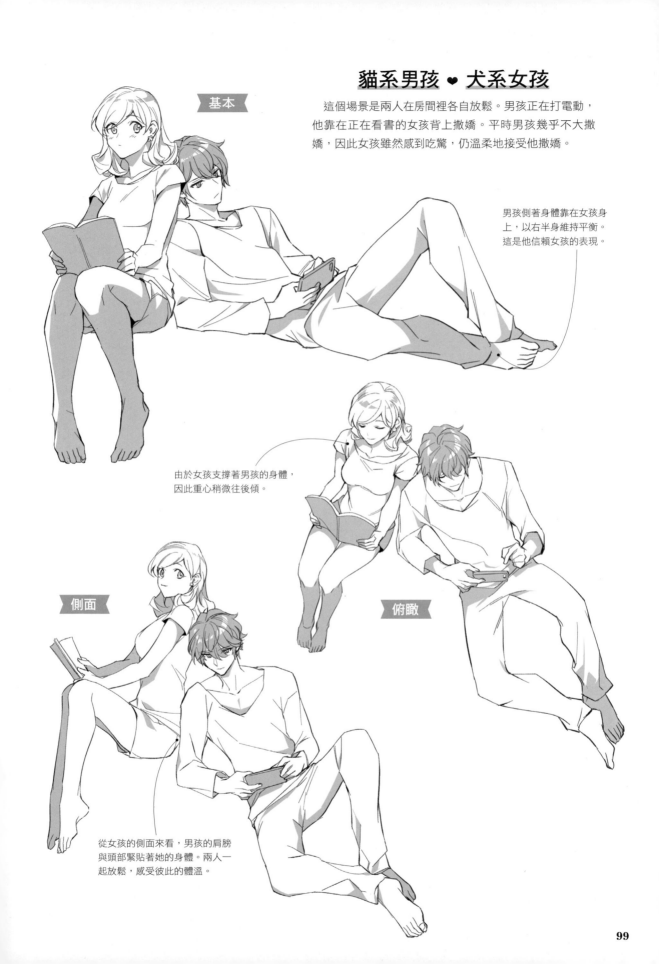

貓系男孩 ♥ 犬系女孩

這個場景是兩人在房間裡各自放鬆。男孩正在打電動，他靠在正在看書的女孩背上撒嬌。平時男孩幾乎不大撒嬌，因此女孩雖然感到吃驚，仍溫柔地接受他撒嬌。

基本

男孩側著身體靠在女孩身上，以右半身維持平衡。這是他信賴女孩的表現。

由於女孩支撐著男孩的身體，因此重心稍微往後傾。

俯瞰

側面

從女孩的側面來看，男孩的肩膀與頭部緊貼著她的身體。兩人一起放鬆，感受彼此的體溫。

高個男孩
♥
嬌小女孩

這個場景是平時害羞的男孩剛洗好澡後，撒嬌地要女孩幫他吹乾濕答答的頭髮。女孩嘴上說著：「真拿你沒辦法。」卻高興地拿著吹風機幫他吹頭髮。由於兩人身高差距大，女孩跪著幫他吹頭髮。

盤腿坐下後，膝蓋離地。
這裡畫出稍微能看到大腿
會顯得比較自然。

基本

女孩以手為梳，像摸頭似地將手放在男孩頭上，藉此營造出甜蜜的氣氛。

俯瞰

可以看出男孩抬起下巴，後腦勺往後放低，方便女孩吹乾頭髮。

側面

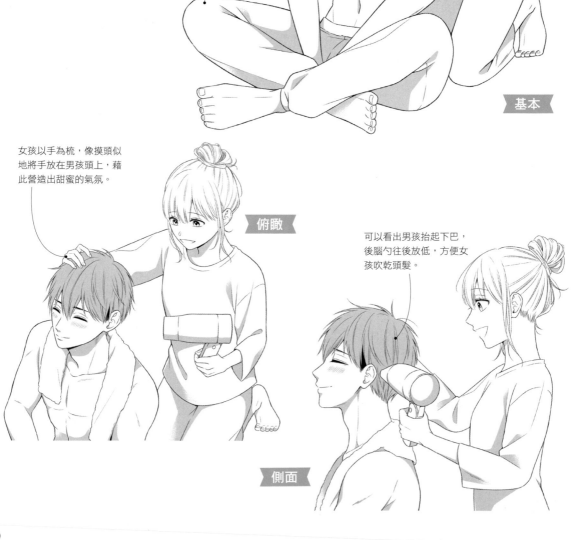

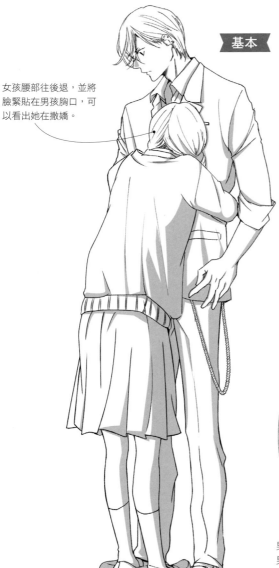

不良男孩
♥
模範生女孩

這幕是女孩抱住男孩，以頭蹭男孩撒嬌的場景。男孩身上的味道及體溫讓她心中充滿喜悅。另一方面，她因還不習慣撒嬌，羞得低下頭隱藏表情。

女孩腰部往後退，並將臉緊貼在男孩胸口，可以看出她在撒嬌。

基本

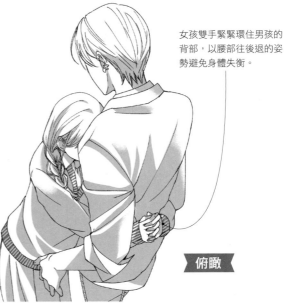

女孩雙手緊緊環住男孩的背部，以腰部往後退的姿勢避免身體失衡。

俯瞰

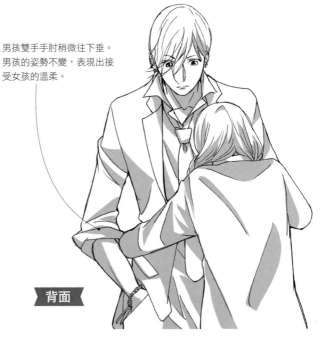

男孩雙手手肘稍微往下垂。男孩的姿勢不變，表現出接受女孩的溫柔。

背面

Point
將身體的一部分緊靠著對方

如圖中所示，將臉靠在對方身上磨蹭的舉動是種對外宣告「他是我的」的標記行為，也是喜歡的心情及愛情滿溢時所採取的行動。不妨在表達其中一方強烈感情時使用。

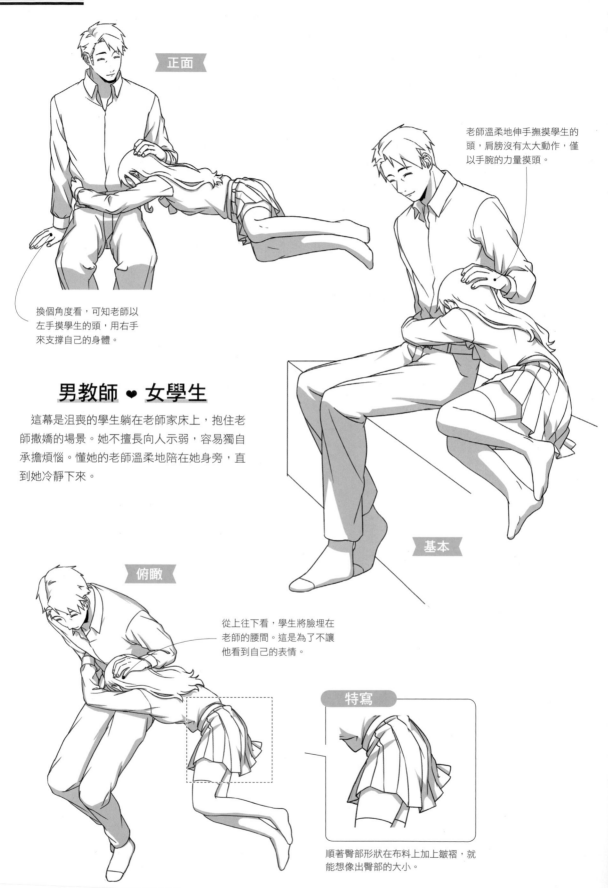

正面

換個角度看,可知老師以
左手摸學生的頭,用右手
來支撐自己的身體。

老師溫柔地伸手撫摸學生的
頭,肩膀沒有太大動作,僅
以手腕的力量摸頭。

男教師 ❤ 女學生

這幕是沮喪的學生躺在老師家床上,抱住老
師撒嬌的場景。她不擅長向人示弱,容易獨自
承擔煩惱。懂她的老師溫柔地陪在她身旁,直
到她冷靜下來。

基本

俯瞰

從上往下看,學生將臉埋在
老師的腰間。這是為了不讓
他看到自己的表情。

特寫

順著臀部形狀在布料上加上皺褶,就
能想像出臀部的大小。

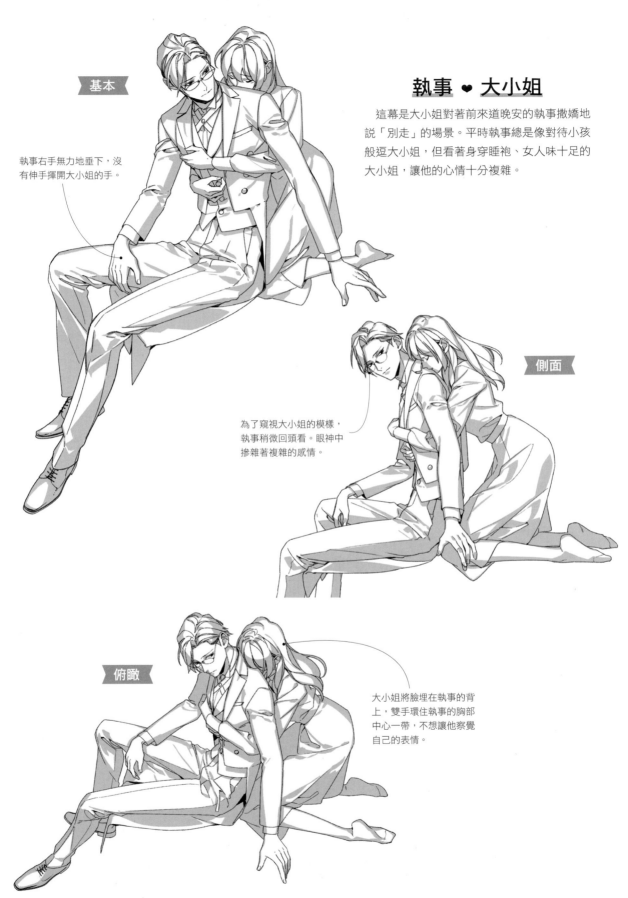

執事 ❤ 大小姐

這幕是大小姐對著前來道晚安的執事撒嬌地
説「別走」的場景。平時執事總是像對待小孩
般逗大小姐，但看著身穿睡袍、女人味十足的
大小姐，讓他的心情十分複雜。

基本

執事右手無力地垂下，沒
有伸手揮開大小姐的手。

側面

為了窺視大小姐的模樣，
執事稍微回頭看。眼神中
摻雜著複雜的感情。

俯瞰

大小姐將臉埋在執事的背
上，雙手環住執事的胸部
中心一帶，不想讓他察覺
自己的表情。

膝枕

膝枕是讓自己的頭躺在對方大腿上，因此也能營造出安心的情景。在毫無防備的狀態下卻不易看到彼此的表情，能提高心跳感。

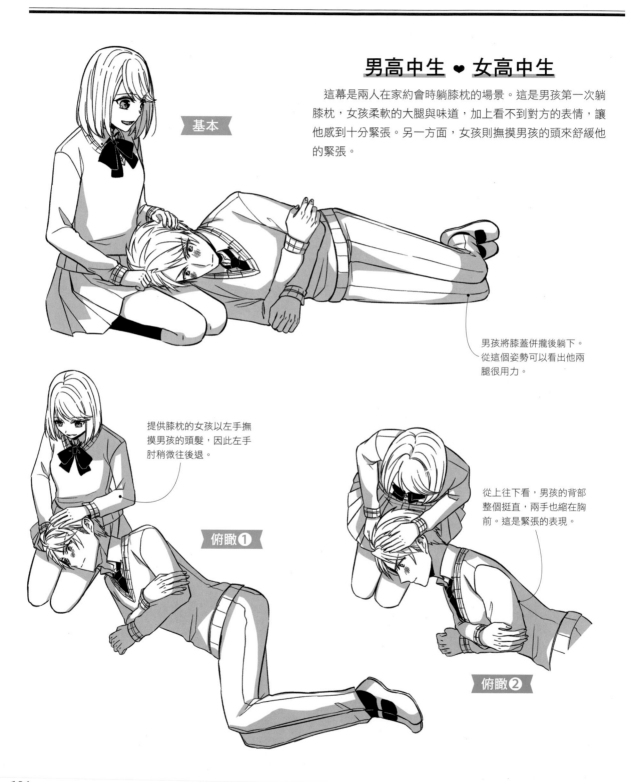

男高中生 ❤ 女高中生

這幕是兩人在家約會時躺膝枕的場景。這是男孩第一次躺膝枕，女孩柔軟的大腿與味道，加上看不到對方的表情，讓他感到十分緊張。另一方面，女孩則撫摸男孩的頭來舒緩他的緊張。

基本

男孩將膝蓋併攏後躺下。從這個姿勢可以看出他兩腿很用力。

俯瞰❶

提供膝枕的女孩以左手撫摸男孩的頭髮，因此左手肘稍微往後退。

俯瞰❷

從上往下看，男孩的背部整個挺直，兩手也縮在胸前。這是緊張的表現。

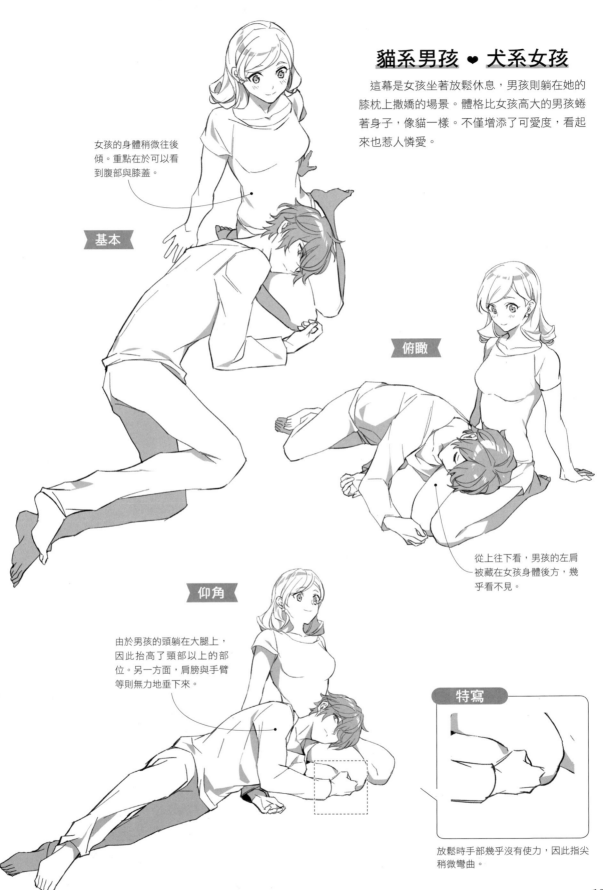

貓系男孩 ❤ 犬系女孩

這幕是女孩坐著放鬆休息，男孩則躺在她的膝枕上撒嬌的場景。體格比女孩高大的男孩蜷著身子，像貓一樣。不僅增添了可愛度，看起來也惹人憐愛。

女孩的身體稍微往後傾。重點在於可以看到腹部與膝蓋。

基本

俯瞰

從上往下看，男孩的左肩被藏在女孩身體後方，幾乎看不見。

仰角

由於男孩的頭躺在大腿上，因此抬高了頸部以上的部位。另一方面，肩膀與手臂等則無力地垂下來。

特寫

放鬆時手部幾乎沒有使用，因此指尖稍微彎曲。

高個男孩 ❤ 嬌小女孩

這是男孩躺在女孩的膝枕上，不知不覺睡著了，讓女孩不禁心跳加速的場景。她看著男孩毫無防備的模樣，湧上一陣強烈的愛意，不禁用雙手摀住臉。

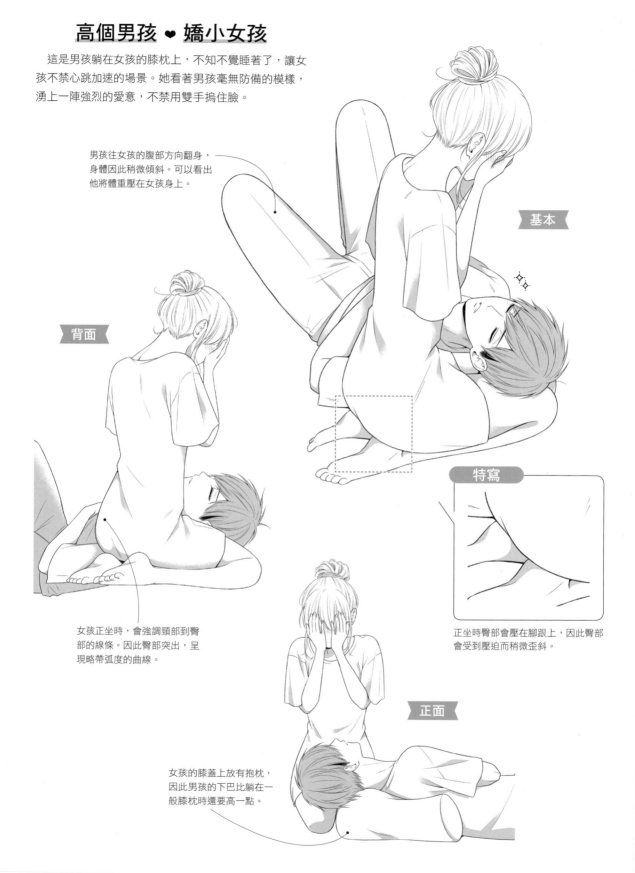

男孩往女孩的腹部方向翻身，身體因此稍微傾斜。可以看出他將體重壓在女孩身上。

基本

背面

女孩正坐時，會強調頸部到臀部的線條。因此臀部突出，呈現略帶弧度的曲線。

特寫

正坐時臀部會壓在腳跟上，因此臀部會受到壓迫而稍微歪斜。

正面

女孩的膝蓋上放有抱枕，因此男孩的下巴比躺在一般膝枕時還要高一點。

不良男孩
♥
模範生女孩

這個場景是男孩躺在女孩的膝枕上，就像是在說「只有這裡能讓我安心」。平時總是手插進口袋，充滿警戒的男孩，正放鬆地睡著。女孩則一直看著他的睡臉，不吵醒他。

基本

女孩以大腿支撐男孩的頭部，重心則靠往男孩所在的右邊。

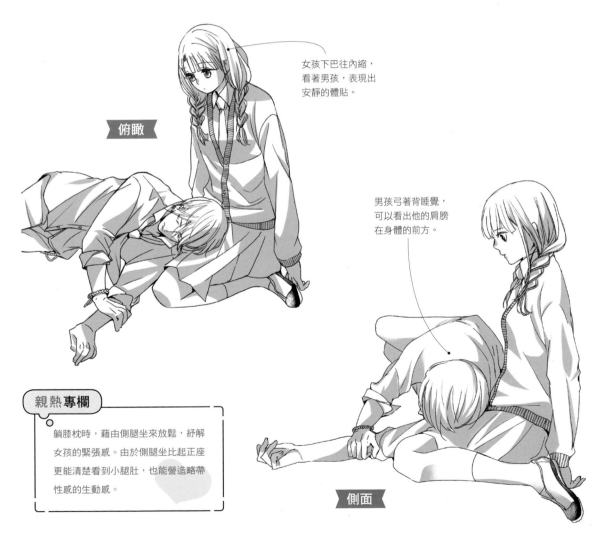

女孩下巴往內縮，看著男孩，表現出安靜的體貼。

俯瞰

男孩弓著背睡覺，可以看出他的肩膀在身體的前方。

親熱專欄

躺膝枕時，藉由側腿坐來放鬆，紓解女孩的緊張感。由於側腿坐比起正座更能清楚看到小腿肚，也能營造略帶性感的生動感。

側面

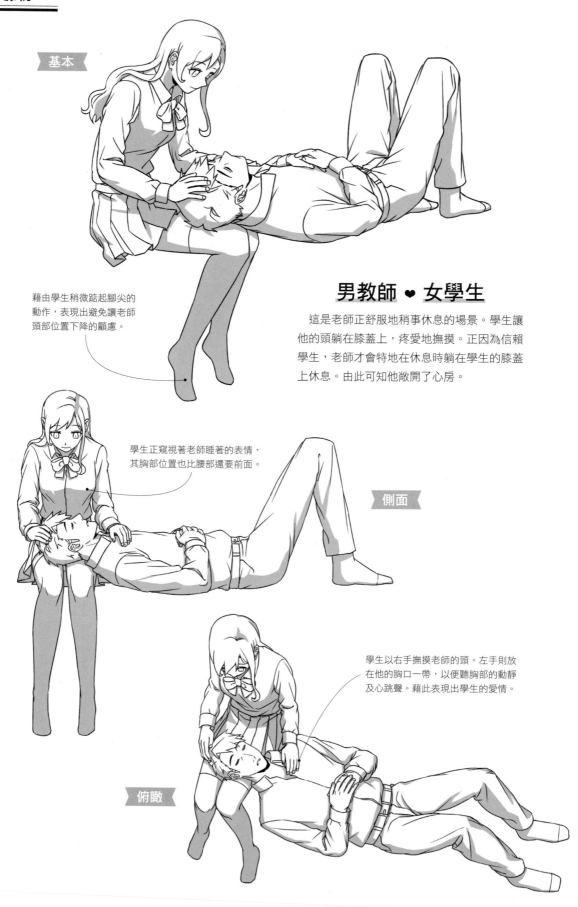

基本

藉由學生稍微踮起腳尖的
動作，表現出避免讓老師
頭部位置下降的顧慮。

男教師 ♥ 女學生

這是老師正舒服地稍事休息的場景。學生讓
他的頭躺在膝蓋上，疼愛地撫摸。正因為信賴
學生，老師才會特地在休息時躺在學生的膝蓋
上休息。由此可知他敞開了心房。

學生正窺視著老師睡著的表情，
其胸部位置也比腰部還要前面。

側面

學生以右手撫摸老師的頭。左手則放
在他的胸口一帶，以便聽胸部的動靜
及心跳聲。藉此表現出學生的愛情。

俯瞰

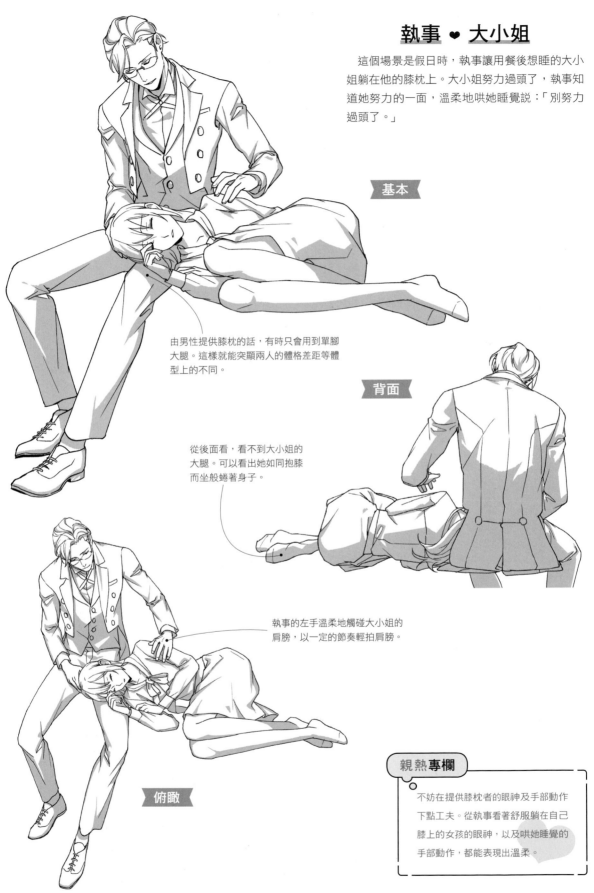

執事 ❤ 大小姐

這個場景是假日時，執事讓用餐後想睡的大小姐躺在他的膝枕上。大小姐努力過頭了，執事知道她努力的一面，溫柔地哄她睡覺說：「別努力過頭了。」

基本

由男性提供膝枕的話，有時只會用到單腳大腿。這樣就能突顯兩人的體格差距等體型上的不同。

背面

從後面看，看不到大小姐的大腿。可以看出她如同抱膝而坐般蜷著身子。

執事的左手溫柔地觸碰大小姐的肩膀，以一定的節奏輕拍肩膀。

俯瞰

親熱專欄

不妨在提供膝枕者的眼神及手部動作下點工夫。從執事看著舒服躺在自己膝上的女孩的眼神，以及哄她睡覺的手部動作，都能表現出溫柔。

臂枕

臂枕是兩人在躺著的狀態下所做的姿勢,相互將對方迎入自己的私人空間。由於臉的距離很近,能夠呈現出高度信賴對方的感覺。

男高中生 ♥ 女高中生

這幕是兩人在野餐時吃完便當後,躺在草地上躺臂枕的場景。原先聊得忘我的女孩,因躺臂枕而看到男孩湊近的臉,變得有些緊張。相對地,男孩仍繼續說話。透過表情的差異分別描繪兩人心情上的不同。

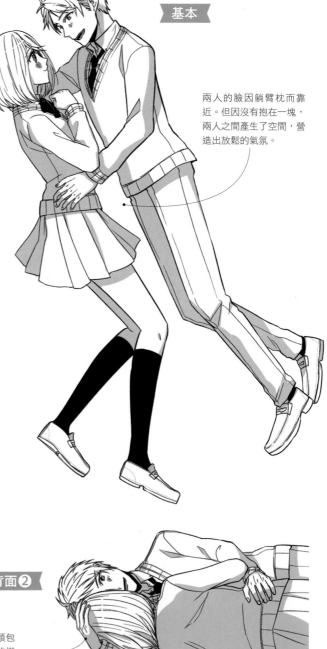

基本

兩人的臉因躺臂枕而靠近。但因沒有抱在一塊,兩人之間產生了空間,營造出放鬆的氣氛。

從背面看,男孩的肩膀往前伸。這是因為他的手放在女孩身上。

背面❶

背面❷

男孩用手將女孩的頭包覆起來。藉由這樣的描寫來呈現愛情表現。

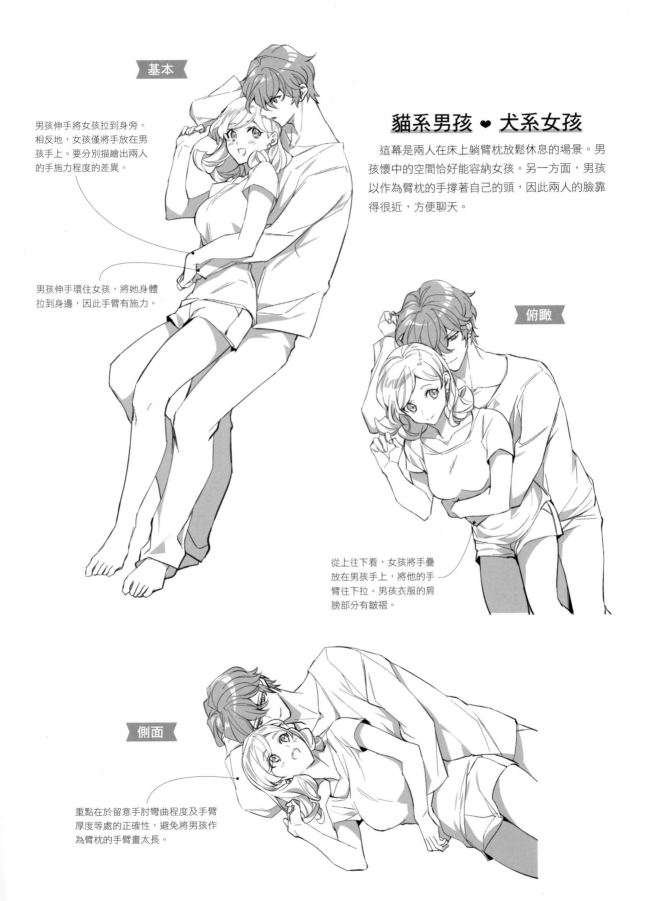

基本

男孩伸手將女孩拉到身旁。相反地，女孩僅將手放在男孩手上。要分別描繪出兩人的手施力程度的差異。

男孩伸手環住女孩，將她身體拉到身邊，因此手臂有施力。

貓系男孩 ♥ 犬系女孩

這幕是兩人在床上躺臂枕放鬆休息的場景。男孩懷中的空間恰好能容納女孩。另一方面，男孩以作為臂枕的手撐著自己的頭，因此兩人的臉靠得很近，方便聊天。

俯瞰

從上往下看，女孩將手疊放在男孩手上，將他的手臂往下拉。男孩衣服的肩膀部分有皺褶。

側面

重點在於留意手肘彎曲程度及手臂厚度等處的正確性，避免將男孩作為臂枕的手臂畫太長。

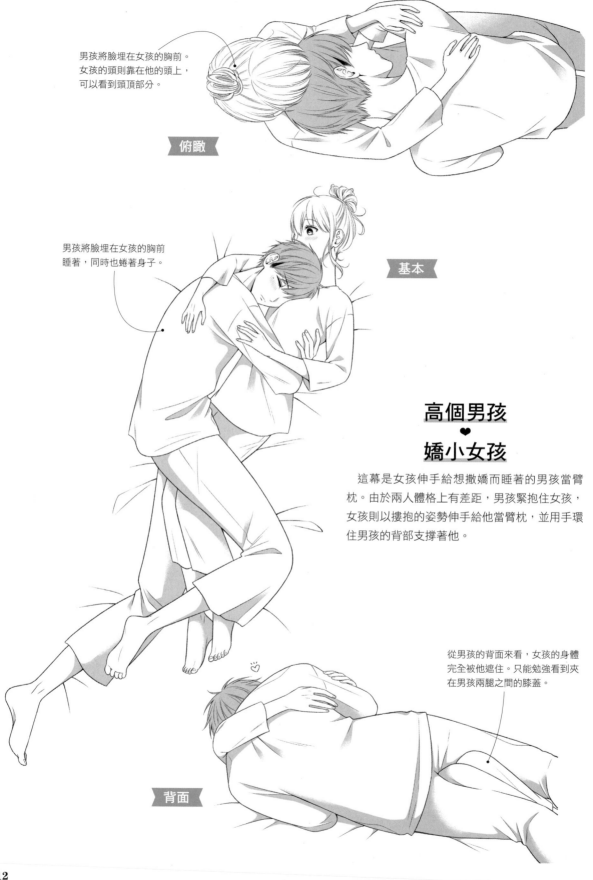

男孩將臉埋在女孩的胸前。
女孩的頭則靠在他的頭上，
可以看到頭頂部分。

俯瞰

男孩將臉埋在女孩的胸前
睡著，同時也蜷著身子。

基本

高個男孩
♥
嬌小女孩

　　這幕是女孩伸手給想撒嬌而睡著的男孩當臂
枕。由於兩人體格上有差距，男孩緊抱住女孩，
女孩則以摟抱的姿勢伸手給他當臂枕，並用手環
住男孩的背部支撐著他。

從男孩的背面來看，女孩的身體
完全被他遮住。只能勉強看到夾
在男孩兩腿之間的膝蓋。

背面

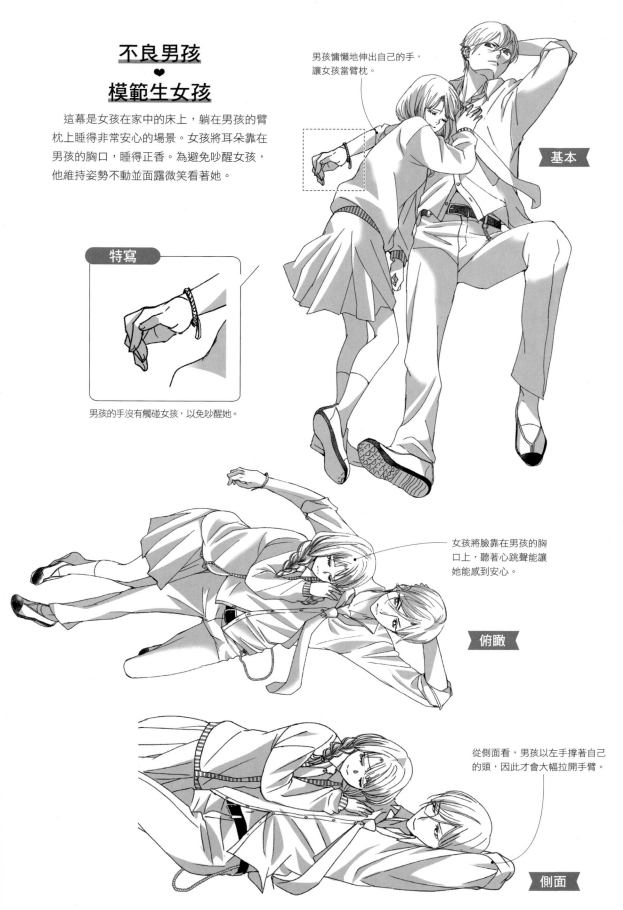

不良男孩
💛
模範生女孩

這幕是女孩在家中的床上，躺在男孩的臂枕上睡得非常安心的場景。女孩將耳朵靠在男孩的胸口，睡得正香。為避免吵醒女孩，他維持姿勢不動並面露微笑看著她。

男孩慵懶地伸出自己的手，讓女孩當臂枕。

基本

特寫

男孩的手沒有觸碰女孩，以免吵醒她。

女孩將臉靠在男孩的胸口上，聽著心跳聲能讓她能感到安心。

俯瞰

從側面看，男孩以左手撐著自己的頭，因此才會大幅拉開手臂。

側面

男教師 ❤ 女學生

這幕是兩人躺在床上時，女學生提供臂枕，希望老師能多向她撒嬌的場景。女學生逼近老師，一手當臂枕，另一手則撫摸他的鎖骨附近，以這種方式挑逗他。

老師稍微抬起頭，是為了顧慮女學生手臂的負擔。

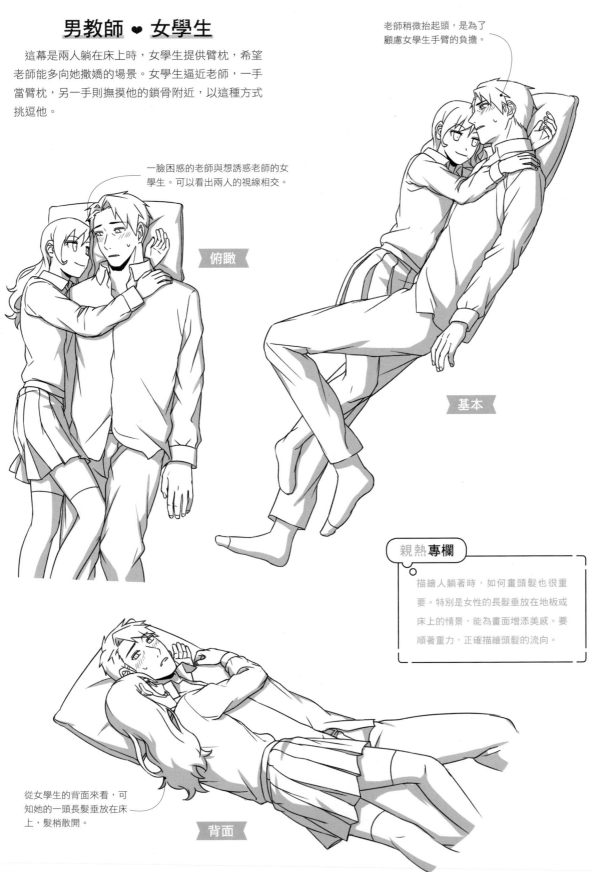

一臉困惑的老師與想誘惑老師的女學生。可以看出兩人的視線相交。

俯瞰

基本

親熱專欄

描繪人躺著時，如何畫頭髮也很重要。特別是女性的長髮垂放在地板或床上的情景，能為畫面增添美感。要順著重力，正確描繪頭髮的流向。

從女學生的背面來看，可知她的一頭長髮垂放在床上，髮梢散開。

背面

執事 ❤ 大小姐

在夜裡，兩人像平常一樣道晚安，不過執事並沒有馬上離開房間，而是鑽進床上。大小姐猜不出後續發展而慌亂地想著「怎麼辦」，執事則脫掉外套，服裝比平時還隨性。

基本

大小姐雙手靠近臉上，試圖保持冷靜。從她稍微放鬆、沒有緊握拳頭的手，也能看出她對對方的信賴。

側面

執事想貼近大小姐，以左手緊抱著她的臀部，避免讓她感到害怕。

俯瞰

執事以作為臂枕的手抱住大小姐的肩膀。從這個動作可以看出他並不打算哄她睡覺。

上床前

在上床前，兩人處於勉強保持理性的狀態。舉凡推倒、逼近、主導方與接受對方心意的被動方等，這些都得先決定好再描繪，才會顯得真實。

男高中生 ♥ 女高中生

這幕是兩人即將第一次上床的場景。兩人的手碰到彼此的衣服，突然視線相交的瞬間，心跳達到最高峰。與平常打情罵俏截然不同，兩人都相當緊張。

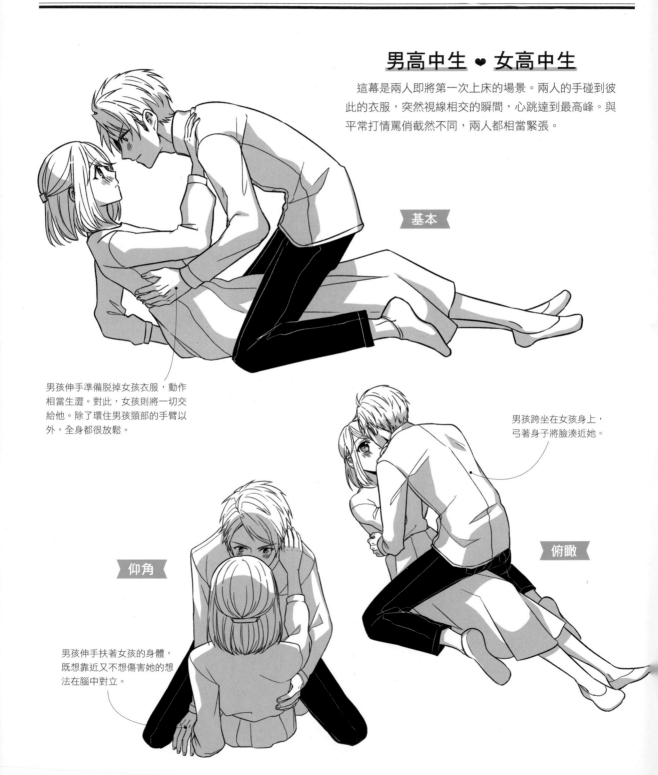

基本

男孩伸手準備脫掉女孩衣服，動作相當生澀。對此，女孩則將一切交給他。除了環住男孩頸部的手臂以外，全身都很放鬆。

男孩跨坐在女孩身上，弓著身子將臉湊近她。

俯瞰

仰角

男孩伸手扶著女孩的身體，既想靠近又不想傷害她的想法在腦中對立。

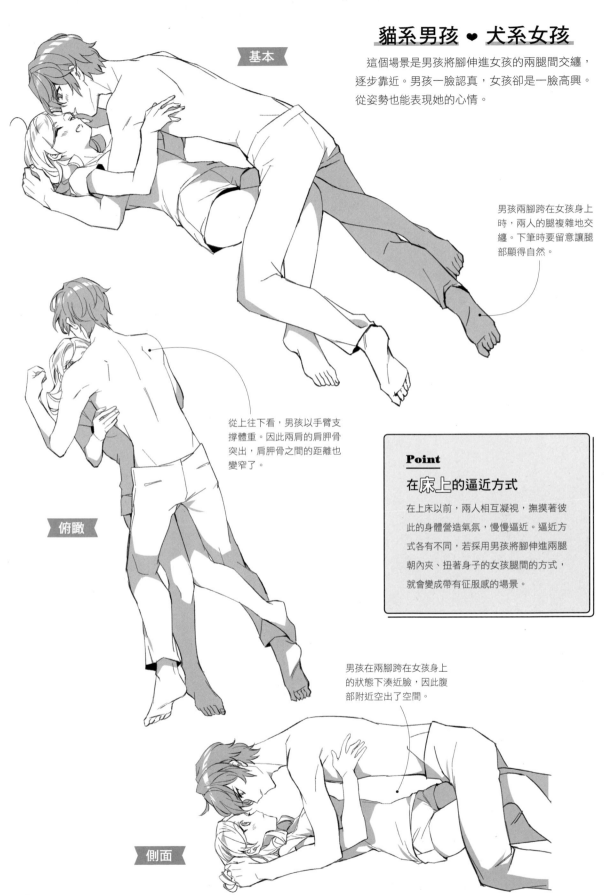

貓系男孩 ❤ 犬系女孩

基本

這個場景是男孩將腳伸進女孩的兩腿間交纏，逐步靠近。男孩一臉認真，女孩卻是一臉高興。從姿勢也能表現她的心情。

男孩兩腳跨在女孩身上時，兩人的腿複雜地交纏。下筆時要留意讓腿部顯得自然。

從上往下看，男孩以手臂支撐體重。因此兩肩的肩胛骨突出，肩胛骨之間的距離也變窄了。

俯瞰

Point
在床上的逼近方式

在上床以前，兩人相互凝視，撫摸著彼此的身體營造氣氛，慢慢逼近。逼近方式各有不同，若採用男孩將腳伸進兩腿朝內夾、扭著身子的女孩腿間的方式，就會變成帶有征服感的場景。

男孩在兩腳跨在女孩身上的狀態下湊近臉，因此腹部附近空出了空間。

側面

高個男孩 ♥ 嬌小女孩

這幕是上床前夕，男孩靠近女孩想脫她衣服的場景。女孩對男孩突然的舉動感到不知所措，抵抗著說：「不是現在！」並羞紅了臉。已進入狀態的男孩則停不下來。

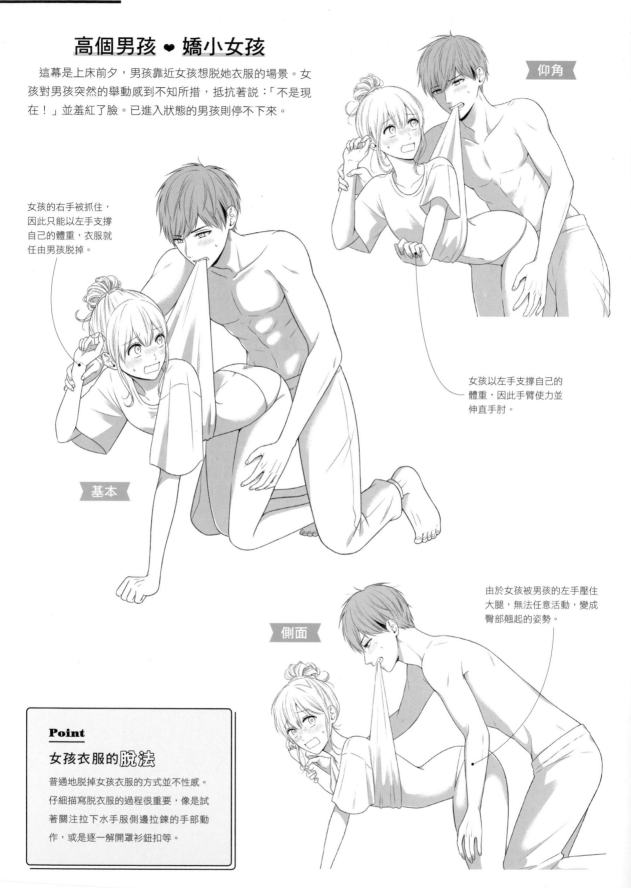

仰角

女孩的右手被抓住，因此只能以左手支撐自己的體重，衣服就任由男孩脫掉。

女孩以左手支撐自己的體重，因此手臂使力並伸直手肘。

基本

側面

由於女孩被男孩的左手壓住大腿，無法任意活動，變成臀部翹起的姿勢。

Point

女孩衣服的脫法

普通地脫掉女孩衣服的方式並不性感。仔細描寫脫衣服的過程很重要，像是試著關注拉下水手服側邊拉鍊的手部動作，或是逐一解開罩衫鈕扣等。

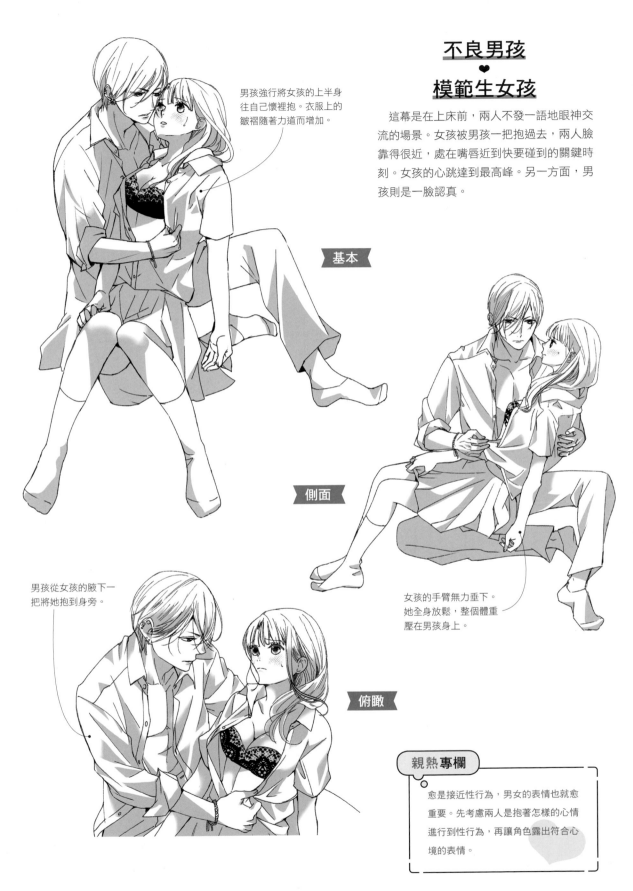

不良男孩 ♥ 模範生女孩

這幕是在上床前，兩人不發一語地眼神交流的場景。女孩被男孩一把抱過去，兩人臉靠得很近，處在嘴唇近到快要碰到的關鍵時刻。女孩的心跳達到最高峰。另一方面，男孩則是一臉認真。

男孩強行將女孩的上半身往自己懷裡抱。衣服上的皺褶隨著力道而增加。

基本

側面

女孩的手臂無力垂下。她全身放鬆，整個體重壓在男孩身上。

男孩從女孩的腋下一把將她抱到身旁。

俯瞰

親熱專欄

愈是接近性行為，男女的表情也就愈重要。先考慮兩人是抱著怎樣的心情進行到性行為，再讓角色露出符合心境的表情。

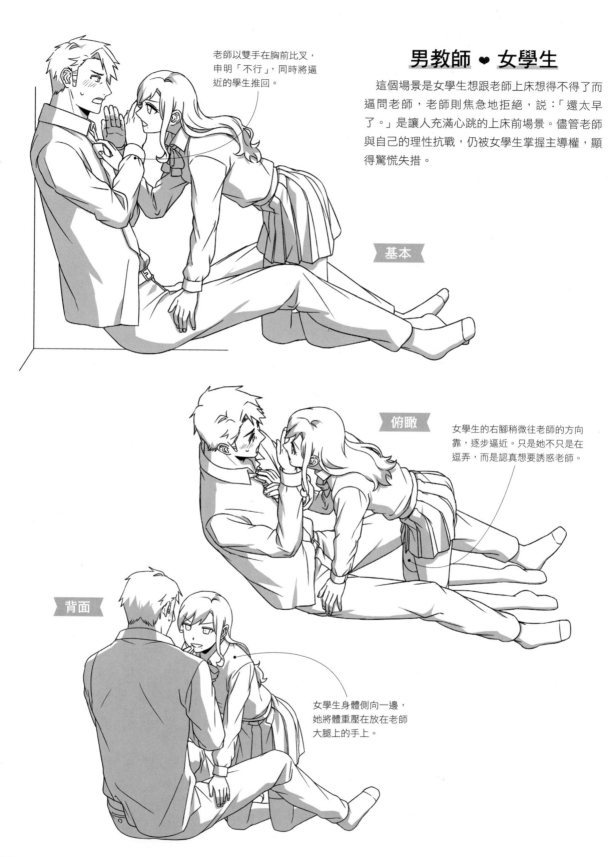

老師以雙手在胸前比叉，
申明「不行」，同時將逼
近的學生推回。

男教師 ♥ 女學生

這個場景是女學生想跟老師上床想得不得了而逼問老師，老師則焦急地拒絕，說：「還太早了。」是讓人充滿心跳的上床前場景。儘管老師與自己的理性抗戰，仍被女學生掌握主導權，顯得驚慌失措。

基本

俯瞰

女學生的右腳稍微往老師的方向靠，逐步逼近。只是她不只是在逗弄，而是認真想要誘惑老師。

背面

女學生身體側向一邊，
她將體重壓在放在老師
大腿上的手上。

執事 ♥ 大小姐

這幕是兩人即將上床前的場景。也是超越執事與大小姐的立場，相愛的兩人心情重合在一起的瞬間。執事的姿勢不帶強硬，可以看出兩人的心意相通。

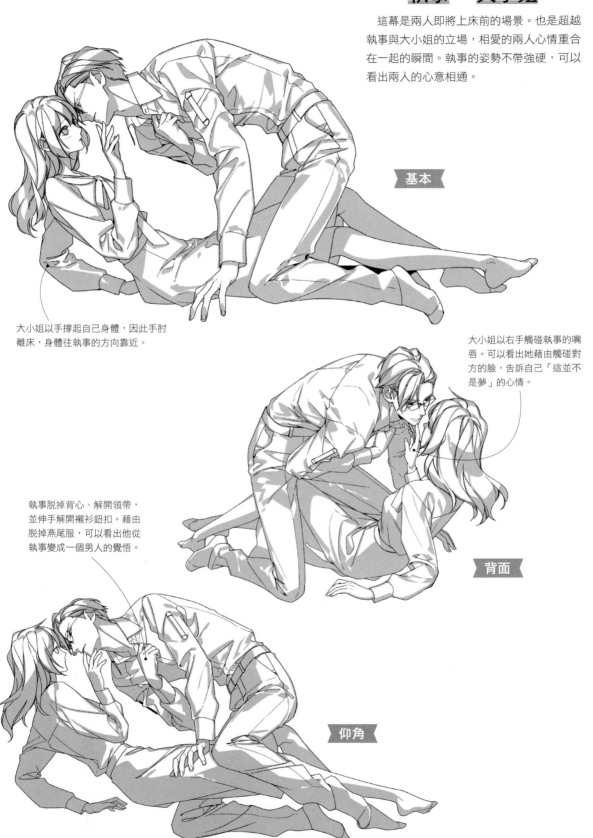

基本

大小姐以手撐起自己身體，因此手肘離床，身體往執事的方向靠近。

大小姐以右手觸碰執事的嘴唇。可以看出她藉由觸碰對方的臉，告訴自己「這並不是夢」的心情。

執事脫掉背心、解開領帶，並伸手解開襯衫鈕扣。藉由脫掉燕尾服，可以看出他從執事變成一個男人的覺悟。

背面

仰角

完事後

完事後，會產生一段調整呼吸，彼此關懷疼愛的時間。敞開的衣服及凌亂的床單等配件，也是營造場景的表現之一。

對對方的感情加深，從上方緊緊壓住手掌。

男高中生 ♥ 女高中生

這幕是兩人第一次上床結束後，感覺尷尬卻又鬆一口氣的場景。男孩還不想鬆開握住的手，有些顧慮地直盯著女孩的臉，流露出青澀的氣息。

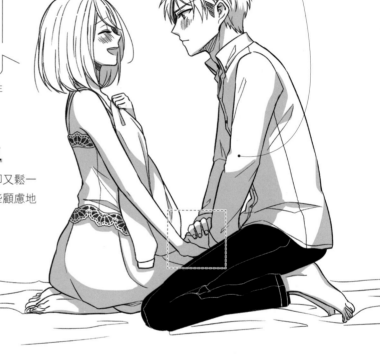

基本

兩人握著手相對而坐。男孩伸直手肘。

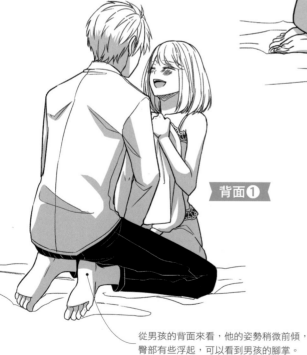

背面❶

從男孩的背面來看，他的姿勢稍微前傾，臀部有些浮起，可以看到男孩的腳掌。

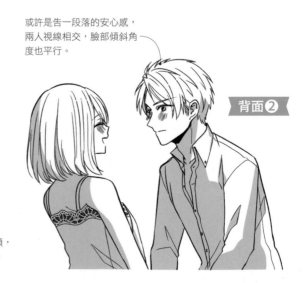

背面❷

或許是告一段落的安心感，兩人視線相交，臉部傾斜角度也平行。

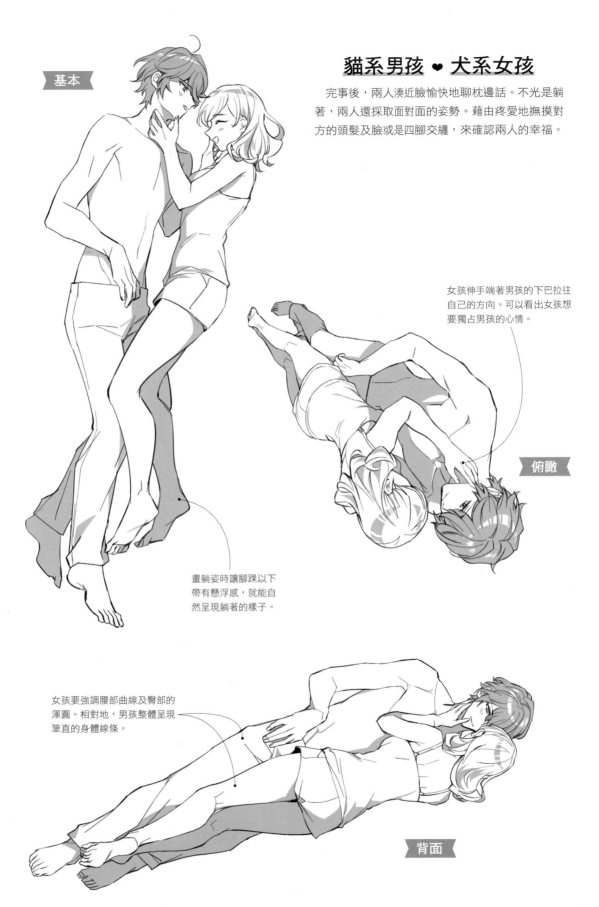

貓系男孩 ❤ 犬系女孩

完事後，兩人湊近臉愉快地聊枕邊話。不光是躺著，兩人還採取面對面的姿勢。藉由疼愛地撫摸對方的頭髮及臉或是四腳交纏，來確認兩人的幸福。

基本

女孩伸手端著男孩的下巴拉往自己的方向。可以看出女孩想要獨占男孩的心情。

俯瞰

畫躺姿時讓腳踝以下帶有懸浮感，就能自然呈現躺著的樣子。

女孩要強調腰部曲線及臀部的渾圓。相對地，男孩整體呈現筆直的身體線條。

背面

高個男孩
♥
嬌小女孩

這幕是女孩順著男孩的步調上了床,在完事後鬧彆扭的場景。男孩想安慰女孩,女孩卻一副「我不想理你了」的態度。

基本

男孩跨在女孩身上抱住她,以雙手交叉的方式將她環住。

女孩上下擺動兩腳。透過畫出腳尖到腳趾使力的模樣,表現出不高興的態度。

側面

女孩的腳被夾在男孩的兩腳之間,表現出男孩牢牢抱緊女孩的模樣。

俯瞰

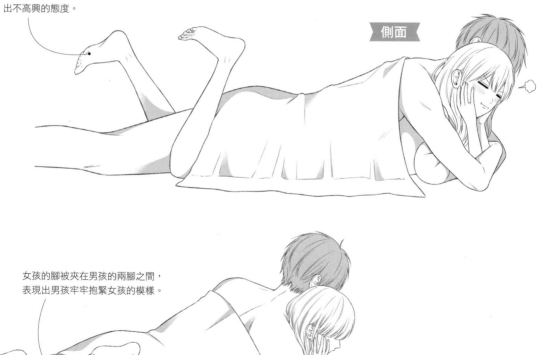

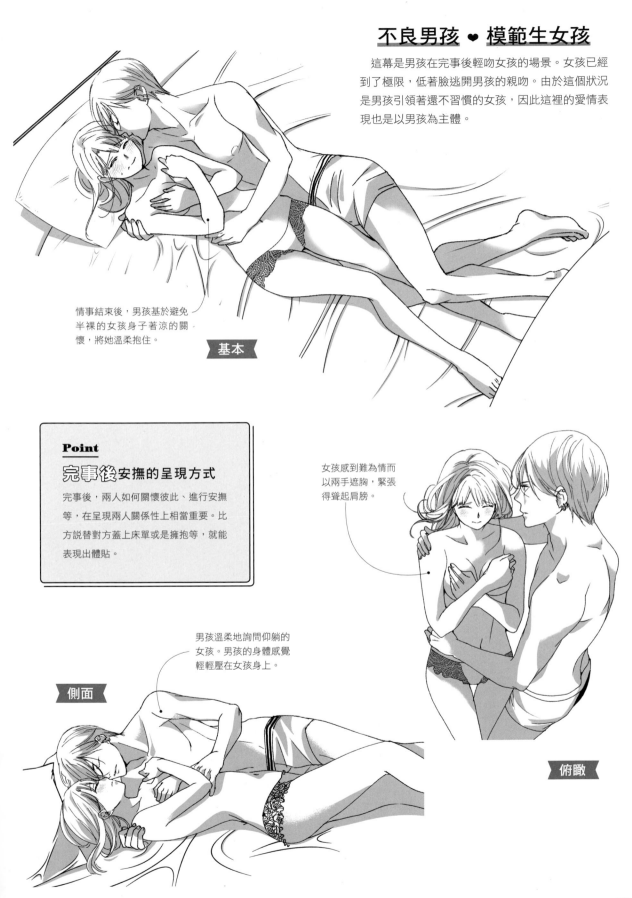

不良男孩 ♥ 模範生女孩

這幕是男孩在完事後輕吻女孩的場景。女孩已經到了極限，低著臉逃開男孩的親吻。由於這個狀況是男孩引領著還不習慣的女孩，因此這裡的愛情表現也是以男孩為主體。

情事結束後，男孩基於避免半裸的女孩身子著涼的關懷，將她溫柔抱住。

基本

Point

完事後安撫的呈現方式

完事後，兩人如何關懷彼此、進行安撫等，在呈現兩人關係性上相當重要。比方說替對方蓋上床單或是擁抱等，就能表現出體貼。

女孩感到難為情而以兩手遮胸，緊張得聳起肩膀。

男孩溫柔地詢問仰躺的女孩。男孩的身體感覺輕輕壓在女孩身上。

側面

俯瞰

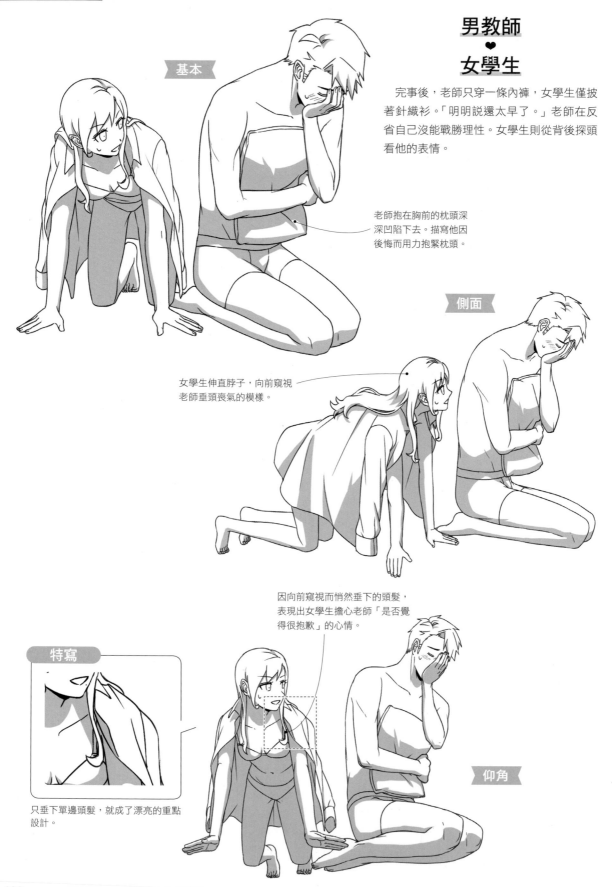

男教師 ♥ 女學生

完事後，老師只穿一條內褲，女學生僅披著針織衫。「明明說還太早了。」老師在反省自己沒能戰勝理性。女學生則從背後探頭看他的表情。

基本

老師抱在胸前的枕頭深深凹陷下去。描寫他因後悔而用力抱緊枕頭。

側面

女學生伸直脖子，向前窺視老師垂頭喪氣的模樣。

因向前窺視而悄然垂下的頭髮，表現出女學生擔心老師「是否覺得很抱歉」的心情。

特寫

只垂下單邊頭髮，就成了漂亮的重點設計。

仰角

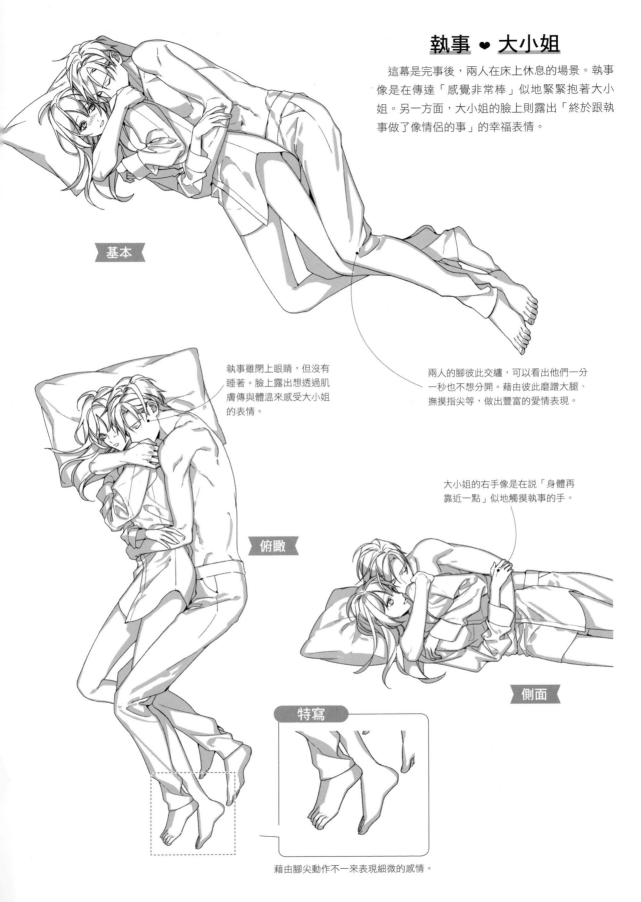

執事 ❤ 大小姐

這幕是完事後，兩人在床上休息的場景。執事像是在傳達「感覺非常棒」似地緊緊抱著大小姐。另一方面，大小姐的臉上則露出「終於跟執事做了像情侶的事」的幸福表情。

基本

執事雖閉上眼睛，但沒有睡著。臉上露出想透過肌膚傳與體溫來感受大小姐的表情。

兩人的腳彼此交纏，可以看出他們一分一秒也不想分開。藉由彼此磨蹭大腿、撫摸指尖等，做出豐富的愛情表現。

大小姐的右手像是在説「身體再靠近一點」似地觸摸執事的手。

俯瞰

側面

特寫

藉由腳尖動作不一來表現細微的感情。

一起睡

一起睡覺時，諸如面對面、從後面抱緊、其中一方做出貼近的動作等，不同的姿勢都各具意義。不妨視每對情侶的情況而改變睡覺的姿勢。

男高中生 ♥ 女高中生

這幕是兩人緊密地抱在一起睡覺的場景。不僅牽手，兩人的身體也緊密相依，彷彿能感受到彼此體溫、聽到心跳似地相擁而眠。

男孩用雙手牢牢抱緊女孩。藉此表現出分分秒秒都不想分開的心情。

兩人身體緊密相依。男孩的臉位在上方，依偎著女孩的臉。

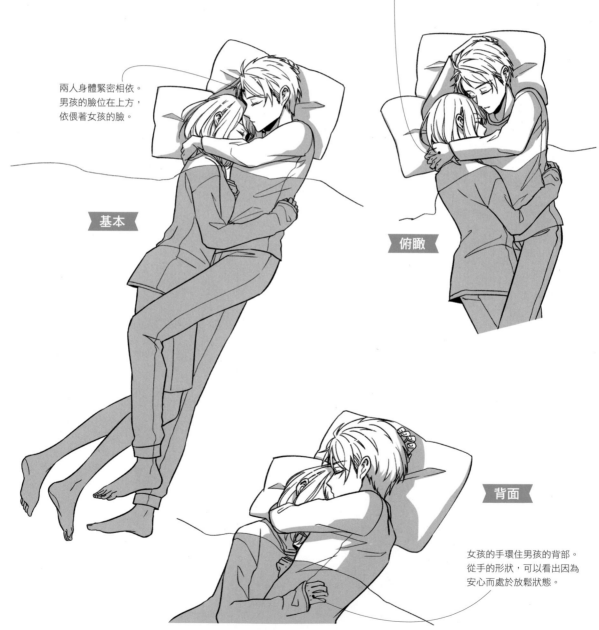

基本

俯瞰

背面

女孩的手環住男孩的背部。從手的形狀，可以看出因為安心而處於放鬆狀態。

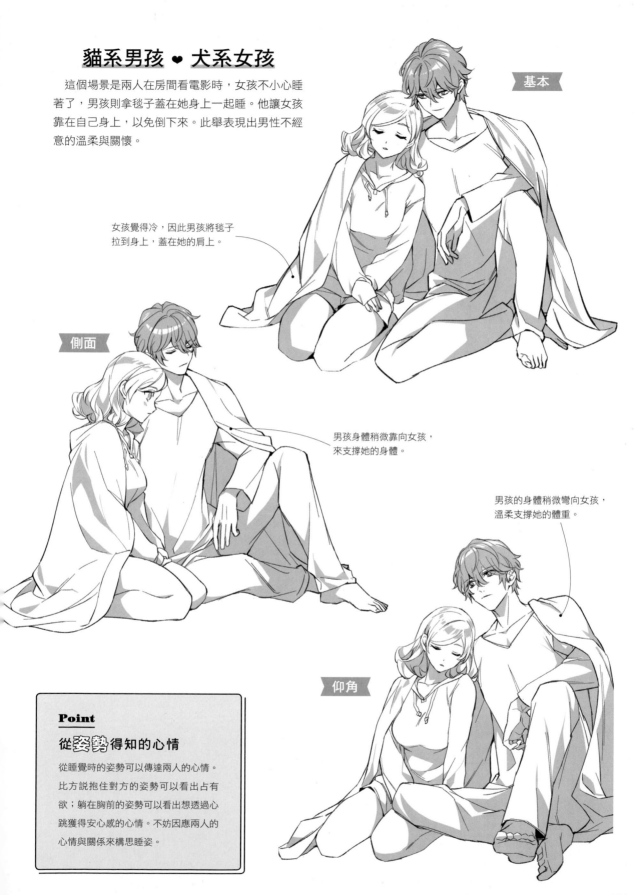

貓系男孩 ♥ 犬系女孩

這個場景是兩人在房間看電影時，女孩不小心睡著了，男孩則拿毯子蓋在她身上一起睡。他讓女孩靠在自己身上，以免倒下來。此舉表現出男性不經意的溫柔與關懷。

基本

女孩覺得冷，因此男孩將毯子拉到身上，蓋在她的肩上。

側面

男孩身體稍微靠向女孩，來支撐她的身體。

男孩的身體稍微彎向女孩，溫柔支撐她的體重。

仰角

Point

從姿勢得知的心情

從睡覺時的姿勢可以傳達兩人的心情。比方說抱住對方的姿勢可以看出占有欲；躺在胸前的姿勢可以看出想透過心跳獲得安心感的心情。不妨因應兩人的心情與關係來構思睡姿。

高個男孩 ❤ 嬌小女孩

身高差距大的兩人躺在一起睡，頭與腳的位置也會有很大的差距。女孩將頭靠在男孩的胸口上，好聽見他的心跳聲。男孩則如同擁抱般與女孩手腳交纏。藉此表現出兩人的親密關係。

女孩的手環住男孩的背部，將他拉到身邊，好讓兩人身體緊貼著不分離。

仰角

基本

以渾圓的曲線描繪女孩的身體，營造出有別於男孩結實肌肉的柔軟肌膚質感。

從側面看，男孩如同躺枕頭般地躺著自己的右肩。也能看出他緊抱著女孩的頭。

背面

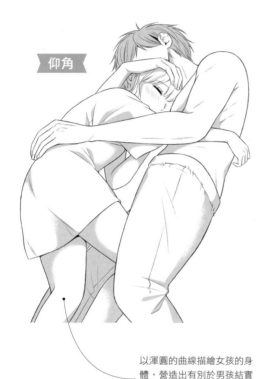

不良男孩 ❤ 模範生女孩

這幕是兩人穿著制服感情融洽地一起睡覺的場景。男孩採取從背後覆蓋般抱住女孩的睡姿。這個姿勢也表現出他「打從心底信賴女孩」、「想要守護她」等的心理。

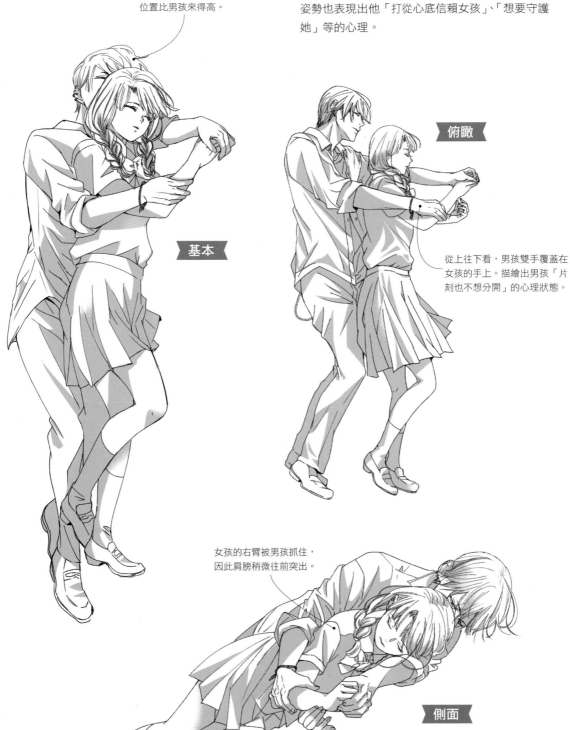

女孩躺在男孩的臂枕上睡覺。因此，女孩的頭所在位置比男孩來得高。

基本

俯瞰

從上往下看，男孩雙手覆蓋在女孩的手上。描繪出男孩「片刻也不想分開」的心理狀態。

女孩的右臂被男孩抓住，因此肩膀稍微往前突出。

側面

男教師 ♥ 女學生

這幕是在老師家過夜的夜晚，女學生向老師撒嬌一起睡的場景。她的臉上露出滿面笑容。老師也一邊支撐她，一邊細細回味著幸福。藉由女學生環住老師背部的手以及老師幫她蓋毯子的手，分別表現出愛意與溫柔。

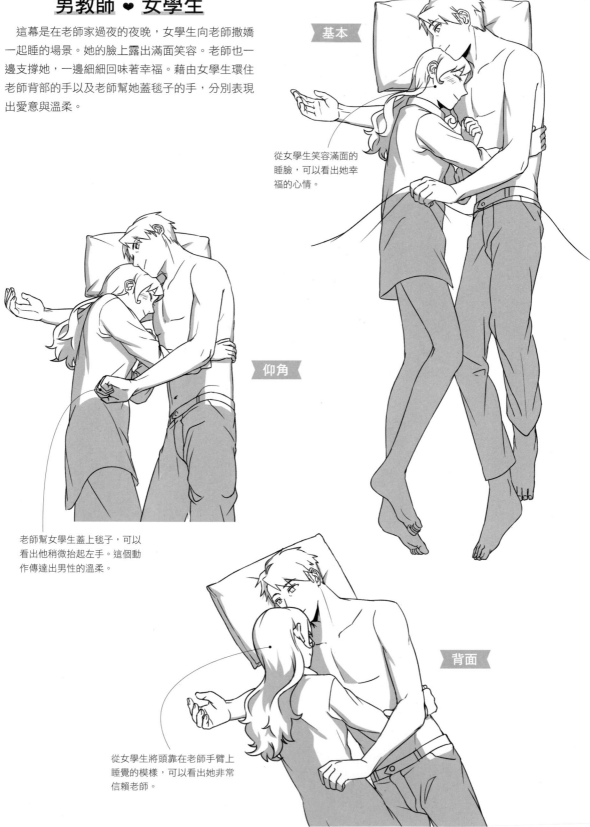

基本

從女學生笑容滿面的睡臉，可以看出她幸福的心情。

仰角

老師幫女學生蓋上毯子，可以看出他稍微抬起左手。這個動作傳達出男性的溫柔。

背面

從女學生將頭靠在老師手臂上睡覺的模樣，可以看出她非常信賴老師。

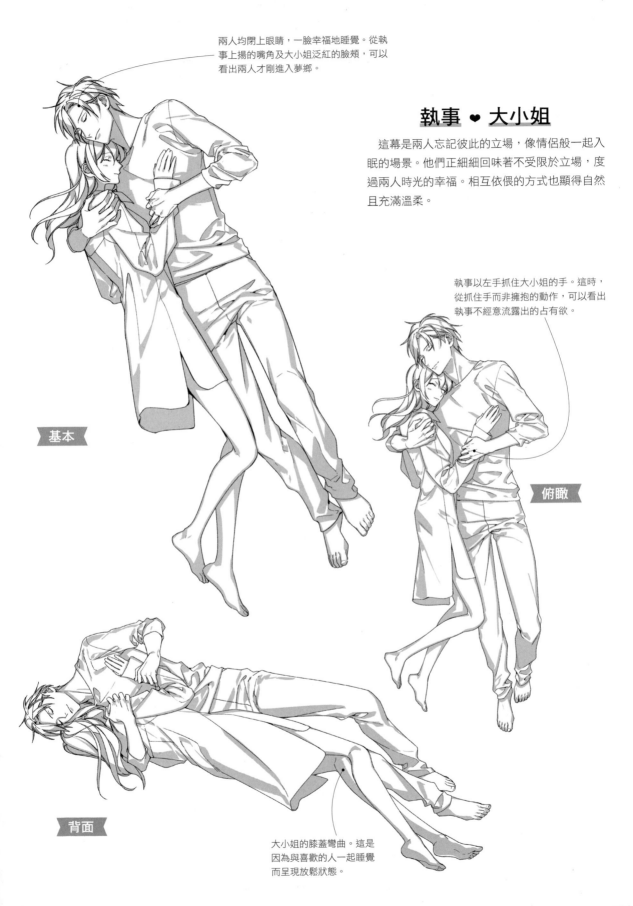

兩人均閉上眼睛，一臉幸福地睡覺。從執事上揚的嘴角及大小姐泛紅的臉頰，可以看出兩人才剛進入夢鄉。

執事 ❤ 大小姐

這幕是兩人忘記彼此的立場，像情侶般一起入眠的場景。他們正細細回味著不受限於立場，度過兩人時光的幸福。相互依偎的方式也顯得自然且充滿溫柔。

執事以左手抓住大小姐的手。這時，從抓住手而非擁抱的動作，可以看出執事不經意流露出的占有欲。

基本

俯瞰

背面

大小姐的膝蓋彎曲。這是因為與喜歡的人一起睡覺而呈現放鬆狀態。

封面插圖 繪製過程

這是在本書負責男教師 ♥ 女學生部分的插畫家——貓巳屋老師特地畫的插圖。

下面將解說以親熱為主題的彩圖繪製過程。

使用的繪圖軟體是「CLIP STUDIO PAINT EX」，從線稿、分色方法、上色技巧到完稿，完全公開。

❶ 畫草圖

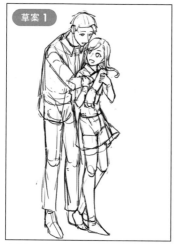

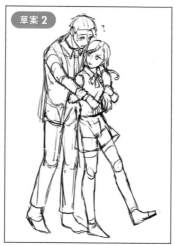

決定採用情侶兩人看著彼此的臉，一眼就能看出關係性的背後擁抱的姿勢。基於上述姿勢改變了表情及手腳動作，構思出兩種草案。這次採用 草案2 。原因是從表情一眼就能看出女孩強勢的個性，兩人的關係性也與印象如出一轍。

❷ 在草圖粗略上色

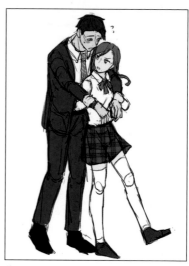

將頭髮及制服等粗略上色。這時預先設定好裙子的花紋樣式，會比較容易想像。

❸ 邊確認骨骼邊描線稿

使用〔粗筆〕來描線稿。在底下的圖層顯示人體骨架（紅線），一邊檢查骨骼是否不自然，一邊描線。

❹ 線稿線條加上強弱變化

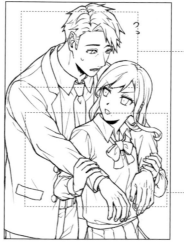

頭部下方的陰影加深。這時可先描線。

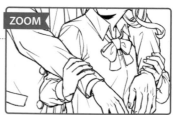

使用細筆畫上衣服皺褶，以免過於顯眼。

在線條加上強弱變化。像是加粗輪廓線、描繪衣服皺褶，提高線稿品質。

⑤ 所有部位分別上色

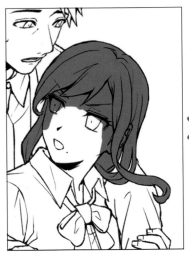 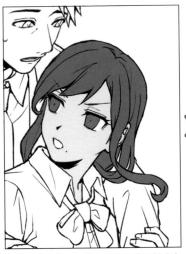 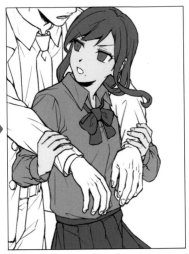

將所有部位分別開圖層上色。先上頭髮，之後再疊上皮膚圖層。所以就算頭髮顏色塗到臉部也沒問題。

上皮膚顏色時，要避開眼白及嘴巴部分上色。黑眼珠的顏色塗上與頭髮相同的顏色，以保持顏色的統一感。上完色後，再用橡皮擦擦掉溢出線稿部分。

像學生的襯衫等白色部分暫時先塗灰色，以便分辨。接著打開〔鎖定透明像素〕，再塗上白色。

⑥ 替裙子加上花紋

先將裙子整體上色。接著剪裁格紋圖案素材。之後再用〔網格變形〕配合裙子的動態改變素材形狀。

⑦ 分色後檢查整體

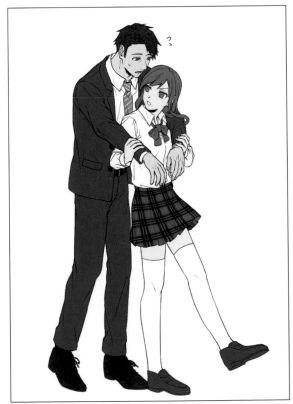

與裙子一樣以同樣方式將領帶圖案上色。這樣就完成了皮膚、衣服及頭髮等所有上色部分的分色。為避免漏塗或顏色溢出線條等問題，一定要仔細檢查。

⑧ 整體加上陰影

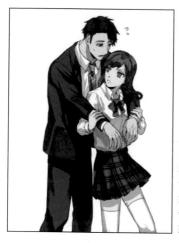

使用〔溼邊水彩〕替整體加上陰影。將筆刷濃度設定為70%，圖層的混合模式設定為〔色彩增值〕。以偏藍的灰色上陰影。
注意白色部分的陰影顏色別太深，視整體畫面來調整濃度。

⑨ 在眼睛加上陰影

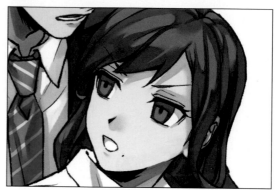

以〔溼邊水彩〕在眼睛的中心、周圍及上半部加上陰影。眼睛上半部的疊色比下半部多，就能呈現立體感。之後再用〔模糊〕筆刷使眼睫毛邊緣稍微模糊。

⑩ 在襯衫加上陰影

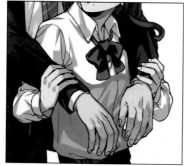 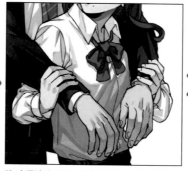 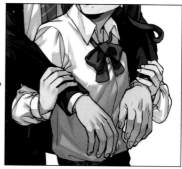

將〔溼邊水彩〕的筆刷濃度調深，在深色陰影部分疊色。這時要將筆刷調細，仔細描繪。

將〔溼邊水彩〕的筆刷調得更細，顏色設定為接近白色的淡色。接著塗在受到反射光※的部分。

接著在淡色使用〔模糊〕筆刷，使塗上深色陰影及反射光的邊界部分顯得自然。

⑪ 檢查陰影

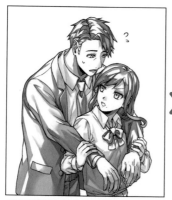 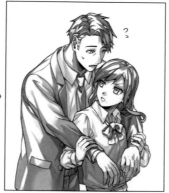

僅顯示陰影圖層，檢查陰影的深淺。將學生陰影的重疊部分顏色調得比一般陰影深一點。之後使用〔套索選擇〕，僅將皮膚陰影部分調整為氣色良好的色調。（右圖版）

⑫ 調整陰影與色調

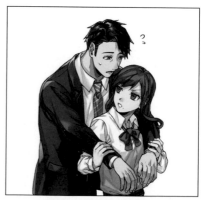

顯示上色圖層與陰影圖層，確認陰影與色調的平衡。調整陰影位置及深淺，使整體顯得自然。

※ 是指光線照到物體時所產生的「反射」。

⑬ 在各部位加上亮光

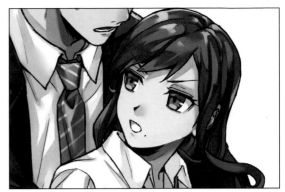

以〔溼邊水彩〕筆刷在老師鼻尖及鼻側畫上亮光。鼻尖的亮光使用〔模糊〕筆刷淡淡暈開。鼻側的受光方式則不同，為鮮明的亮光輪廓。

在眼睛畫上亮光。使用〔色相環〕，將亮光顏色設定為眼睛陰影所使用的咖啡色偏向白色。接著使用〔溼邊水彩〕筆刷在眼睛下半部加上亮光，然後在正對眼睛的右側加上高光。

⑭ 在頭髮加上亮光

光線

注意光線照射的方向，粗略地在頭髮加上高光。選用比眼睛下半部的亮光更接近白色的顏色。

使用「噴筆（柔和）」將頭髮的亮光模糊化，看起來更自然。為避免白色顯得突兀，色調調為偏咖啡色。

使用〔模糊〕筆刷在臉部周圍的頭髮加上亮光。塗上接近皮膚的顏色，就會顯得輕透不厚重。

⑮ 整體加上亮光

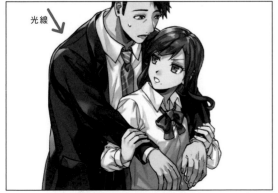

光線

整體加上亮光。光線是從老師背後照過來的，因此在身體的輪廓線側畫上高光，之後再視整體平衡適當調整。

⑯ 在陰影加上反射光

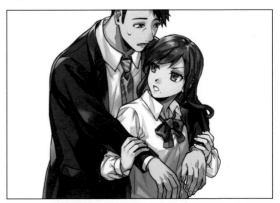

調節老師與學生之間身體重合部分的亮光。在這部分，由於學生的襯衫上有反射光，因此使用〔噴筆〕將整體模糊化，變得偏白一點。

⑰ 增添臉頰的色調

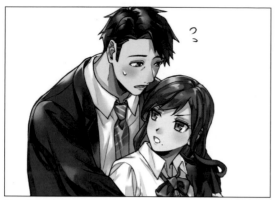

使用〔噴筆〕在兩人的臉頰加上色調。以接近橘色的紅色塗在老師臉頰上，接著橘色的粉紅色塗在學生的臉頰上。這樣就能讓男女不同肌膚的色調毫不突兀地融合。

⑱ 增添蝴蝶結的色調

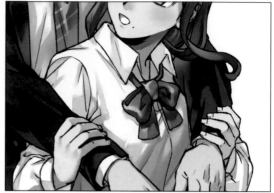

使用〔噴筆〕在學生的蝴蝶結增添色調。接著使用混合模式設定為〔覆蓋〕的圖層，突顯紅色蝴蝶結的鮮艷，增加亮度，就能產生立體感。

⑲ 調整腿部陰影的色調

使用混合模式設定為〔覆蓋〕的圖層來調節腿部陰影的色調。腿部的陰影略帶藍色，將色調調成偏紅的粉紅色。這麼一來，陰影的邊緣得到調整，學生腿部的氣色也顯得良好。

⑳ 調整整體的色調

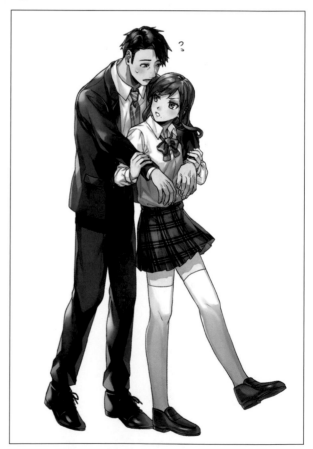

其他方面，將頸部的陰影加深、加上自然光，調整整體的色調。調整色調的步驟就像畫蝴蝶結的流程一樣，最重要的是「想要突顯該部位的什麼地方」。另外，也要意識到隨著人物的膚色改變陰影顏色。

㉑ 改變線條顏色

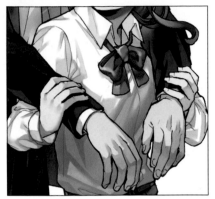

使用〔暈邊水彩〕筆刷，以偏藍的灰色來改變襯衫皺褶的線條顏色。這麼一來線條顏色就會與陰影顏色融合，不會顯得突兀，給人自然的印象。

㉒ 調整各部位的輪廓

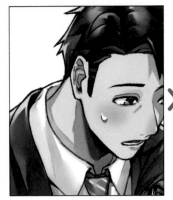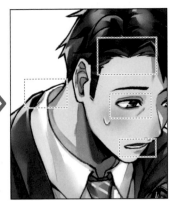

使用〔暈邊水彩〕筆刷來調整各部位。塗在髮際，使皮膚與髮際的交界明顯區隔。臥蠶及下唇的陰影等也要調整到一眼就能看出該部位輪廓。諸如老師的襯衫衣領線條等中斷的部位也要補畫，看起來更自然。

㉓ 加上效果

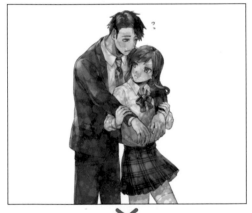

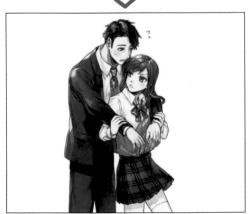

將顆粒大的閃亮紋理疊在畫上。之後將不透明度調降至50%，並將圖層的混合模式設定為〔覆蓋〕。接著使用〔漸層對應〕來調整想突顯的顏色、變更陰影顏色等，調整整體的色調。

完成！

最後使用混合模式設定為〔覆蓋〕的圖層，調整兩人之間偏藍的灰色陰影後，就大功告成了。這樣就完成了從老師被學生拉著手臂，既高興又慌張的神情中，展現出兩人關係性的插圖。

插畫家的講究之處訪談

我們訪問到參加本書製作的6名插畫家，請教他們這次作畫上的講究之處。

介紹畫插圖時的注意點、魅力呈現及工夫。

interview 1

男高中生 ♥ 女高中生

插畫家：千種あかり

講究的
角色設定

千種あかり：這次我講究的地方是角色設定。我負責畫高中生情侶，因此首先著手調查最近高中生的傾向及服裝等。

—— 您是在什麼地方進行調查？

千種あかり：翻閱符合角色年代的服裝雜誌，最近也很常看統整網站。另外拍成戲劇的校園漫畫等也能當作參考。我也會去了解哪類登場人物較受到支持。

—— 您是以怎樣的印象來描繪所負責的高中生情侶？

千種あかり：以清爽、有清潔感、朋友般的關係為目標。感覺很像常出現在購物中心的食品區，充滿親近感的情侶。這些人的服裝系統也很類似。不過不是完全成對的穿搭，我會意識到採用色調與氣氛相近的服裝，以免顯得不自然。

—— 在平時的工作有畫過爽朗的情侶嗎？

千種あかり：平時不太常畫……（笑）平常以描繪有些病態的男孩居多。因此調查工作也比平常更仔細。嘗試畫各種不同的角色很愉快，今後也希望能夠嘗試挑戰角色設計等插圖的工作。

interview 2

貓系男孩 ♥ 犬系女孩

插畫家：iyutani

講究的
角色的區分

iyutani：角色的區分是我特別講究之處。這次因為是姿勢集，服裝上並沒有呈現差異，因此會意識到表情及各部位的差異與協調。

—— 有畫起來特別愉快的部位嗎？

iyutani：基本上我喜歡畫頭髮。這次也特別講究貓系男孩那頭有些蓋住表情的厚重瀏海。因看不清楚臉部，從瀏海的隙縫看到的眼神就會變得顯眼，這點我覺得很符合貓系男孩的個性。

—— 描繪姿勢時會意識到什麼地方？

iyutani：我負責畫的是**貓系男孩**♥**犬系女孩**，一開始就確立好角色個性。因此哪個角色會做什麼姿勢都

有明確的形象。

不過光是站姿，加上手插進口袋或是全身使力的動作，就會改變角色給人的觀感印象，因此這點我特別小心。其他的姿勢很少會將角色設定得這麼仔細，因此讀者只要選擇自己容易描繪的情侶即可。

—— 有特別費工夫的場景嗎？

iyutani：從上往下俯瞰的角度苦戰很久（笑）為避免眼神及臉部角度等處顯得不自然，還以3D建模進行確認。不過，若照著3D模型描繪又會變得像人偶一樣，因此過程中有特別留意讓插圖看起來自然，進行完稿。

interview
3
高個男孩 ❤ 嬌小女孩
插畫家：に一づま。
講究的
角色間的關係性

に一づま。：以親熱為主題進行描繪時，我特別講究如何讓畫面顯得有魅力。不光是我，就連插畫家及漫畫家也想看這類資料書想到望眼欲穿了。因此，除了線條粗細及角度外，我也很講究情侶間的關係性。

—— 關係性？

に一づま。：舉例來說，以男性為取向的親熱鏡頭特別重視身體的緊貼度，以女性為取向的親熱鏡頭則是如何透過情侶間的關係性讓讀者進行妄想，這點很重要。對於我所負責的**高個男孩 ❤ 嬌小女孩**我會意識著男孩有多寵溺女孩來進行描繪（笑）。

—— 您有喜歡的場景嗎？

に一づま。：「餵食場景」是我最喜歡的。承接剛才提到的關係性，希望讀者能注意到兩人的視線。

—— 兩人的眼神相互凝視呢。

に一づま。：是啊。通常餵食時眼睛都會看著食物，不過男孩實在太喜歡女孩了，視線就看往女孩的方向。這種情況，小説可以透過文字看出男孩的心情，漫畫的話男孩究竟在想什麼大多很難懂。插畫則正好介於兩者中間，畫得時候很愉快。

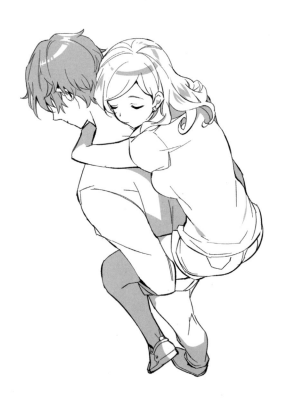

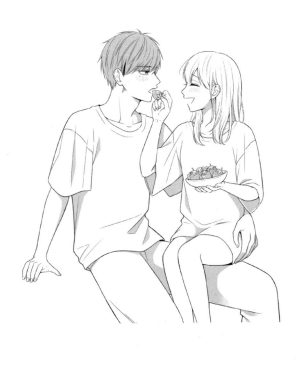

interview 4

不良男孩 ♥ 模範生女孩

插畫家：西いちこ

講究的

插圖的故事性

西いちこ：我講究的是插圖的故事性。這次共計 21 種姿勢，因此考慮了每個場景兩人關係的生硬及關係進展的方式。若讀者能在閱讀本書的過程中察覺到「原來是在這樣的過程做出這種姿勢」，我會感到很高興。

—— 哪個地方最費工夫？

西いちこ：服裝。我平常的工作以描繪穿西裝的男性居多，因此畫制服時查了各種資料。西裝從大腿到腳踝的線條較緊身。另一方面，制服褲整體上較為寬鬆。

另外，這次角色設定為不良少年，因此鞋子也不好畫，不知該穿樂福鞋還是皮鞋好。至於女孩的制服，起初提交的角色設定草圖是設定為迷你裙，在了解最近女高中生的制服情況後，稍微將裙子長度加長。

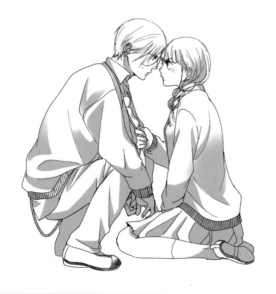

—— 關於不良少年的形象也商量很多次吧？

西いちこ：是啊。所謂青年漫畫中的不良少年，在外觀及內在上都與少女漫畫中的不良少年截然不同。首先從這部分開始推敲。比起魯莽的打架老大，最後敲定的形象為戴耳環、眼神銳利等外表容易讓人誤解的男孩。

interview 5

男教師 ♥ 女學生

插畫家：貓巳屋

講究的 情境

貓巳屋：我很講究老師與學生的情境。通常的親熱場景都是男孩對女孩的愛情表現居多。不過我所負責的 **男教師♥女學生** 情侶，則特意由學生來主導，我覺得這種情境比較有魅力。

—— 比方說是怎樣的場景？

貓巳屋：公主抱與背人的姿勢比較明顯易懂。這兩種場景都是女孩想抱體格比自己高大的老師，因此表現出拚命的模樣。這個學生不喜歡被當作女孩看待，所以凡事都想要挑戰……(笑)。

—— 這次也請貓巳屋老師描繪封面彩圖。您也有從事封面彩圖及插圖等工作吧？

貓巳屋：是啊。看了許多作品後常會受到影響，心想「我想嘗試畫這種插畫！」因此工作範圍也跟著擴大。我從小就開始畫插圖，模仿喜歡的動畫中的怪獸畫畫。學生時代進入美術社，也受到「周圍的人喜歡的作品」影響，成了我現在的畫風及作風的基礎。

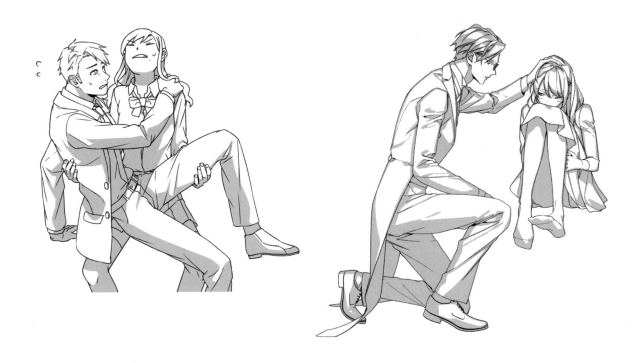

interview 6

執事 ♥ 大小姐

插畫家：駒城ミチヲ

 講究的 **身體的肉感**

駒城ミチヲ：這次我特別講究的地方是執事西裝底下的肌肉量。在BL作品的工作中，角色通常有著結實的肌肉，我會想像脫掉衣服時的情況，畫出某種程度能透過西裝看出健壯體格的角色。這次畫的是男女情侶，因此設定為肌肉適中、不會過壯，並注意線條粗細。

—— 感覺很像歌舞伎演員的女形。

駒城ミチヲ：是啊。原本我的畫風屬於寫實，類似雕刻的畫法。比方說這次在畫男性時，手較偏向女性般細長的印象。這麼一來，即使是男女情侶也能統一風格，畫出自然的感覺。

—— 這次嘗試描繪執事與大小姐的設定，
覺得如何？

駒城ミチヲ：我原本就很喜歡畫西裝等服裝、眼鏡、手套等配件，因此負責**執事 ♥ 大小姐**時畫得很愉快。

—— 之前的工作也有畫過穿西裝的男性吧？

駒城ミチヲ：是啊。但我從沒接過像這次一樣從不同的角度描繪同一對情侶做多種姿勢的工作，這是首度嘗試。如果是小說封面的工作，我會訪問作者關於角色的事，或是閱讀故事內容進行想像。不過這次的工作是從角色設計開始的，因此是與編輯邊商量邊討論內容。

熱戀情侶繪製技法

出　　　版／楓書坊文化出版社
地　　　址／新北市板橋區信義路163巷3號10樓
郵 政 劃 撥／19907596　楓書坊文化出版社
網　　　址／www.maplebook.com.tw
電　　　話／02-2957-6096
傳　　　真／02-2957-6435
作　　　者／千種あかり
　　　　　　　iyutani
　　　　　　　にーづま。
　　　　　　　西いちこ
　　　　　　　貓巳屋
　　　　　　　駒城ミチヲ
翻　　　譯／黃琳雅
責 任 編 輯／王綺
內 文 排 版／楊亞容
校　　　對／邱怡嘉
港 澳 經 銷／泛華發行代理有限公司
定　　　價／380元
出 版 日 期／2022年3月

國家圖書館出版品預行編目資料

熱戀情侶繪製技法／千種あかり, iyutani,
にーづま。, 西いちこ, 貓巳屋, 駒城ミチヲ
作；黃琳雅翻譯. -- 初版. -- 新北市：楓書
坊文化出版社, 2022.03　　面；　公分
ISBN 978-986-377-745-8（平裝）

1. 插畫 2. 人物畫 3. 繪畫技法

947.45　　　　　　　110020903